不正常旅行研究所

這是我的第四本書。

謹以此書獻給 Jeanette。

是您帶我一起去租看宮崎駿的《天空之城》，

是你介紹我看劉以鬯《酒徒》及西西《哀悼乳房》，

是您帶我看人生中第一場紅館演唱會（林憶蓮），

因為您，我至今都不喜歡楊過和小龍女，

無論是在認真文學的引路，流行文化的薰陶，又或是麻辣口味的培養，

我的成長路上，到處有您的影子。

謹以此書獻給 Jeanette——我的三姨。

推薦序

這是一本寫給香港人的書，輕鬆、幽默、簡單生動地說故事，但帶出不同地方的風情、文化及人生哲學。

倘若你絕少出門，可以透過書中的描述及照片，感受無拘無束地旅行的樂趣；倘若你喜歡到各地觀光，那更加要看這書，欣賞作者如何應付旅途上遇到的刁難官員、無理乘客，甚至哭鬧不停的嬰孩。這本書有一個非常獨特的書名《不正常旅行研究所》，薯伯充當所長，傳授他的獨門秘笈，提醒香港人到各地旅行如何避免尷尬，或廣東人所謂的「撞板」。

這不單只是遊記趣聞，也有人生哲理。特別喜歡薯伯其中一篇〈全民監察〉，

余若薇 ←

他解釋泰國的宗教風俗，大多男性，都有出家經驗，熟悉經文和布施過程，僧人沒背熟經文，最好保持緘默，不要胡唸在信徒面前出醜，這種全民監察的互動，加強了宗教本身的能量，帶出的結論是民間對憲政有深入了解，政府也不能厚顏違憲而不認帳，這正好引證了「有怎樣的人民就有怎樣的政府」這說法。後記提到有留言批評作者「談旅遊便算，不要談政治」。薯伯的回應是，這種評語，令人摸不著頭腦，也覺反感，人怎可遠離政治而生活？「當別人故作中立地叫你不要談政治，說穿了，只是他不認同你的觀點，但又無力評論而已」。

就是這句話，已足夠令你要細閱書中的故事，細嚼箇中的道理。

余若薇

余若薇

前立法會議員、資深大律師，公民黨創黨黨魁，近年其中一個嗜好，是弄孫為樂，做孫兒的裁縫。

為籌款而練得一手好字，

推薦序

有種說法是，最好的旅遊就是旅遊得像在過日子那樣，讓旅遊成為生活的一部分那樣自然。記得我與薯伯伯最初見面時，他告訴我下周將去旅行。我問：「去哪裡啊？」他答我：「還沒想到，但下周就會出發了。」聽到後我不禁覺得好笑，心想。「這樣也行嗎？」

雖然他沒有想好地點，還沒有買機票，甚麼都沒計劃，但從他的語氣，我知道他非但說真的，而且應該經常性這樣做的，不然怎會說得那麼若無其事？旅行到了這樣的境地，其實不就是換個地方繼續生活那樣嗎？

因此，雖然此書與旅行有關，卻不是遊記，寫的是薯伯伯在異地的生活感悟，

人文風情的觀察還有他有時略顯長氣（他自己承認的）地記錄日常的一本大雜燴。

作為在西藏開咖啡店的香港人，薯伯伯一年中近半時間生活在西藏。對於藏人來說，他或許始終是個外來的旅居者，但對其他來到西藏的旅客來說，他又似乎是個接待者，對西藏熟悉得太像個本地人。這樣介乎兩者之間的身份，著實為他帶來獨有的觀點去照看在西藏日常中的一些反常。

我喜歡薯伯伯在書中提到身處西藏，與官方或中國人打交道時的技巧。以柔制剛，恰如李小龍所說的「Be Water, My Friend」。水戰無不勝，因其無所不容。看他如何遊走於各種看似硬邦邦的規條中，看他如何與國人鬥嘴鬥智仍始終樂此不疲。這個伯伯啊，還是太調皮了一點。

旅行是生活，更是個人的修為。除了看到別人的是與不是，更重要的是看到自己。我想，這該是此書最想帶出的訊息。

邱旻誼

《最好的日子，最壞的日子》的作者，十五歲患癌，疾病纏繞多年，二十一歲去心心念念的西藏，在這夢般的地方，突然半身不遂，及後發現癌症擴散到腦子，那次行程只有四天。旻誼後來把與癌病生活的故事，寫成《最好的日子，最壞的日子》，在二零一八年出版，找了我（薯伯伯）作序。

我這樣評她的著作：「《最好的日子，最壞的日子》談的是疾病，談苦楚，談抑鬱，也談死亡。我把全書的初稿讀了一遍，又把修訂稿再讀一遍，感到傷感了，找到共鳴了，心中卻又同時泛起平和與喜樂。」

邱旻誼

自序

我在起床之後，總要完成一連串的習慣清單，算是我的晨早例行公事，當中包括七分鐘運動、拉筋、冥想等。每天均要完成一個習慣清單，好處是若然要加添任何額外的動作，幾乎毫無難度。例如在《不正常旅行研究所》完稿的時候，我剛好在非洲旅行，每天也要服用瘧疾藥。醫生千叮萬囑提醒我，在離開疫區後還要連續服藥廿八天。對我來說，每天食藥這個小習慣很易完成，也不會忘記，我只需要把新的動作加進「晨早例行公事」的清單便可以了。

在這堆習慣裡，其中一個就是寫作，我堅持每天也要寫點東西。我沒有訂下艱巨任務，不必規定寫上數千字才叫完成目標，有時是寫一兩篇文章，有時寫

數行字。真的沒有時間，就只打開寫作軟件，輸入幾隻字也沒有相干。只有這樣做，我才不會把寫作的功夫荒廢。

有些極為成功的作家，例如《黑天鵝效應》的塔雷伯或是《牧羊少年奇幻之旅》的科爾賀，聲稱自己刻意把拖延加進寫作當中，讓拖延來蘊釀靈感，使自己更有寫作的動力。我卻不能像他們這樣，只要我的惰性發作，一過就是數星期，毫無產出，也沒有甚麼新的靈感來源。

我在觀察事情的始末時，總像個沉默的觀察者，別人問我對某事的看法，我往往答不上來。不是冷漠，不是無感，而是寧願自己保持靜態的觀察，之後再細想當中的啟發。

後來我讀到李小龍在《生活的藝術家》裡提及的「無心」，覺得對自己的想法更有增益和啟悟。「無心」不是大腦空白，而是摒棄情感，保持靜態的警覺。事件發生之時，無必要妄下結論，我往要在動筆那刻，才能直視自己的愛恨，體會自己的恐懼，明白自己最真切的想法。

這本書，於我而言，既是旅行，也是寫作。我的思緒，是寫作之時才能整理。

我的靈感，是動筆之時才會浮現。如果旅行是讓自己走出舒適地帶，那麼寫作就是回歸到最真性的感受，縱然在別人眼中，這種真性來得有點不正常。

只是，人在旅途，最讓我滿足又自豪的，就是能夠放開心懷，甘心做一個不正常的遊客。

薯伯伯

寫於 2019 年 3 月 14 日

在埃塞俄比亞南部的阿瓦薩機場，等待往阿的斯阿貝巴的航機。

→

不正常旅人教室

旅遊警示

自己出遊時，試過多次前往那些響起「旅遊警示」的國家。十多年前尼泊爾的毛派跟政府有衝突，全國進入緊急狀態，當時我在加德滿都，居民如常生活，只是遊客減少，旅館更便宜；有次我在印度，印巴兩國糾紛，屬十多年來最緊張局面，各地使館撤員，勸喻國民離開，家母說，每天在香港看新聞，特別緊張，叫我盡快離開印度，於是我轉到巴基斯坦。

數年前拉薩出事，我身處其中，倒覺安全；近年常到泰國，示威不斷，旅遊警示也出之不斷，但我在現場，平和得不得了；還有早幾年去伊朗，有些香港朋友一聽，猛說危險，但這些人，恐怕連伊朗在哪裡都搞不清。

我們身處外地去了解另一個世界，往往只靠一兩宗新聞報道，從而獲取對該地的看法。

某國發生爆炸案，事件上了新聞，正是因為爆炸不太常見。如果我們只因一宗爆炸案就覺得他方危機處處，難免以偏概全。

不要說我們對外國的偏見，就說一下外地人對香港的印象吧。在二零一七年八月份，我在西藏，一些中國的朋友問我：「你們香港的疫情很嚴重嗎？」我在拉薩期間，心繫家鄉，幾乎每天都會留意香港的新聞，甚麼「疫情」？聽得我一頭霧水。後來才知道，原來內地有傳媒聲稱：「香港流感已造成三百零七人死亡，人數超 SARS。」把香港描述得成了生人勿近之地。

在二零一四年年底雨傘運動期間，聽到有外國旅客跟我說，暫時不去香港，怕情況不穩定。不過若果當年走到街頭問任何陣營的香港人，都肯定會說，香港還是世上其中一個最安全之地。

其實在二零一五年四月，我記得有個意大利的旅客還跟我說，本來打算去香港旅行，但因為「事出突然」，所以要改變計劃。我又是丈八金剛摸不著頭腦，香港在當年四月，到底出了甚麼事情呢？原來，那年四月底，尼泊爾大地震，傷亡慘重。意大利旅客覺得，尼泊爾和香港，都在亞洲，如果尼國大地震，估計會波及香港，所以改變計劃⋯⋯

我寫這篇文章，並非叫人罔顧己安，而是希望大家看到那些「旅遊警示」，應小心衡量，不應道聽塗說。又或者，仔細閱讀警示內容，例如當年雨傘運動期間，雖然多國對香港發出旅遊警示，但英國對香港的旅遊勸告，其實特別注明「大多旅客都沒有麻煩」，美國則說香港「仍然很安全」。

當然，寫這樣的內容，有人一定罵：「你說那些二國家沒事，如果旅客出事，難道你負責？」這種評語，實非虛構，我以前在網上寫遊記或在論壇發文，確實有人這樣質疑我。你叫別人不用太過擔心，好事之徒就覺得你以為這句話等如權威保證。我每次看到類似評語，總覺可笑，難道我說法國治安沒想像中差，接收訊息者就可以肆無顧忌，連基本注意都不管，還以為萬一自己在那裡被劫，我就要作相應賠償嗎？

不過，為免麻煩，在這裡還是要加句免責聲明，自己旅行自己負責。如果心中不停問「萬一」，又或是過度擔心安危，其實可以選擇去些二較讓自己放心的地區……

例如上獅子山（注一）。

◇◇◇◇◇◇◇◇◇◇◇◇◇◇◇◇◇◇◇◇◇◇◇ 小後記

說到旅遊警示，其實不要說外國，只要看看外地對香港的報道，有時也會把香港描述成生人勿近之地，但我們在這裡生活，一切如常。例如在二零一八年及二零一九年的香港流感高峰期，香港人大多生活如常，但內地媒體卻聲稱「流感的死亡人數遠高二零零三年的沙士」。當我回到拉薩時，甚至有朋友很關心地問：「香港的疫情很嚴重吧？」

但根據食衛局的資料，二零零三年香港爆發沙士期間，確診一千七百五十五宗個案，當中二百九十九人死亡，死亡率為百分之十七，屬極危險的情況。至於流感的死亡率，大概只有百分之二，也就是感染的人雖多，但死亡率不算太高，硬把兩病相比，不設實際。

注一

如果上獅子山也覺太危險，那就乾脆去銅鑼灣算了。

二零零一年在尼泊爾，當時毛派騷動，全國進入緊急狀態，旅客數目驟降，在加德滿都塔米爾遊客區的麵包店，生意冷清，於是在晚上八點半時半價促銷（本來是晚上十時才開始的）。

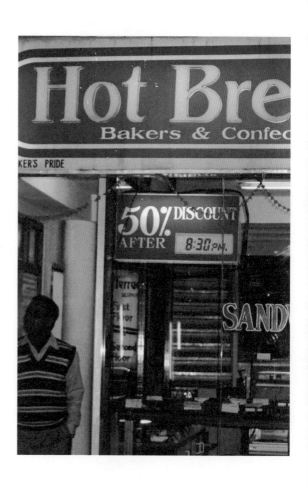

天氣不似預期

天氣突變是無可避免，但失望卻是自己選擇。最近去尼泊爾的安娜普娜山區徒步（注一），起步之前一天，煙霞甚濃，到了出發當天，烏雲密佈，說好的魚尾峰之類，通通不見。不過徒步的行程有數天，開始時天氣雖然不佳，但也不影響心情，沿路遇到來自世界各地的徒步人，聊天起來，還是愉快。

途中卻遇到一名美國退役大兵，說話時總是故作神秘，好像很想別人再三追問，他才願意透露。但別人就是沒有多大興趣，沒有追問，他就顯得頓失興致。例如別人問他，以前在伊拉克當兵的情況是怎樣，他就滿臉期待地笑著說：「你不想知道當時是甚麼情況。」然後就等大家追問，其他人也不是故意耍他，但實在不想追問，這個話題就此完了，他的表情卻顯

失望。

這名大兵一上山，看到天氣不似預期，在旅館休息時就不停說：「我山長水遠從越南來到這裡，不是為了這種他媽的天氣！天氣不應該這樣啊！」說得好像天氣應該為他一人服務。同一旅館的旅客，來自法國和德國，當然也希望天朗氣清，能見夕陽與星空，但大家也沒半點怨言，暢聊甚歡。

埋怨天氣的情況，在西藏也經常遇到。有些旅客來到拉薩，一進來咖啡館，談起行程，說了半天還是抱怨自己如何失望：「不是說西藏是最接近天空的地方嗎？怎麼看不到藍天白雲！」滿身散放著幽幽的負能量，離遠聞到都覺難相處。

其實在高原之地，天氣變化極大，今天烏雲，說不定明天就出太陽呢，何用發愁？而且就算真的連續數日陰雲，只好盡量在沿路上找些有趣事物來看，天氣好壞不能控制，但心情總是可以調節，期望也可以修改。

去旅行時，天氣突變，在所難免，但面對時的心態，卻是因人而異。我想起有句說話，據說是佛陀說的⋯「痛苦是無可避免，受苦卻是自己可選。」（Pain is inevitable, suffering is optional.）聽起來，倒是有點旅遊哲理。

不過旅遊如人生，人生又何嘗不是這樣呢？

小後記

在印度時遇到一名西藏的上師，他跟我說，有次帶一些香港的朝聖團隊來印度，本來一心是要參拜佛教的聖地，可是一眾朝拜者最關心的，居然是酒店舒不舒適，有沒有獨立衛生間等等，讓他哭笑不得。他笑著跟我說：「其實來朝拜，心中的力量，才是最重要。」似乎「痛苦是無可避免，受苦卻是自己可選」這個道理，不單適用於旅行時看天氣的態度，就算是朝聖的路上，抑或人生處世，也應該用得著。

注一

這次尼泊爾行程，共有十五天，當中六天在 Mardi Himal 徒步。剛開始徒步時，陰雲不定，但第二天起，天公放晴，盡是無盡的藍天白雲，拍了不少照片。到了第五天，之前一晚還能看到清晰的星空，翌晨起床，卻見風雪橫飛，積了數公分的大雪。在高原之地，天氣本來就是如此變幻不定，對於不能靠己力改變之事，只能隨遇而安，難得見到滿地積雪，便和一班尼泊爾和韓國遊客堆雪人，還是很開心。

尼泊爾 Mardi Himal 徒步路線，晚上魚尾峰的星空，攝於二零一八年一月廿三日。

沒主見
只因我太有主見

我跟朋友去旅行時，很多時把景點及餐廳的選擇權，都叫朋友來決定。有些朋友會覺得很奇怪，我經常去旅行，為甚麼與友人同行時，反而好像沒有甚麼主見，又不想多作決定呢？

其實原因很簡單，我顯得沒有主見，正正是因為我太有主見。例如說到飲食，如果只有我自己一個人，我的看法就是覺得到處找吃是很浪費心思與時間的事情，我並沒有因為吃到一餐「驚為天人」的美食珍饈而換到極大的快樂滿足感。所以如果依著我的主見，其實就是隨便找一家來吃。

與朋友去旅行時，我當然可以向他人提出，跟著我的標準去吃飯，但我明白不是所有人也受得這種重複的方案。例如我在日本，連續一星期只吃拉麵；在香港，連續一星期只吃牛

圖中的女士，我從小到大叫她「關姨姨」，她的真名倒是一直不知道。還記得當年在灣仔的百樂門大酒樓（現址為大公報），她送了一隻粉藍色的 Snoopy 手錶給我，這是我第一隻手錶。早幾年去澳洲悉尼探訪她和她的丈夫，她說要帶我去吃好東西，然後轉個頭，就去了當地越南社區 Bankstown 的生牛肉河店，極合胃口！她說：「呢度啲生牛河，好食過香港，好食過越南啊！」當天是二零一三年三月廿六日。（店名忘記了，有沒有人可以憑這張照片，認出餐廳的名字呢？）

丸米；在泰國，連續一星期只吃貴刁。有朋友叫我選擇吃的，我說完後，經常聽到一個「又」字回應。

例如：

「又吃冒菜嗎？」

「又吃越南粉嗎？」

「又吃魯肉飯？」

「又吃牛肉麵？」

我不介意這種重複，但如果你不喜歡我任性的主見，那麼就由你選吧。如果我顯得沒主見，正是因為我有太強烈的主見而已。

說到旅遊景點，也有類似情況。我喜歡一個人去旅行，帶著獨能量上路，總愛漫步於市，聽不同的人分享故事，而非不停跑景點。例如我在巴勒斯坦旅遊時，其中一個印象最深的體驗，是在猶太人

定居點的超級市場，跟猶太大叔談天說地兩小時。我喜歡這種隨意的步伐，總會有最多貼地的驚喜。

有時與朋友同行，朋友問我想如何安排行程，我就寧願由對方安排。既然跟不一樣的朋友一起，我也不介意用你的視角及方式，看同一個國度或城市。

所以下次如果你見到我不提意見，請明白，不是因為我不知道自己要去做甚麼，更不是因為我沒有主見，而是因為我太有主見，擔心自己一直處於固有模式的旅行方式，過度沉醉於自己的主見當中。

〉〉〉〉〉〉〉〉〉〉〉〉〉〉〉〉〉〉 小後記

有次跟《Lonely Planet》香港及台灣的編輯鄒頌華一起在日本旅行，我當時一於懶理，由她去決定那三數日的行程，結果去了一些花道及茶道的商店及場所，學會了茶道的一些基本理念，以及花道的「天地人」及「從榮到枯」的哲理，頗有啓發，回到香港後，還有幸參與她在家中舉行的日式茶道會。雖然老實說，花道及茶道，並非我感興趣的範疇，但去旅行就要走出自己的「舒適地帶」，見識自己不曾感興趣的領域。

心靈菜式

我一直覺得自己對飲食沒有太多要求，與朋友一起用餐，基本上都不會有甚麼東西特別抗拒。當然有些動物之肉還是會避之則吉，但對常見的肉類或植物，不論烹調的方法如何，辣與不辣，發酵與否，有沒有加蔥加芫荽，抑或本身有否強烈氣味，全都能接受。記得有次到了日本高知，住在朋友家裡，早餐是納豆加生雞蛋，朋友反複問我是否能吃得慣，我說習慣，但朋友連問數次，我就忍不住問，外國人吃得慣這種東西，是一件很奇怪的事情嗎？我反而覺得，是因為我吃甚麼也能朋友這時才說：「可能你旅行多了，吃甚麼也能適應。」

適應，所以去旅行特別方便。

不過我發覺，原來有兩種菜式，我去到外地之時，通常都會有意避之，不是因為吃不慣，

而是因為吃得太習慣，所以才不想吃。這兩種菜，就是粵菜及泰菜。數年前在拉薩有一家泰國菜館開張，西藏及日本朋友知道我在泰國住過一段時間，邀我同去，說要試味。去泰國餐廳，其實有個很簡單的準則，只要點三道菜式，便知是否做得正宗。三道菜分別是：木瓜沙律（Som Dam）、炒金邊粉（Pad Thai）及冬蔭功湯（Tom Yum Gung）。點菜前我特意問了一下經理，這裡有沒有泰國員工，經理眼睛反白得有點凌亂地回答：「我們的員工都在曼谷受過訓練。」嗯，這句話說得可圈可點，反正來了，一試無妨。

然後呢，三道菜逐一端上，木瓜沙律根本沒有椿過，只是生木瓜切絲，調味都沒有入肉。炒金邊粉的色水偏白，一丁點泰國酸豆酸醬的味道也沒有，材料難找也算情有可原，但幾條金邊粉黏在一起，就不能接受。冬蔭功湯裡面放不放椰漿，本來也要看廚師自己的做法（有一種製法叫 Naam Sai，即齋湯水），但湯中有一股濃烈的水味，沒有半點「陰味」，還要是美少女粉紅色，就比較難自圓其說。三道菜上齊，全部敗陣。

我一直以為自己對飲食的要求不多，但那刻我才明白，原來對某些熟悉的菜餚，我還是挺多堅持。當時朋友見我嚐了半口，好奇問我覺得這裡的泰菜如何，我就直接回答：「如果說了，可能會影響大家用餐的氣氛，不如不說。」朋友聽罷，明白意思，也就不多問了。

泰國朋友說過，有次他在北京的機場吃了一個「泰式炒金邊粉」，但味道完全不對，他很生氣，說那些二中國廚師做出一大堆假泰菜，「把泰國菜的名聲都敗壞了」。

至於另一種我在外地時經常有意迴避的菜式，就是粵菜，尤其點心或燒味。外地吃到的粵菜有兩個特點，通常都不會十分正宗，以及比較昂貴。拉薩有一間吃點心的餐廳，規模算大，但鳳爪的顏色太紅，紅得接近中華人民共和國的國旗。奶黃包的奶黃太少，皮又太厚，而且往往是半熱上枱，咬起來像硬塊，總覺不倫不類。有一間吃所謂「煲仔飯」的飯店就更好笑，其烹調方法，是把生米先在高壓鍋裡煮成熟飯，再放到煲仔裝模作樣煮一會，味道像川菜。還有一家可以吃皮蛋瘦肉粥，我沒有試過吃完一碗粥之後，可以口渴得如此厲害。

至於燒味，叉燒的紅色雖然也有色素，但紅中帶暗，暗中帶紅，如果光譜稍有偏差，都覺反胃。

有人說過（我記不清是誰說了，就當是我說吧），人生是用頭三十年去尋找著同一烙印的影子。我終於明白，原來不用餘下的人生去重複著相同的經驗，又或只是尋找著同一烙印的影子。我終於明白，原來不是我對吃沒有要求，只是我吃其他菜式時，當作新鮮事物去吸收，根本就不用理會何為正宗。

但對於最影響我人生的菜，我卻寧願執著於老味。

去到外地，也不是完全不吃非當地的菜式，自己吃得比較多的，是拉麵及越南牛河。在加拿大多倫多或澳洲悉尼 Bankstown 那邊吃過的越南牛河，不止做得跟越南的一樣好吃，甚至是有過之而無不及。

在完成此書之際，我是在埃塞俄比亞北部的默克萊市寫這篇小後記。在埃國停留三個多星期，我是幾乎每天也會吃那種略帶酸味的餅子，名叫 Injera，用埃國特有的原生穀物 Teff（埃國特產的穀物，這個字也沒有公認的中文翻譯）發酵製成，是此國的主要食糧，不過味道偏酸，有些旅遊書把這種餅子戲稱為「酸抹布」，味道可想而知。當地人經常問我，吃得習慣嗎？喜歡嗎？基於外交禮儀，我當然說喜歡，而且也真的是幾乎每天也會吃，但我心底裡知道，這種菜式，我回到香港之後，很大機會不會太過懷念吧，可能兩三年會偶爾想起一次。

這碗風味看來如此正宗的越南牛肉河，沒錯，因為真的是在越南拍攝。

戒掉純淨水

我在二零一二年一月開始，就沒有喝過一瓶膠樽純水，至今已有近七年了。話說當年到了尼泊爾，在加德滿都住了約一兩星期，因為沒有甚麼需要整理，便特意跟員工說不用收拾我的房間。房間倒也沒有甚麼垃圾，但因為知道尼泊爾的水質較差，每天也買瓶裝水，於是在房間裡積聚了一大堆膠樽，好像一個小櫃，多得連自己也覺得有點內疚。

當年去完尼泊爾，轉到菩提迦耶參觀尊者達賴喇嘛舉行的時輪金剛法會，法會上說了不少佛法，我聽得似懂非懂，倒是記得尊者提到，現代社會跟以往不同，只有富人才能享用乾淨的水源，到處都是昂貴的飲用水。我對這段話印象特別深，正好說中了我在尼泊爾時的經歷。

回到香港後，就決定不再飲用支裝純水。不過我想說清楚一點，我不喝的，其實只是

淨水，但對於其他飲品，例如奶類、梳打水之類，還是會喝。每當有人問我：「你不飲支裝水，是因爲環保原因嗎？」我都心虛地覺得不好意思與對方雙目交流，因爲自己一邊不喝自來水，一邊網上購物，也是製造大量碳排放，包裝也造成很多浪費。我決定不喝支裝水，只能算是個生活實驗，而不能當作環保實踐。

六年之後，我又回到尼泊爾，而且在安娜普納山區內徒步。十多年前首次來尼泊爾時，試過患過我一生中最嚴重的腹瀉，根據當時放屁的氣味，估計是感染了「賈第鞭毛蟲病」（Giardia，注一），大概就是水源的問題。見過鬼都想測試一下自己會否怕黑，所以特別想在尼泊爾這個國家，再嘗試喝當地的水源，看看會否再出現類似的問題。

這次有備而來，攜帶的工具，有兩個淨水設備，分別是「Sawyer Water Filtration System」及「Camelbak All Clear UV Purifier Bottle」，在〈小後記〉裡會有更詳細的操作解釋。爲防以上兩個的淨水設備有任何故障，我亦帶備瑞士的淨水丸「Katadyn Micropur MP1 Purification Tablets」，不過全程均沒有必要使用。

那次在尼泊爾行程，全程十五天，其中有六天在山區，沒有使用過一支膠樽水，也沒有肚瀉。算是見過鬼都不用怕黑，行程完滿結束。不過話說回來，這些淨水設備，加起來要

近一千元港幣，對發展中國家的人來說較難負擔，還是應驗了尊者達賴喇嘛所說的話，貧窮世界的人，不能確保有乾淨的水源。

我說自己不喝膠樽裝水，其實也不是硬性的規定，舉個例子，去到沙漠或火山地帶，我缺水時還要去堅持這個原則嗎？在完稿之前，我又真的去了一個火山沙漠地帶徒步，地點是埃塞俄比亞北部的爾塔阿雷火山。出發之前，我就心想，到底是否可以不喝膠樽水。

此地帶水源稀缺，雨量只有香港的四分之一，我在二零一九年的二月到訪，氣候已經不算最熱，但日間溫度也有三十九度，夜間則是三十度。這裡不能自由行，所以我報了一個本地團，旅行社稱，費用包括了「無限量供應的膠樽裝水」。

在這些乾旱的地帶組織行程，任何負責任的旅行社也需要提供清潔的水源，絕對是理所當然的做法，用上樽裝水是在所難免，但我其實還是很想知道，自己在三天的行程當中，能否完全不使用一支膠樽裝水。先說答案吧，答案是可以的，但要有較為周詳的計劃及部署，可能也需要一點執著和堅持。

這次行程，先由埃塞俄比亞北部提格雷省的省會默克萊（Mekele）出發，第一晚住在沒有自來水供應的小村哈米德拉（Hamedela），第二天則會睡在同樣沒有自來水的爾塔阿雷火山（Erta Ale）旁邊。

我在離開默克萊市的時候，先把自己所有容器都注滿自來水，包括九百五十毫升的水袋兩個，七百五十毫升的水壺一個，五百毫升的水壺一個，加起來共有三點一五升水，而在出發那天的早上起床後，我先喝好了一點二五升水（及咖啡）。第一天的行程只有少量徒步，坐車去看駱駝鹽幫如何在鹽田上採鹽等，運動量不多，但在車裡沒冷氣，坐車時也要不停喝水補充，自帶的水量綽綽有餘。

當晚在哈米德拉村子附近，睡在露天床鋪。此地完全沒有自來水供應，領隊開始分發支裝水，分派時很慷慨，有遊客用樽裝水來洗頭，職員也毫不介意。我見到營地的廚房地上，有數個黃色水桶裝滿了水，一問之下，知道是地下水。導遊說政府有做了水質處理，煮過之後就能飲用，我聽罷便放心了。

吃飯時有純素的蕃茄湯，非常美味，煮湯用的水，也是來自地下水。廚師大概是習慣了給外國人煮飯，蕃茄湯不會過鹹，我一口氣喝了兩大碗，順便補充水份。當晚飯量不大，

卻也不覺太餓。臨睡前我用地下水把水袋注滿，當我從黃色水桶裡取水，並注進水袋時，無論是廚師或導遊都很驚訝，猛烈地說不能直接飲用。我解釋起來太過複雜，而且他們又不停跟我說有膠樽裝水供應，我不想多說，隨便說是用來洗身洗臉，他們聽罷，表情轉為放心。

＊＊＊

我當然不會直接飲用地下水，喝水之前，我用以下兩個保護措施來處理水源⋯

1 Sawyer Squeeze Filter 過濾器（主要方案）

2 Camelbak UV Purifier 紫外線消毒水壺（次要方案）

Sawyer Squeeze Filter 過濾器是行美國太平洋屋脊步道（Pacific Crest Trail，簡稱 PCT）的徒步者非常推介的淨水恩物。我是因為看了電影《狂野行》（Wild）時留意這條徒步路線，才購買這家公司出品的濾水器。過濾器以中空纖維做濾芯，能過濾細菌、原生動物、大腸桿菌、賈第蟲、霍亂弧菌、傷寒沙門氏菌等等（注：不能有效處理水源中的病毒，但類似情況不常見）。

Camelbak UV Purifier 紫外線消毒水壺，操作過程很簡單，倒入看起來乾淨的水源（例如清溪水，自來水，如果是泥水則要先過濾），蓋上蓋子，搖晃六十秒，即能飲用，紫外

線燈是靠 USB 來充電，一充可以用八十次。紫外線能夠破壞病毒或細菌的核酸並干擾其 DNA，使之喪失細胞功能，所以有消毒功效。（以前在 Facebook 介紹這個水樽，收到一個很好笑的回應，對方聲稱自己不能接受喝下「細菌的屍體」。其實，煮水消毒或是平日煲湯炒菜，也是要喝下「細菌的屍體」，若然很介意，那只好不喝水不進食了，吸收仙氣為生吧。）

實際的操作過程：我先把地下水（或自來水）倒進九百五十毫升的水袋，插上過濾器，把水過濾進去水壺，再啟動紫外線消毒。其實用過濾器也好，用紫外線消毒水壺也好，兩者二擇其一，處理過後的水，理論上可以安全飲用。不過我並駕齊驅，一來用起來很方便，多一重步驟，也不覺太花時間，二來萬一其中一個方案出了問題（例如失靈，損壞等），也能有個後備措施，包保萬無一失。

其他的旅客看到我喝地下水，大多人是沒有任何反應，不過有一名西班牙的女士，看到時卻很驚訝，說：「這是地下水，過濾了便能喝嗎？」我說：「當然啊，你也喝了。」她很驚訝地問她甚麼時候喝了，我說廚師做飯及煮湯時，也是用相同的水。她轉頭問廚師，廚師淡淡然說：「是啊，當然了。」西班牙女士的眼睛睜得大大，非常搞笑。其實在埃塞俄比亞有九成的飲用水源均來自地下水，除了個別地區的含鹽量較不穩定外，只要處理過後，例如煮至

在埃塞俄比亞北部的爾塔阿雷火山營地（Erta Ale Camp Site），用過濾器及紫外線消毒水壺來處理地下水（旁邊黃色水桶內所裝的就是地下水）。攝影日期為二零一九年二月二十五日。

沸騰，就沒有飲用的風險。

* * *

第二天晚上，我們由爾塔阿雷營地起行，披星戴月摸黑上去火山旁邊，路程三小時。離開營地之時仍然有地下水供應，但到了當晚火山旁邊則只有樽裝水，於是我在出發之前先喝了一大瓶七百五十毫升的水，再另外備有一千七百毫升的水量，重量一點七公斤，對我而言不是甚麼負荷。

到達火山旁邊，已近晚上十一時多，導遊給每個人派上一瓶一點二五公升的膠樽水（用駱駝背上來的），但我只是放在枕邊，翌日也沒有開蓋。

第三天的清晨四時三十分起床，簡單梳洗（我也是用處理過的地下水）之後從火山旁邊出發，回到營地起點時是早上八時五十一分，我身上所帶的水也

46

用得七七八八。在營地又有地下水供應，我趁著眾人休息之際，花了一點時間再過濾一些水作備用。

這裡說明一下過程及所需的時間：

1　從水桶把地下水倒進九百五十毫升的水袋：約六十秒。

2　從水袋用 Sawyer Squeeze Filter 把水過濾至七百五十毫升的水壺：約六十秒。

3　用 Camelbak UV Purifier 把水壺中的水用紫外線消毒：剛剛好是六十秒。

重量及價錢：

Sawyer Squeeze Filter 的重量：八十五克（約三百二十元港幣，可以在 Amazon 購買，另外也可以考慮 Sawyer Squeeze Micro 這款較輕量的版本。）

Camelbak UV Purifier 的重量（只計算紫外線蓋子）：三百零六克（約七百零三元港幣，已經不易購買，如果讀者買不到紫外線水壺，可以改用 Steripen 的產品，又或是只用 Sawyer 濾水器，理論上應該是足夠安全了。）

耐用程度：

過濾器用了一年多，感覺可以用很久。紫外線水瓶是第二個了，但第一個則用了接近五

年才壞，也算非常耐用。

再添後備方案：

若然還是擔心以上兩個方案會失效，建議帶上淨水丸，其中瑞士的 Katadyn Micropur MP1 Purification Tablets 是信心保證，在香港一些登山用品店也有出售。

* * *

記得有次在飛機上，空姐把膠樽水遞給我，我說不要，鄰座的乘客好心提醒我，那是免費的。我不喝膠樽裝水，雖然真的會省錢，但當初也不是基於金錢考慮。然後更多的人見到我不喝樽裝水，會充滿正能量地說，很好很環保啊，不過回想起來，我不喝膠樽裝水，當初也不是完全為環保的考慮。我維持不喝膠樽裝水的原因，大概只是想為生活定下一些目的或規範，這是很個人的原因，像是給自己的挑戰，當是一場有趣的生命實驗。

每次有人問我，不喝膠樽裝水，是不是出於環保考慮，我也感到不太自在，因為不想只因自己沒有喝膠樽裝水而顯得鳴鳴自得，甚至莫名其妙地站在道德高地去指責他人。始終自己在環保方面也做得不算好，例如經常網購、旅行坐飛機，又或是今次由香港飛到埃塞俄比亞，過程中本身也產生大量碳排放，我也並非完全戒膠，有些非水的飲品，間中會用上

膠樽（例如有汽的梳打水），雖然情況不多。而且說回飛機上的樽裝水，有時飛機餐是硬性附帶膠杯水或膠樽水，我即使不飲用，最多也是「走個儀式」，但內心明白，根本不可能回收的了，浪費是無可避免，難道我要寫信給航空公司叫他們少帶一瓶樽裝水，這不是環保，而是整蠱別人了。

說回火山沙漠地帶的徒步，這次在接近攝氏四十度的火山三天坐車加徒步，能夠全程不喝一滴樽裝水（以及任何膠樽裝的飲料果汁等），算是對自己一個小小的遊戲，也慶幸自己能夠保持自從二零一二年一月起，從沒喝過一支膠樽裝水的紀錄。

注一　有不少讀者，對於「根據當時放屁的氣味，估計是感染了買第鞭毛蟲病（Giardia）」這一段有超乎尋常的興趣，非常好奇到底那種屁有甚麼氣味，那我就多作一點解釋。中了買第鞭毛蟲病所發出的屁味，像是嚴重腐壞的臭雞蛋，加上一點蔥和蒜的氣味，大前提是你根本沒有吃這類食物，再伴隨極爲嚴重的腹瀉。如果你平時放屁也有臭蛋味，那就嘗試想像一下，全天無時無刻都想放屁，每次均會伴隨著百倍烘焙的臭蛋腐屍味吧。

在尼泊爾 Mardi Himal 大本營徒步時，用上過濾器，方便又安心。
照片攝於二零一八年一月二十三日。

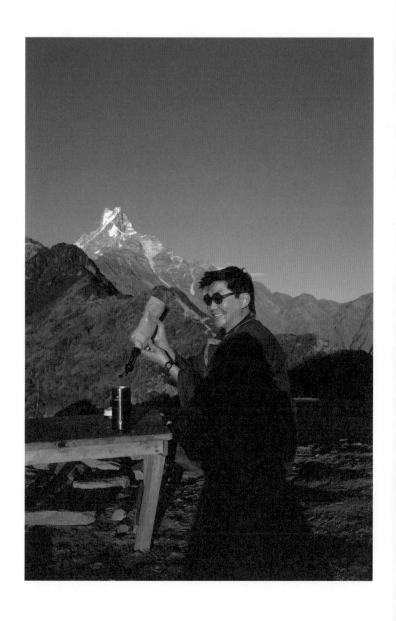

通行證號碼

在中國境內出示「港澳同胞內地通行證」，尤其是香港人較少到的地區，總會遇到類似的問題，對方問：「你的身份證在哪裡？」我說香港人用的是通行證。對方似懂非懂，有時堅持要看我的香港身份證，或是要向上司請示，擾攘良久才放行，甚為麻煩。

最近我去西藏拉薩的建設銀行，做一個極為簡單的操作，只是想更改銀行戶口的登記電話，就因為職員完全認不出通行證，居然花了八十分鐘（不計算輪候時間）！職員一看我的通行證，第一句就問：「這是甚麼？」我說：「這是港澳同胞來往內地通行證，開戶時也是用這個證件登記，您查一下吧。」對方一查，就說：「號碼不對啊！」

回鄉卡的號碼格式，開頭是「H」或「M」，加上八位數字，最後附加兩個位的版本號，

所以實情是回鄉卡的編號是九個位（一字母加八數字）。新版的通行證上，對此說明得較爲清楚，我用的雖然仍是舊版證件，但職員其實查一下參考資料，都應該知道相關情況。

我見職員搞不清，還口中一直像唸咒一樣唸著：「證件號碼不對啊！」我便跟他說了不是號碼不對，而是最後兩個位數是版本號。職員看了半天，還是不明白，然後他跟我說了一句讓我很不爽的話。他說：「這個辦不了，你去你開戶的分行處理。」開戶的分行，距離有五公里，雖然也不算極遠，但問題是，明明是職員不清楚規定，爲甚麼因爲他自己搞不懂情況，卻要把麻煩轉遞給我，要我跑去五公里外去處理一個這裡也應該可以處理的問題呢？

不要說我玩針對，但類似態度，在中國甚爲常見，也是我至今還不適應的一環。我當時堅持說要在這家分行辦理，他愛理不理地說：「那你在旁邊等一會吧！」

好吧，我就去等，一等就是十多分鐘。我見沒有人通知，走回櫃台看看有何進展。職員一看到我的臉，我就去等，說：「哦，您還沒走嗎？」

我驚訝地說：「您剛才叫我在旁邊等待，原來只是敷衍我嗎？」

然後，我就做了一個典型香港人會做的事情，他就很「積極」地幫我處理。當時我做的，就是問他：「您爲甚麼沒有掛上員工牌呢？請問您叫甚麼名字？」他一聽，大概知道我

有投訴的意向，態度一下子變了。先說自己是剛畢業，然後又說剛來上班。我語氣很平和地說：「您上班時沒有掛出職員的工作牌，應該是違反了相關規定。」他很含糊地說了他的名字，我根本聽不清楚，便叫他寫在紙上。

他這時才開始積極，不停打電話（不知道打給誰）去求證通行證號碼的情況。反正職員當時查證號碼，從最初拒絕辦理，敷衍了事，到後來「很積極」地解決，成功更改好我登記的電話號碼，足足花了八十分鐘！

辦理好事情後，職員及主管有向我道歉，我說：「其實也不用道歉，我也沒有生氣，只是這次辦理如此簡單的業務，都要花上八十多分鐘，我覺得對你們單位反映一下意見，還是需要的。」我見對方臉色一變，沒有感到心涼或快意，只跟他說了一句：「我不是針對你，但這個事情，怎麼也得處理，否則以後真的很浪費時間。」

我如果每次來到，只要涉及身份證明文件的操作，例如提存大額現金，都得花上八十分鐘去處理，確實頗多不便，而且也不合理。反正這次都浪費了八十分鐘，那不如乾脆多花三十分鐘。把事件的來龍去脈寫得一清二楚，算是投訴也好，算是意見反映也好，總之做個正式的立案，以後就能避免很多麻煩。

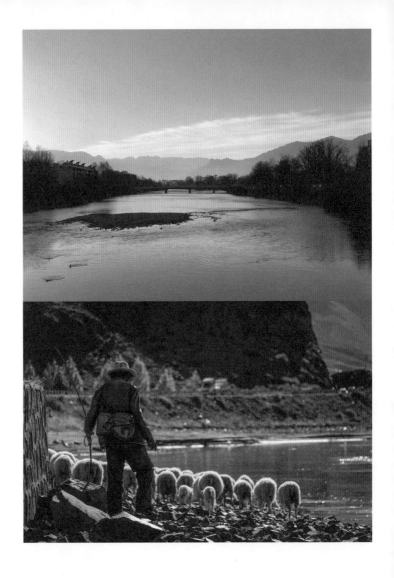

有時找配圖不容易，所以我會在 Google Photos 輸入關鍵字，找尋合適的照片。我輸入 Bank 時，出現了這張 River Bank，感覺都幾靚，所以就用上了。攝於拉薩河畔，日期為二零一七年十二月，但這段河流近來乾了，不知是不是與下流做填河工程有關。

＊＊＊

香港近來有兩個不太好的風氣，一是投訴文化過盛，事無大小都可以投訴。至於另一個

不良的風氣，就是把一切的投訴，都當作是負面之事。但正正因爲配備較爲良好的投訴機制，

才有推動社會前進的動力。如果你有機會生活在一個很多事情都不方便投訴的社會，就會忽

然覺得，原來有得投訴，也是不錯。

在西藏近幾年推出了一個「市長信箱」（或「領導信箱」），凡是遇到任何雞毛蒜皮的小事，

都可以反映意見。至於大事情呢，則不在此文討論範圍之內。那些可以投訴的芝蔴綠豆之事，

例如公廁塞了，車子塞了，停水停電。也不一定是投訴，有些是民生查詢，意見反映，心思思

有件事，遇疑難，都可以話給市長知。

我有個朋友在拉薩經營旅館，環衞局在外邊砍樹，樹倒之時把旅館的玻璃窗打碎。環衞

局跟他們說是工人的問題，工人說是環衞局的問題，多番投訴無效，朋友便寫信給「市長」，

最後環衞局三名領導過來道歉及賠償。

＊＊＊

好了，說回我要投訴之事。我早前提到，去建設銀行時，職員不懂分辨香港人的通行證，

先是敷衍地叫我走到五公里外的分行辦理，後來見我有意投訴，才願意幫我卽場處理。簡單一個操作，最終花了八十多分鐘。如果以後再有類似情況，我豈不又要浪費光陰？既然都浪費了八十分鐘，那不如再添半小時寫個意見，反映一下情況，書寫長文，我也是在行的。

其實類似情況以前也有發生，但這次促使我投訴的動力，是因爲對方懶得查證，居然隨意一句，便要客人跑到五公里外的分行處理問題。他大槪以爲，只用一句話就能減省自己的麻煩。

我在中國生活多年，有四個經驗，很值得跟讀者分享：

一，事無大小，找你能力範圍裡面能夠找到的最高官員，如果直接向下級員工反映意見，對方往往得過且過。

二，多提法律文件的名堂，把簡單的事情說得冠冕堂皇。

三，把國家、黨、法、合乎、指定之類的用語，經常掛在嘴邊，掛到對方都覺得煩。

四，還有，避免單提及「香港」二字，要經常把香港包裝在國家體制下。總之提到「香港」二字，必須把話說得密不透風。（最後這點，是很多香港人都沒有意識到的，但很重要，以後會再寫文做詳細解釋。）

總結以上四個經驗，我把建設銀行職員不懂分辨回鄉卡的號碼格式，寫信給了市長。

如果有人覺得這是小題大造，我是不同意的，你只要想像一下，自己辦理小事情，都要花上一個多小時，就會知道這不是小題大造了。

意見信的內容如下：

主題：　中國建設銀行对国家法定的身分证明文件不熟悉而造成困扰及不便

內文：　（原文爲簡體中文）

親愛的市長先生台鑒：

我在 2018 年 4 月 3 日下午 17 時 02 分，到了中國建設銀行位於拉薩市北京西路 21 號的分行，想更改戶口的手機號碼，但該行的員工周先生卻因爲不清楚「港澳居民來往內地通行證」的號碼格式，指我的證件號碼不符，拒絕幫我辦理業務。我當時對櫃台職員周先生說明了號碼格式的情況，但他只是敷衍地叫我跑到位於五公里外的宇拓路分行去辦理相關業務。

我是香港特區居民，使用的證件爲「港澳居民來往內地通行證」，按照《中國公民因私事往來香港地區或澳門地區的暫行管理辦法》相關條文而簽發，是港澳居民來往內地時所使用的通行證件，該證件的簽發部門爲廣東省公安部。

「港澳居民來往內地通行證」的號碼格式為九個位，一人一號，終身不變。第一位為英文字母，首次申請地在香港的為H，首次申請地在澳門的為M，第二位至第九位為阿拉伯數字。

而根據我國公安部於 2012 年 12 月 28 日公佈的《公安部關於啟用新版港澳居民來往內地通行證的公告》規定：「如申請人會持用舊版通行證，新版通行證使用舊版通行證號碼的前九位作為通行證號碼。」

我當初開戶之時，其實也是用同樣證件開戶，但我發覺建設銀行的員工，多次對非身份證的其他證件，使用情況極不了解。每次均要耗費大量時間來查證。就以這次更改電話的操作為例，前後花了接近八十分鐘處理，造成極大的不便。

我想反映的意見是：

一，當時建設銀行的職員，缺乏對「港澳同胞來往內地通行證」的認知，在受到查詢時，也不願去做核實。

二，證件本身沒有問題，但銀行職員卻要求客戶跑到五公里外的分行去處理業務，態度敷衍，也欠缺對客人的尊重。

三，當本人堅持要對方覈實證件，最後是可以在北京西路的分行得到辦理，但卻要花上

八十分鐘。

我希望該銀行可以改善之處：

一，加強員工對國家指定的法定身份證明文件的認識，就算其用戶人數較少，也應該有一定的了解。「港澳居民來往內地通行證」是我國根據《中國公民因私事往來香港地區或澳門地區的暫行管理辦法》而簽發的證件類別，該證件在全國各地均為有效合法的身份證明文件，雖然在西藏開銀行戶口的香港同胞人數不算多，但建設銀行屬於國家指定的金融機構，其員工理應對國家指定的證件類別有一定認識。

二，員工對於自己本身不清楚的情況，理應盡力去查證，而不應該敷衍要求客戶跑去另一分行處理。

這篇意見文章，也不是要針對周先生，而且說實在的，當時我聽到周先生想請求該分行的主管覈實，但不得要領。我花時間去寫這封信，是因為過去多年以來，一直受到類似問題困擾，每次都得花上大量時間來讓職員覈實（最終都是可以辦理，但很浪費時間）。

希望有關銀行認真對員工作出相關的指示，以免將來再出現類似的不愉快情況。

一直有讀市長信箱，看到政府關心民生。這次寫信來反映我對建設銀行的一點意見，

希望能透過市長信箱來讓涉事銀行知悉相關情況。

即候惠覆，祇請

政安

遞交投訴信後，西藏地方政府金融服務工作辦公室（簡稱金融辦，負責金融監督、協調、服務的辦事機構），就把我的情況轉介給建設銀行的西藏總行，總行又跟拉薩兩家建行分行了解相關情況，並打電話來跟我真誠（確是挺真誠的）道歉。

至於後來我再去建設銀行，職員對我的態度有何改變呢，本來就不是我關心的範圍，因為我只是不希望以後再浪費大量時間去做證件核實。但如果讀者真的很有興趣知道，那我就說吧，職員對我特別殷勤，保安也會主動倒杯熱水給我，簡直就是賓至如歸。

〉〉〉〉〉〉〉〉〉〉〉〉〉〉〉〉〉〉〉〉〉〉〉 小後記

事隔一年多後，我有次去該銀行辦理業務，剛好又要出示證件，我拿出回鄉卡後，那名員工一看，反應是誇張地打個突，一副「原來就是你啊」的表情。

當時處理的業務其實很簡單，就是更改登記的手機號碼而已。怎料系統運作有問題，搞了很久都不行，但那位藏人職員真的出盡氣力，先是試了更改設定，多次嘗試不行，就建議把我的銀行手機業務取消，並重新註冊，期間多次要我輸入密碼認證，但最讓我高興的，是他積極地幫我解決問題，而不是一句「不行」就想敷衍了事。

我經常聽到有人投訴香港人的投訴文化過盛，我是部份認同的，但若然你有機會生活在一個缺少投訴機制的地方，有時就難免會覺得，其實適度的投訴，其實也是企業及社會文化的進步動力。

台港一家親

有次從加拿大坐飛機去法國，使用香港特區護照在加拿大登機時，想使用自動登機的機器，機器卻把我的特區護照辨別為中國護照，除了要求我掃瞄護照資料頁外，還要求我同時掃瞄加拿大簽證。我重複登入數次，每次均顯示「請掃瞄你的中國簽證」。那年是二零一五年，加拿大還沒實施「電子旅行證」（ETA），香港人去加拿大旅行，甚麼別的文件也不需要，即可免簽半年，我當然沒有簽證。我實在無法掃瞄甚麼簽證，無計可施，只好前往櫃台要求人手處理。

香港跟中國的護照雖然不一樣，但兩本護照的國際民用航空組織（ICAO）編碼都是「CHN」，難免被認錯。櫃台職員又問我，有沒有加國簽證，我解釋說香港人不需要簽證。

我要強調一下，那個機場不是小的機場，而是多倫多，乘座的是加拿大航空，照理應該見過

不少香港人。

當時地勤人員商量過後，打電話召來主管。主管一見我的護照，便說：「啊，他不用簽證的。」我心想主管果然見多識廣，一眼便明白。怎料他卻跟其他下級職員，指著我的香港護照說：「因為他是台灣人。」我當時也無意多費唇舌解釋，只望早日進入候機室。

聽過一些台灣的朋友說，有時去到外國，一些外國人居然不知道台灣在哪裡，反而會問，是不是泰國啊？

正當大家都想取笑那名外國人時，他卻說自己來自立陶宛，然後有點不好意思地問：「你們聽過立陶宛嗎？」原來有一大堆人都未聽過這個國家。

旅行的其中一個目的，是看看別人的無知，然後再證明自己一樣無知。

觀乎讀者在網上對此文的回應，似乎大家都有類似的經歷。有讀者指出數年前去地中海郵輪團，在意大利上船，職員要求「保管」各人的中國護照。後來有高級職員過來，才說不用「保管」香港人的護照。至於為甚麼要特別保管中國護照呢，職員就沒有進一步解釋了。另外，雖然國際民用航空組織（ICAO）把中國和香港護照都寫成 CHN，但其實國際航空運輸協會（IATA）還是會把香港護照另外標注為 HKG，如果機場職員較細心，理應可以查到相關分別。

保溫杯過安檢

安全檢查，對於喜歡旅行的人來說，早已是家常便飯。大概是二零零八年八月，英國查獲有人攜帶液態炸彈劫機，自此以後，航空公司嚴禁乘客攜帶一百毫升以上的液體上機。

對此規定，現在早已習慣，出發前先把東西分瓶安放，水樽也先行清空。只是剛實行這個政策時，偶爾還是會不慎地帶了過量液體過檢查站。

大概是二零零九年，有次我從昆明飛回拉薩，把行李放進 X 光機，安檢人員要抽查我的物件，翻出細軟，似乎要尋找一個指定物件。我問他們找甚麼，職員問：「你是不是有個水瓶？」我一下子記起不能帶液體的規定，當時有個保溫杯，確實裝有開水。

以前遇過一些安檢人員，會要求我把水倒掉，又或是當面喝一口。我問職員：「要不我

飛機飛到拉薩上空。

喝一口水，倒掉也可以啊。」體格魁梧的職員說不用，逕自拿過保溫瓶，打開瓶蓋。我以為他只是看一下，怎料他把鼻子吼得很近杯邊，用力聞著，嗅時還要瞇起雙眼，確定不是易燃物，才扭緊杯蓋，把杯子還我。

他聞水的動作當然不噁心，只是他的鼻毛，有一大束外露，鼻毛上還沾著明顯的「灰塵」，我嚇得不敢直視，但驟眼看來，他的鼻毛應該是碰上我的杯邊了。

安檢過後，我真的很想把保溫瓶扔了算，但那是多年前在泰國購買，價廉物美的斑馬牌，丟棄也太浪費。回到拉薩後，我用洗潔精把保溫瓶洗了幾遍，才敢再用。

洗的當然不是安檢職員的鼻毛灰塵，而是我的

心理陰影。

雖然機場聲稱不能帶超過一百毫升的液體上機，但似乎不同機場也有不同的規定。

以世界上保安檢查最嚴密的以色列特拉維夫的本古里安機場為例，雖然設有重重檢查，有時甚至要故意打開任何包裝零食，但反而是少數容許我帶整瓶七百五十毫升清水過安檢的機場，不是不小心或偷偷摸摸地帶，我有次還特意問安檢人員要否倒去清水，他們說不用，感覺上當地的軍警認為，清水其實沒有真正的保安風險。不過現在我每次過安檢時，不論是在國際機場，又或是拉薩八廓街的檢查站，只要安檢人員想要打開我的保溫瓶，我都會下意識地以迅雷不及掩耳的手法，把清水拿來喝一口，不用他們用鼻子去聞了。

初一拾遺（已領回）

年初一，有金執，撿到的不是金，而是一本金漆字體的綠色台灣護照。在二零一八年與家人同來越南過年，在大年初一，從香港飛到越南胡志明市，來過越南很多次，但倒是第一次辦理落地簽證，過程相當順利。

取了行李，走出機場。等待租車期間，本來想把行李放到行李手推車上，卻發見一個紅色文件夾，好奇打開來看，居然是一本台灣護照！我們當時盡量把護照的文件夾舉起，四周察看，卻又沒有人來認領。想交給職員，但他們又好像愛理不理。這時租車已經來了，我又總不能把護照放回手推車上，便乾脆拿著護照上車，再嘗試聯絡其主人。

我在 Facebook 上打入護照持有人的名字，找不到結果。我在谷歌上打入名字，又是

沒有像樣的結果。最後倒是看到有一張旅行社打印的機票文件，以及一張名片，上面寫著兩個電郵地址，我一邊坐車，一邊發電郵給兩家旅行社。

我用中英文寫，你們客戶的護照在我手中，請盡快與我聯絡。過了一會，覺得這句話好像有點奇怪，就寫得清楚一點，說自己撿到護照，想安排把護照交回。大概半小時後，對方就有回應。他總算跟客戶聯絡好了，事主也知道自己護照是安全。我說可以把護照寄過去，但她應該很焦急，當晚就坐車來酒店取回。

她是台灣的越僑，一來就向我們深深鞠躬，她後來在網上寫道：「謝謝你們，沒有你我真的不知道該怎麼辦。願你一切順利，新年快樂！」我說如果我遺失東西，也希望有人能夠幫我把東西保管好。其實當時自己也有一絲衝動，想把護照乾脆放回行李手推車上，但將心比己，換轉是你，很易就知道自己應該如何去做。

說起來，兩年前又是近農曆新年，我在香港也撿到一個菲律賓傭工的錢包，當時想物歸原主，但找了半天，才透過卡拉 OK 的幫助，聯絡上事主（一定要說，這家熱心幫忙的卡拉 OK 是 Neway），並把錢包及一堆證件交回物主。

從那時起，我就在錢包及護照裡，都寫上手機號碼、電郵地址、WhatsApp 或微信

等資料（在自己的手機後面，則寫上一位可靠親友的手機號碼）。有次我的朋友見到，問：

「你以爲別人撿到你的手機或錢包，會把東西還給你嗎？」

我自己最近幾年很少遺失物件，但我說的是「萬一」。萬一你的東西掉失了，萬一對方想交回給你，萬一你沒有聯絡方式，讓有心人更易找到你呢？有時我就是相信世界上很多「萬一」，供一個較安全的聯絡方式，萬一對方願意花時間追尋你的下落呢？那爲甚麼不提即使純屬幻想，抑或只是奢望，但正是因爲這些「萬一」，讓我們覺得世界美好了一點點。

這就是我在錢包及手機都寫下了聯絡方法的原因，而我建議讀者也這樣做。

＞＞＞＞＞＞＞＞＞＞＞＞＞＞＞＞ 小後記

過了一年之後，即二零一九年的年初一，我又與家人同到越南胡志明市。家母對於一年前發生的事情，記憶猶新，忽然說：「如果今年又再找到遺失的護照，那我們理不理好呢？」然後又自言自語道：「不過如果是我自己不見了護照，也想別人幫我找回來，那今年如果再有發現，也只能再幫一次了。」只要將心比己，就明白應該如何處理不同的情況了。

所幸的是，在二零一九年就沒有遇到別人丟失護照。

台灣護照。

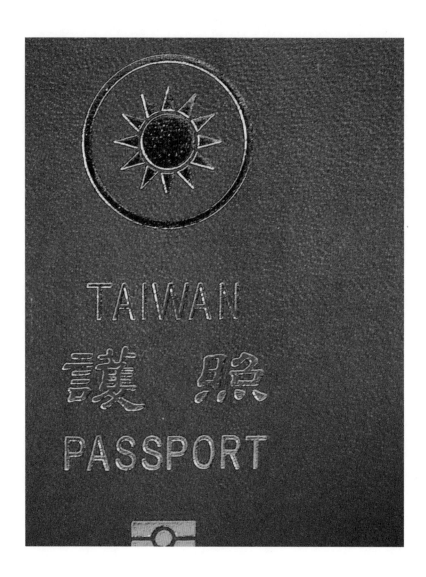

永不丟失拖鞋的竅門

人在江湖，出門在外，丟失東西，在所難免。其中一樣我最容易丟失的物件，就是拖鞋。

離開旅館前，把所有行李都收拾好，腳上還是穿著拖鞋，走了之後，才發覺忘記把拖鞋放進背囊或行李。後來我用上一個竅門，就再沒有丟失過拖鞋了。

分享這個小秘技之前，先說兩個故事。

話說多年前在東南亞踩車，當時掛著一條測心跳的胸帶，偶有鬆脫，但總是能撿回來。撿回來時，就只會慶幸自己找回失物，沒有想過如何防範，後來心跳帶在寮國丟失了，再也找不回來。

過了數年，有次我在拉薩坐的士，把摺疊單車放到車尾箱，下車時忘記了，數分鐘後才

想起，幸好的士還未離開，我趕忙跑回去，力保不失。不過我覺得這次差點忘記車尾箱中的摺疊單車，以後就有可能再犯上相同的錯誤。所以之後每次我把東西放到車尾箱，總會在車門的門柄把手上掛個東西（有時是鎖匙繩，另一則連著腰帶），下車時看到掛件，自然就會聯想到車尾箱的物件。

說回拖鞋之事，在離開旅館前，經常丟失拖鞋，就是因為拖鞋通常擺放在地面上，逃出了視線範圍，而且收拾行李之時，拖鞋往往是最後才擺放入背囊，因而特別容易錯過。

那麼如何防止再丟失拖鞋呢？我現在有一個專用的尼龍薄袋，這個袋就是用來擺放拖鞋，而這個拖鞋袋又總會掛在較為顯眼的地方，例如扣在主要背囊的外邊。見袋如見鞋，每次看到這個拖鞋袋，就會想起拖鞋，那就不會丟失了，這就是關聯記憶法。

方法聽起來很簡單，但對於經常丟失東西的人來說，還是妙用無窮。又例如有朋友使用酒店房間的保險箱，但老是把東西忘記在裡面，及後雖然可以叫職員幫忙保管或寄回物件，但費時失事，可免則免。其中一個提醒自己的方法，是把常用之物一同放進保險箱裡，例如每天也要用太陽眼鏡，那就把太陽眼鏡一同放進去。如果每天也要吃維他命丸，就把維他命丸一同放進去。我聽過有人甚至建議把一隻鞋放進箱裡，不過這樣聽起來不太衛生，認識我

的人都知道我特別愛乾淨，所以就不建議最後這個方法。

我不想把東西丟掉，丟了以後雖然可以補充，但既浪費資源，也要考慮重新購買的途徑，實在沒有必要。丟一次東西是大意，丟兩次就是活該了。

至於上面提到車尾箱的關聯提示方式，後來用得太熟，熟悉得自己都覺得不會再忘記東西在車尾箱裡，就稍微鬆懈了。然後過了數年，我買了一台電動滑板車，坐車時放在車尾箱，下車時居然又忘記了。幸好那次用的是網約車，司機便把車送回來。

所以呢，無論如何小心，還是要防範另一點，就是太過慣性地以為自己已然做好防範，最終還是有機會再犯相同錯誤。備周得來不要意怠，常見之中也要存疑。對外力加以防範，不要過度信任自身的抗禦能力，否則最終就與傳說中那隻在溫水中被煮熟的青蛙一樣，連自身所珍視的價值也保不來了。

理論永遠也很易說，但實踐起來也有困難。在寫書之前，我有次跟一班在西藏認識的香港朋友去燒烤，當晚臨走時有點夜，居然不小心把一瓶辣椒粉及自攜筷子都漏了在燒烤場。

旅行人對細節好有要求，所以我與好友林輝專程去了以色列特拉維夫的 Mahane Yehuda Market 分別買了一雙拖鞋（或者算是涼鞋），攝於二零一八年八月廿六日。

為了避免再發生類似失誤，我現在把可伸縮的筷子、匙羹、叉、辣椒粉等放入一個紅色布袋，每次只要從裡面拿出任何一個工具，都會把紅色小袋掛在背囊的當眼位置。用餐之後，一見紅袋，就能提醒自己記得收回餐具。對身邊之物，真是少一分防備之心，都隨時會出差錯。

主動降噪

鄰座兩三歲的小孩哭鬧不停，其母用力安慰，小孩撥開母親，哭得雙頰通紅，當時我就坐在他們旁邊，是在澳洲的內陸航班。空中服務員上前說：「你怎麼了啊？」小孩嚇了一跳，安靜片刻，空姐離開後，小孩又再大哭大鬧。孩子的母親不停地哄，但小孩就是沒有辦法停下來，母親一邊看兒子，一邊左顧右盼，似乎擔心其他乘客投來異樣目光。

遇到這種情況，你會怎樣處理呢？

我當時其實就坐正母子二人的旁邊，孩子的哭聲，或多或少也有影響到我，但見母親本身就不好受，如果我這時露出不滿的表情，這位媽媽肯定更為難堪。只見當時飛機上的乘客，有些三面露不悅之色，有些卻心平氣和。

面對同樣的噪音，其所帶來的困擾程度，似乎也有

不同。對噪音的承受能力，雖然有些生理因素，但心情還是能左右感覺。

早幾年在網上瘋傳一堆視頻，世界各地的嬰孩，一聽到撕破紙張的聲音，就會立即笑起來。我見小孩哭鬧得厲害，反正無事可做，便把飛機椅背的紙袋拿出來，撕了一下。小孩看著紙袋，居然一下子就安靜下來，有時還會發出一點笑聲。我不太明白相關原理，但見確實有效果，便繼續撕紙哄小孩。紙袋很快就撕完，後面幾名乘客熱心地齊集紙袋，讓母親繼續去撕。

小孩間中還是有點哭鬧，大概是因為在飛行途中，耳內壓改變導致耳咽管出現真空，引起不適，不過情況已經沒有先前嚴重。本來的吵鬧之聲，變成撕紙的白噪音，大家也算舒一口氣。可能因為大家為這名小孩及母親做了一點事情，主動出了一分力，原本煩人的哭鬧，忽然沒之前那麼困擾。

每當遇到這種心煩小事，好像越躲越難忍耐。你越覺煩，就會越煩。反而你心裡想著如何幫助對方，直接面對，尋求辦法，就算不成功，似乎就能變得較易接受。也許是因為當你積極尋找解決方式之時，心理上覺得自己不是被動逃避，而是主動面對，反而有點降噪效果，接受能力便會提升。

這件事發生在澳洲墨爾本飛荷巴特的短途航線上，母親臨下飛機前，很誠真地跟我道謝，還問我是否經常帶孩子，讚我很有經驗。我就只好老實告訴她：「其實我是看 YouTube 見到有人示範而已」，還真的是第一次拿你的孩子來試驗呢！」母親笑著說：「那我以後多些看視頻吧。」

讀者看到這裡，可能誤以為我是脾氣很好的人，其實絕對不是。我對小孩的聲音，也許承受力較強，但在戲院裡如果聽到有人用自以為很小但實際上很大的音量去聊電話，我都覺得難以接受。數年前在拉薩電影院裡看戲之時，我叫鄰座一名四川人不要講電話，對方覺得自己通話之聲很小，我不應該影響他看電影同時通電話的權利，電影完場後，他就沒完沒了地纏著我，好像要打架，直至我脫下背囊及外套，問他想怎麼樣，他可能擔心我要跟他打架，才裝得很不情願卻其實很情願地被女伴拉走。

不過說到對噪音的承受能力，我最近看一些基因檢測的報告資料，赫然看到可以憑口水的基因來估計受試者對噪音的敏感程度，才知有所謂的「恐音症」（Misophonia），即對某些聲音，例如嬰孩哭鬧聲或咀嚼聲特別抓狂。一些人很易為噪音而發脾氣，也許與生理因素有關，自己不能完全控制。

面對噪音，如果懶得去平衡自己的面對心態，更簡單的方法，就是使用降噪音耳機，這也是我目前隨身攜帶的必備之物。

降噪耳機分了主動及被動，被動的耳機跟耳塞其實差不多，透過耳機材料來阻擋聲音，但對耳膜的傷害較大，若是用作隔音，最好避免長期使用。主動降噪則是收集噪音的聲波，再產生相反的聲音，從而達致降噪效果。降噪不是百分百，例如對機械聲音的降噪效果較好，對人聲則較差。

我是兩年多前才首次接觸主動降噪的老科技產品，以前一直想用這種耳筒，但因為價錢不算便宜，擔心無效，所以一直沒有出手購買。直至有次看到一間聲稱可以十四天無理由退款的香港商舖（就是店舖的標誌是個被咬一口的大水果那家），我心想試用過後，若不滿意，也沒損失，一試無妨。首次使用之時，看著街道上熙來攘往的途人，耳中卻是一片寂靜，像是走進另一世界，感覺有點超現實。

記得有次我從雲南香格里拉坐班車到大理，鄰座是一位好眉好貌的大媽。我跟她一句話也沒說過，但已經知道她大概年齡，兼且已婚，育有一兒。兒子上小學，有點不聽話，比較

怕爸爸。最近補課班考試，但因父母都不在身邊，他瞞著祖母偷偷看電視而不學習。

為甚麼我知道呢？

因為這名阿姐在車上不停透過電話用宇宙巨肺聲去責罵兒子，而且是開著喇叭喊話。

前方有一對藏族母女好奇回頭看，我忍不住笑了，藏族小妹也笑了。不過我聽了一會，見鄰座大媽電話不斷，我已立即戴上隔音耳筒，一下子從喧鬧的車艙，穿越到了西藏聖湖拉姆拉措。

抗噪耳機，較好的品牌有 Bose 及 Sony，這裡不多介紹了。

另外，用降噪耳機時，要特別用眼睛留意身邊發生的情況。理論上呢，其實不能聽到外界聲音，只用眼睛去留意四周情況，出街也是可以很安全的，我在泰國就認識幾位失聰的朋友，踩車時小心翼翼左察右看才行，比很多聽力正常的人更安全。只是我們習慣用視覺及聽力去觀察身邊情況，忽然戴上降噪耳機，行路時仍是大搖大擺，差點被別人撞到，還怪責耳機的降噪能力太可怕。總之戴上降噪耳機後，行路時盡量靠近一邊，換線時要先望後方，就算只是走在行人路上，也要有踩單車或開車時的安全意識。

西藏其中一個最神聖的聖湖，名為拉姆拉措，在山南地區，
相傳心誠者在此能看到自己的前世生今。

不知是否跟此文有點關係，但後來有公關公司找我，刊登了一個抗噪耳機的小廣告。

在廣告刊出之後，卻有一名讀者（強調是只有一名）罵我，說：「連你都要賣廣告？肉酸都係個人的自由。」哎喲，我的名字叫薯伯伯，難道讀者真的以為我靠光合作用為生嗎？還有要十萬個強調，對於賣這種廣告，不單不抗拒，更是非常願意，一來自己是真正的用家，二來所推廣的物品也是常備之物，對得住天地良心，何樂而不為？

用愛去拿回空間

俗語雖有云，百世修得同船渡，意即能做鄰座乘客，實屬百世緣份，但其實大多同行之輩，只屬萍水相逢，他不干擾你已夠萬幸，若是擠在狹窄空間，遇到騎呢乘客，還是印象深刻。

與陌生人同座，不論是同車同船同機還是同戲院，總有些鄰座之人，其肢體過度開展，讓身邊的人都覺不舒服。

你曾經嘗試叫對方把手腳放得合理一些，對方卻又問你規矩是誰定，然後又質問你為甚麼不坐的士、頭等或專機。你心知問題所在，根本不是包車或包機的分別，只是他個人本身而已，他一消失，換了別人，問題就解決了。雖然乘坐交通工具，沒有明文規定各人所佔空間多少，但總是有些不成文的規定，你的腳不應叉到我的座位下，我的頭不會侵入你的座位

領空，這是常識，又怎能都記下來？

遇到這種霸位太過份的情況，有很多解決方法，一是直接跟對方說，但可能引起矛盾，帶著矛盾去坐低，極不吉利。二是自己忍耐著，如果電影兩小時就忍兩小時，如果飛機十小時就忍十小時。只是，這樣忍法，也對不起自己。我現在每次遇到這種問題，都會用第三個方法，而且至今為止，既沒矛盾又沒衝突，甚麼也不用說，萬試萬靈，我一使用這招數，對方就會立即縮回去。

很想知道是甚麼方法吧？那我說了。

其實方法很簡單，就是你也輕緩地伸展手腳吧，即是萬一對方的手踭過份地伸到你的座位範圍，你不要客氣，更不要生氣，心裡要充滿著愛，慢慢展開你的手踭或雙腿，直至差不多碰到對方，不要閃避，輕輕碰到之時，就停下來。

這時你心裡可以做多些觀想，想像著對方是討人歡喜的小孩子或甚至是慈母。這些動作一定要顯得自然，不要給對方覺得有任何性暗示伸展，要像星矢抱著沙織時的溫柔，又要像一輝那麼堅定。如果用上肢擺出這些動作，最好是用手踭而不是手掌，因為手掌易引起不必要的誤會，到時自找麻煩就無謂。

上次我從巴黎坐飛機回香港，坐的是國泰經濟艙，平時我通常會選窗口位，但那次一時大意，居然忘了選好座位就登機，辦手續時又沒有說清楚，不幸被安排到三座的中位，左邊是一名不停誇張扭頭四看的湖南哥哥仔，他好像要找同伴，但張頭探看之時，動作極大，我坐在旁邊，甚感不安。右邊是一位東北大姐，其腿呈妊娠臨盆狀態，一隻腳伸到我的座位前下方的空隙，一隻腳伸到走廊通道。

我對左邊的那位仁兄，只是說了一句話，他就安靜下來。我好聲好氣地跟他說：「這位小兄弟，你第一次坐飛機嗎？沒關係的，不用緊張，等一下飛機就起飛，很快到家了！」

至於右邊那位腿張開的乘客，我在起飛後不久，見東北大姐的腿還是叉到我的座位前下方，就輕輕把自己的腿，也叉到對方的座位下方。空間雖然頗小，但我們雙腿沒有觸碰，我不是在模仿她的動作，只是想像自己從這個動作當中，得到最大的舒適感。我當時心中是愉快的，不是想報仇，沒有任何負面感覺，只是嘗試在鄰座之間，尋找最適合自己的舒適姿勢。果然，當我把腳都伸到對方椅子前下方時，東北大姐就慢慢地把腿收回去。整個過程，表現出來，和諧又溫柔，而在飛行途中，她也沒再侵佔我的空間。

有次在內地坐飛機，機組人員忽然和大家一起做座位上的伸展體操。

通常不能安份守著自己座位，誇張地侵佔別人空間的人，多屬中年阿叔阿嬸。他們不一定是無禮貌，也可以很友善親切，那位大姐每次在用餐之後都會主動幫我把用過的碗碟收起，她只是不習慣與陌生人保持應有的空間距離。

∨∨∨∨∨∨∨∨∨∨∨∨∨∨∨∨∨∨∨∨∨ 小後記

有讀者問我何時變成「暖男」，其實還是要看不同情況，遇著大媽時，有時最好的應對，可能真的是做個暖男吧。不過如果天真地以為任何場合都要做暖男，當然也不設實際。

在二零一八年八月，我去了以色列及巴勒斯坦，從特拉維夫坐飛機回香港時，我的朋友左右兩邊座位都剛好沒有其他乘客，本來可以一個人舒舒服服用上三個座位過夜，怎料後座的三名以色列青年卻不願意。為甚麼呢？

原來他們看到前方座位無人，居然把腳從後座伸到前座，他們不停質問哪裡規定不能把腳放在前座的空間。在飛機上有基本禮儀，如果左右無人，把座椅的手柄調起並躺下睡覺，大概沒有人會覺得奇怪，但怎麼會有人覺得，從後座把腳叉到前座，就是可以接受的範圍呢？

當時以色列青年氣憤地說：「前座都是空的，我們三個人擠在後方，為甚麼不可以佔用

前面的空間！！！」（這種解釋，怎麼跟以色列人在巴勒斯坦土地上興建非法定居點的理論如此相像？）

如果我仍是暖男上身，好好說話，估計就沒有用了，於是我跟他們說了一句話，就把事情平息了。我說：「你們如果再敢擾亂飛機上的秩序，我承諾你們，到了香港，我一定會報警。」並警告他們：「這將會是很不愉快的情況。」他們聽罷，對望一下，就乖乖不作聲了。

後來國泰的空姐還特意主動拿了一些零食及梳打水給我，說謝謝我剛才的幫忙，暖意無限，謝謝了。

拒絕的方法

在大大小小的旅遊景區，總會遇到拿著飾物或紀念品向遊客兜售的人。以拉薩的情況而言，通常都是一些上了年紀的大姐，又或是年紀輕輕的小妹。有些遊客跟我說，那些賣物的姐妹對他們死纏爛打，說了「不要」，反而纏得更緊。

在中國的大型超市也有類似情況，你走到洗髮水或牙膏牙刷的貨架，正想拿下一些較為熟悉的品牌，卻忽見超級熱心的銷售人員大姐走來，不停跟你兜售一些未知名的品牌。你本來還要仔細查看產品說明，卻被她們纏得不勝負荷，有些顧客受不了，乾脆離開，又或是真的買了被推銷的產品。

遇到這個情況，其實應該要如何處理呢？對於銷售人員來說，顧客大體分為兩類，一是可能買物的人，二是不可能買物的人（沒錯，說了等如沒說）。可能買物的人當中，又分了一

種是主動購買，另一種則是被勸後才購買。

對於兜售人員來說，他們根本無法分清你是會買或不會買物的人，更無法分清你是主動或是被動購買的人，於是他們只能靠你的行為來判斷你到底屬於哪一類人。其中一個特徵，就是看你願不願意跟他們交流，例如觸碰貨品或是詢問價錢。有些旅客一方面去摸著別人的東西，另一方面又沒完沒了地說不買，前者給人要買物的訊號，後者則是拒絕人的訊號，加起來的混合效果，就是讓人覺得自己是潛在客戶。

旅客如果真的不想買任何東西，最好的處理手法，就是儘量避免跟兜售的人有任何交流。他們跟你打個招呼，可以理睬或不理睬，但如果他們跟你說：「來看看啊，買個東西嘛。」就不要因為好奇心驅使而看，可以簡單又禮貌地說一句「不要」，又或是甚麼也不說。如果想跟他們聊天也未嘗不可，但話題不要涉及貨品，可以只問一問對方生意如何，老家是哪裡，總之話題不要觸碰到貨品，不要給人錯誤的訊息，一邊摸著別人的貨品，又一邊說不要，然後又怪別人沒完沒了地死纏爛打。

在超市的情況也是類似，走到個人護理用品的貨架，銷售員熱心地上前問你需要甚麼，最好的應對方式，其實就是完全不答話。你一答話，對方就有個錯覺，誤以為你有意欲買他們所推介的物品。她問你：「要買甚麼？」不回答。她看到你拿起牙膏，然後說有另一個

「更好的牌子」，也不要回話，完全忽略他們的存在。

人與人之間的相處，習慣了是有問有答，但如果問話的目的純粹建基於金錢之上，有時不答話，雖然顯得不禮貌，但能夠讓對方不會因誤會而把時間浪費在你身上，其實對他好，對你自己更好，也可以避免很多矛盾。

有次看到一名兜售姐跟遊客吵起來，罵遊客甚麼也不買，聽起來好像是兜售姐不講道理，做買賣怎麼能強買強賣呢？但聽兜售的康巴大姐埋怨說，原來遊客一邊說不買，一邊花上半小時去看別人的貨品，兜售姐落足嘴頭，由大昭寺廣場跟到宇拓路街尾，最後遊客才說甚麼也不買，當然不高興了。

客觀一點去說，就算兜售大姐花上半小時去推銷，旅客如果覺得不合意，也是沒有必要購買，看了不代表要買，天經地義嘛。不過旅客自己給出錯誤訊息，花上別人半小時的時間及嘴頭，最後堅持不買，就不要嗔怪別人死纏爛打，更不要抱怨別人態度不佳了。

說起來，記得有兩名香港女生跟我說，她們在拉薩的八廓街被小女孩纏著兜售東西，女孩哀求半天，但女生最後沒有買。女孩便說：「我祝你一世好運啊！」香港的女生心想，難道小女孩要咒罵她們？但只聽小女孩說：「我祝你一世……」沒買東西，還有祝福，當然有點意外，香港女生立即與西藏女孩相互祝福一番，場面據說非常溫馨喎。

拉薩大昭寺廣場前，除了有兜售賣物的大姐小妹，還有不少遊人及朝拜者，圖為一名女尼在寺前拍照留念，看樣子心情甚是歡樂，攝於二零一八年一月五日。

最理想的店員，大概就是我想安靜地看時，對方給我空間，我想諮詢時，對方又積極解答，這一點在香港算是較易做得到。但是身處外地，很難要求不同文化背景的人也有相同的想法，反正不能改變對方，倒不如按著不同場景，改變自己的應對方式，過上較爲稱心的生活。

不過寫完這篇文後，我倒是想起了，其實我在拉薩的超市，因爲實在有太多阿姐問我要不要牙膏牙刷，然後推介我用一些送也不會用的牌子，我就用一個最簡單的應對方式──戴上耳筒，假裝聽不到就算，省心省力，無往而不利。有時最好的應對，就是不應對。

講價的藝術

購物講價，不只是旅遊學問，也是人生藝術。很多旅客來西藏或去外地旅行，都會問一個問題：「講價的時候，應該還價多少？」

在拉薩廣泛流傳一個故事，一名遊客在拉薩買「天珠」，加引號的原因，是因為他買的應該不是真天珠。當時店家開價七萬元人民幣，遊客討價還價，最後用多少錢成交呢？據說是三十元！這個故事越傳越烈，但在不同版本中，老闆有時是藏人，有時是漢人，也可能是回人。情節描述過份誇張，不一定真實，我覺得更像是以訛傳訛的「都市流言」。

那麼以西藏的情況，如果店家開價一千元，你應該還價多少呢？這個其實沒有固定答案，萬一你遇到開天殺價的老闆，東西明明三元成本，你當然可以瘋狂砍價。但若然遇著良心

店家，他本來就不打算賺你錢，又或者只是意思意思，賺點合理回報，你再出盡奶力去議價，就顯得過份了。好像我在《風轉西藏》裡提過的卓嘎姐，她後來沒有在咖啡館工作，而是在八廓街開了一家紀念品及法器店，我介紹遊客過去，卓嘎姐知道是相識，有時不打算賺取任何利潤，直接就說出底價，怎料遊客不知就裡，還想議價，情況就頗為尷尬。

不過身為旅客，你又怎麼知道店主賺得屬不屬害呢？例如有旅客問我，在八廓街買了一條星月菩提佛珠，索價三千，是否合理？佛珠是否昂貴，有分真正用時間磨練出來的老珠，放在油鍋裡炸出來的做舊老珠，又或是全新珠，價錢完全相差一大截。那麼三千元一條佛珠是否值得，最中肯的答案，就是可以合理或者不合理，說了等如沒說。

怎樣分辨是真是假，除非有熟朋友帶路，又或者自己做足資料蒐集。假如你買的東西，只是純粹喜歡其形，沒打算或沒可能花上極長的時間鑽研，身邊又沒有可靠又熟路的朋友，那麼如何去判定價錢標準呢？我在二零零零年第一次進藏時，遇到一名吉林大哥姜玉龍，他教了我一個法子，我覺得好笑得來又頗為管用，把講解變成遊戲一樣，過程本身也就吸引，在這裡跟各位分享一下，只供參考。

他的方法是，帶備一本小小的筆記簿，在紙上寫下一堆數字，再畫些符號，加些三中英文或火星文。先約略估計想買東西的價錢，再進去紀念品店鋪或商場，行路時要有自信，不能過份猶豫，選貨品時應避免過度雀躍，店主給你看甚麼也要略為淡然。在關鍵時刻，拿出筆記簿，粗略或仔細記下紀念品的部份特徵，眼神要顯得專業。簡單一句，就是不能太像遊客。

首次問價，最好先去最沒可能買東西的店鋪，如果對方開價一百，不妨還價二十，還價的語氣不能太肯定，例如你議價時說：「二十元賣給我可以嗎？」店主萬一答應，你卻說不買，就是戲弄別人，感覺非常差。可以改說：「這種東西不就是二十多塊錢嘛？」說罷察看對方反應，買家的用詞不疾不徐，保持笑容，萬一惹對方生氣，你便輸了。

不過商家的反應，有真有假，如果他完全不留你，隨便你走，很大機會是出價太低。但如果他說出「暗號」，則極大機會有議價空間。暗號是甚麼呢？就是：「這個價錢，成本都不夠啊！」

如果你開價真的讓他虧，他根本就不會搭理你，正是因為你的問價已經接近成本加合理利潤的總和，店家才會跟你說「成本都不夠」。你聽到店家如此一說，必須繼續保持微笑離開，一邊離開店家，一邊回頭跟店主繼續議價。如果對方問你打算買多少，你翻一翻筆記簿，

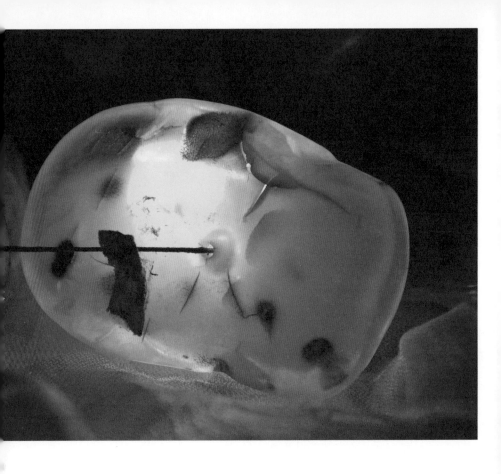

真蜜蠟，但不知要多少錢啊，攝於卓嘎姐的紀念品店。

說得模稜兩可，「可能買一點吧」，「我要看看受不受歡迎」，「我得先問一下朋友怎麼看」，總之明明買一條，就不必說買一打。

講價遊戲，認真便輸。談笑生風是王道，若真的談不攏，也千萬別發脾氣。記得有次跟一位朋友同遊，他看中一件小玩意，但又「嫌商家不肯減價，態度不好」，黑口黑面離開。之後走了一個小時，還是找不到相同的紀念品，我叫他回去之前的商店，他又不好意思。

我覺得這樣買物，是最失敗的體驗。

還有，賣東西賺錢，是天經地義的事情。我聽過有遊客向我抱怨，說西藏人「不再純樸」，一問情由，原來是他去了拉薩八廓街買東西，對方不願減價，一下子就氣得離開，覺得別人把價錢叫高了，再讓他去還價，就等如別人貪錢不敦厚。

說到討價還價之事，有一件發生在我身上的事情，倒是印象深刻。話說數年前我想買一頂藏式帽子，在八廓街的地攤上看到心水（當年還有一些小型地攤，現在大多消失了），店主開價二十元。這個價錢真的不貴，一點也不貴，但大概是習慣使然，我居然講價癮發作，問老闆能否便宜一點。老闆先是說不可以，但大家有說有笑，也用簡單藏語聊了一會，倒是聊得挺開心。

他忽然說：「好吧，你喜歡這頂帽子，我就十五元賣給你！」我還真的只付了十五元。

買了之後，即時戴上，老闆說挺適合我。然後有一名本地人來買相同帽子，老闆開價二十元，對方想也不想，直接就掏出二十元。

我這時才知道，公價真的是二十元，這名老闆根本就沒預料有人會跟他講價，明碼實價。

我覺得自己好像佔了老闆的便宜，頓覺尷尬萬分，再想補回五元錢，老闆卻怎麼也不願收。

他說大家聊得開心，這次就不賺我的錢。

西藏人做生意時，講感情也講意頭，有些情況下，真的不計回報，這種情況不是每天發生，我也不想每天發生，但實在也非罕見，所以我還是覺得不少西藏生意人也算是純樸。

最後說一句，文中提到那個因為談價錢談不攏就肆意批評西藏人「不再純樸」的遊客，我跟他交談片刻，其實也感受到此人頗難應對，滿身散發幽幽的負能量，慶幸他只來過咖啡館一次。若然買家只懂黑臉，一副方向，人家又為何要把自己純樸的真情奉獻給你？

小後記

說到討價還價，其實還有一個重點，其實別人賣東西，成本不只是物件的進貨價錢，

98

還有工資、耗損、燈油火蠟也要計算在內，還有積壓的成本。對方進了一百件貨，最終可能只賣得出五十件。香港有不少人，受著資本主義的好處，實際卻是共產主義的心態，把賺錢當作萬惡的壓榨的行為一樣。

只是翻譯幾頁紙，原來要收錢嗎？幫忙設計 Logo，不是免費嗎？寫幾篇文章，向商業機構講幾場講座，不是舉手之勞嗎？有食客向燒臘餐廳東主說：「我知道一斤豬肉多少錢，賺死你了！」（言下之意，似乎是說一斤豬肉在街市只賣多少，你弄成叉燒後，賣貴一點，就是暴利。）

最好的講價技巧，永遠不是把價錢壓到最低，除了要確保自己買到心頭好，更重要是肯定對方要有利潤。若然講得太盡，對方真的蝕本，就是最差的講價技巧。

還有一個看起來不錯的「被動講價」的方法，供大家參考一下。我的好朋友文鎮君去到拉薩的八廓商場買羊絨圍巾，店主開價後，逼著對方還價，怎料文鎮君卻說：「我不習慣講價，你說多少就多少吧。」店主倒是不知如何應對，跟朋友說：「沒關係，每個客人都會講價。」但朋友仍然不願講價，真心地說：「如果講得太多，你好像會蝕給我們，我們會過意不去，最重要是大家高興。」結果店主主動降價近兩成，之後還交換了微信，店主的名字叫做「緣」，也是一種緣份吧。文鎮君這招無招勝有招，相當高明。

長城乾紅

我旅行時很少買紀念品，也很怕別人去旅行之後硬給我送一些不知有何用的紀念品，並非說自己沒有購物癮，我喜歡搜集一些小巧而精緻，兼且在日常生活裡略爲實用的東西，即所謂的 Everyday Carry（EDC），例如在以色列的戶外用品店，買了一個電子用品收納袋，在日本又買了個咖啡濾網。雖然這些東西不一定與當地有關，但每次拿出來，都會勾起那時旅行的細節，回味無窮。

印象最深兼回憶最濃的 EDC，應該是在法國買的一個紅酒開瓶器。早幾年去法國轉機，在巴黎留了三個星期，認識了一班當地朋友，最常做的事情，就是一起去個公園，找塊草地，隨便就開始野餐。野餐時準備的東西不多：紅酒、麵包、芝士、水果，一聊就是數小時，

紅酒也只是數歐元一瓶，簡約得來，卻是我在法國最喜歡的郊外活動。有時大家興高采烈，只顧買紅酒，忘了帶開瓶器，完全沒關係，因為在法國的任何公園，隨便一問，總能借上幾個開瓶器。

三個星期的巴黎生活後，我準備回香港，回港前跟香港朋友說，到時也要找塊草地，喝杯紅酒，在獅子山下體現法國的悠閒精神。離開巴黎前一天，我剛好經過老年露營人戶外用品店（Au Vieux Campeur），看到一個聲稱是「世界上最小的開塞鑽」，忽然想起在香港如果忘了帶開瓶器，估計公園裡就較難問人借用了，不如就先買一個，反正才七歐元，隨身攜帶，以防萬一，便利無窮。

買了之後，仔細閱讀說明書，赫然發現，產品是中國製造。我好奇在淘寶搜一下，果然同樣有售，而且只用六塊六人民幣，便宜十倍（注一）。不過也沒關係，反正我每次拿出這個「世界最小」的開瓶器，當年在法國的野餐回憶，總是浮現眼前。所謂開瓶器有價，回憶卻是無價。

回到拉薩，有次到朋友經營的旅館聊天，住客忽然問老闆：「你們有紅酒開瓶器嗎？」其中一名老闆酒精過敏，另一名老闆不喝紅酒，都說沒有。這時我就叫那名客人把紅酒拿來，

我幫他開。老闆見客人跑回房間拿紅酒，還問我打算如何開瓶。沒想到我從背包裡拿出小工具（注二），兩三下手腳就把紅酒打開。

那名住客倒是挺客氣，見我替他熱心開瓶，便問我：「你有杯子嗎？不如我給你倒一杯紅酒吧？」

我很直接說：「我看到你們喝的是長城乾紅，但我習慣喝法國紅酒，還是算了吧。」惹得哄堂大笑。也許這樣拒絕別人，是有點無禮，不過我見過在市場上有些長城乾紅，只賣十六元人民幣一支，更便宜的也有。酒瓶裡面裝的到底是甚麼，我就不好猜想，反正不喝就可以。

不過當時氣氛像是開玩笑，連那名住客也大笑起來，放心，沒有想像中那麼尷尬。

<blockquote>

〉〉〉〉〉〉〉〉〉〉〉〉〉〉〉〉〉〉 小後記

</blockquote>

那個紅酒開瓶器，經過多次飛機安檢（連以嚴格聞名的以色列機場安檢也經過了），一直相安無事，但最後卻居然在台北的桃園機場被沒收了。我好奇地問安檢人員，從台灣金門飛過來台北時，也沒有相關限制，安檢人員卻說，每個機場都有不同規定，在台北的機場凡是尖銳的東西，都不能帶。好吧，雖然是有紀念價值，但始終是身外物，總有離別的一天，謝謝你一直相伴，帶給我無盡的歡欣與喜舞。

與法國不同國籍的朋友到巴黎的 Parc de Sceaux 郊遊，
公園內有賞櫻活動。

注一

我在法國買的那款開瓶器是 True Utility 的 Twistick，聲稱是世上最小的紅酒開瓶器。

注二

有些人問我爲甚麼不帶瑞士軍刀（裡面通常也有開瓶器），因爲過安檢不方便嘛，而且在拉薩，經過安檢是生活一部分，到處都是安檢，極爲煩人。如果隨身攜帶萬用刀，很大機會被沒收，而我手頭上的瑞士刀，又是一九八九年時舅舅送的，掉了好像較可惜，所以現在長期放在拉薩的風轉咖啡館裡。

嘴唇爆拆

來西藏的旅客，除了高原反應，還有一個平時較少人談論，卻又很常見的毛病，就是嘴唇爆拆。不少西藏的朋友看到遊客嘴唇乾裂，又或是塗潤唇膏，就會理所當然地說：「外地人嘴唇太乾，因為不喝酥油茶。」朋友的意思，是因為酥油會黏附在嘴唇上，所以有潤唇作用。

我每次聽到類似說法，總覺疑惑，因為不少外地人，尤其是四川人，就算不喝酥油茶，吃飯吃菜往往挺油膩。如果食物或飲品的油真的可以潤唇，按道理吃油膩食物，都可以潤唇，那為甚麼不少外地旅客的嘴唇，都會乾裂呢？

天氣乾燥、日曬較長、經常舔唇、化學過敏、營養不足、用口呼吸等，還有其他暗病，都是爆拆的可能。旅客遇到嘴唇乾裂，總會塗潤唇膏，但其中一個很明顯卻又經常被人忽略

的爆拆原故，就是脫水。是的，確實是這麼簡單。

西藏人家有個很好的習慣，就是只要到訪朋友家中，主人家都會主動並多次給客人端上茶水，不管是酥油茶、甜茶或是白開水。既是客氣，也是民族傳統，可能也跟西藏本來乾燥的氣候有關，早就知道補水的重要。連我三歲的鄰居，也會學著大人，雙手抱著熱熱的茶杯遞給我。（雖然我不小心看到他之前挖了一下鼻屎，哇哈哈！）

有些外地人，說自己不習慣喝酥油茶，見主人家不停倒上酥油茶，不知如何應對，其實最簡單的處理，就是跟主人家說想喝熱水，每家每戶都有。身為客人，如果杯子一直空著，反而會讓主人家不舒服。有些旅客坐車到拉薩市外旅遊，擔心車程較長，上廁不方便，乾脆不喝水，不少旅客走在路上，沒有帶水的習慣。總之旅行在外，尤其是西藏，特別容易忘記喝水。

嘴唇乾裂，往往只是身體的訊號，通知一些較深層次的問題。如果是脫水，本來多喝水就可以了，但很多人仍然不察覺自己脫水，卻不停塗潤唇膏，把表面的癥狀壓了下去，卻沒有追尋更深層的成因。結果長期脫水，反而傷害更大。

類似情況，頭痛亦然。頭痛的成因很多，可能是過度緊張，又或是睡眠不足。但每遇頭痛，乾脆吃幾顆布洛芬或撲熱息痛，見痛感略減，以為解決了問題，其實可能是危機之始。

爆拆如是，頭痛如是，其實日常生活，類似情況多不勝數，只差在你有沒有用心去留意。

小後記

出門在外，要掌握喝水的時機。喝得太少水會脫水，喝得太多水又怕不易找廁所，尤其在長途車上，頗感不便。對我來說，最好的喝水時機，大概是早上起床之後，以及每頓飯餐之前，因為喝水之後，還會有足夠時間吸收及排尿。

這是咖啡館央金的弟弟的女兒，西藏天氣雖然乾燥，但見她嘴唇
紅潤兼有光澤，估計吃了不少奶水，肥肥白白，非常健康。

攝影小竅門

拍照就像要《獨孤劍法》一樣，對寶劍如數家珍的人，未必就會劍法。有朋友看著我在西藏拍攝的照片，問：「你用甚麼相機啊？」我說微單，他說：「噢，怪不得啊！」這種對答的潛台詞好像是，你拍照拍得好看，肯定就是因為攝影器材出色。

又有朋友看著照片，裝得很專業地問：「這張照片的光圈是多少？快門是多少？ISO 是多少？」如果是一些曝光較難掌控的場景，這樣問當然沒有問題，但對方問得起勁，連大白天也仔細無遺地問，問得都有點煩人，也就是傳說中的「參數黨」。我指著一張日光日白的照片，半開玩笑地說：「光圈是 f/5.6，快門 5 秒，ISO 是 12800。」我以為對方會立即質疑，怎麼可能用 5 秒呢？怎麼可能用 ISO 12800 呢？出乎意料，對方居然不虞有詐，還像品紅

酒那樣細味這堆毫無意義的數字，弄得我都不好意思道破箇中的惡作劇。

又認識一類人，看到別人買了新相機，居然能夠背書一樣，把過去三代型號相互比較，如數家珍，聽得我張開嘴巴，既是驚訝，也悶得想打呵欠。攝影最重要還是照片，終於等到對方拿出傑作與人分享，卻又怎麼說呢，好像「普通」了一點。有次在大坑觀看舞火龍，前方兩個攝影師一邊拍攝，一邊口頭上拼誰的鏡頭屬害，還不停讓對方看：「你看，拍得多好啊。」我一不小心看到其作品，覺得其實很一般，這種人就是傳說中的「器材黨」。

當然，從另一角度去看，討論別人的作品，很易惹來別人不滿，對方反問一句：「你有甚麼資格去評論我的作品。」你實在也只能啞口無言。拍攝可以是很個人的喜好，自己高興的話，別人又眞的不應胡亂插嘴。不過照片的構圖好壞，內容吸引與否，還是有個極爲鬆動及廣泛的準則，絕非純粹的個人喜好。

拍攝有基本的要求，器材及相機設定也絕對重要，但是太多使用高端器材的人卻只拍出低端作品，卻也有不少只用廉價相機的人卻能有神級傑作，拍攝最重要的，始終就是攝影者本身。我自己很喜歡拍照，而且把照片放到網上，也有一定的點讚數目，所以間中有朋友問我會否寫一些拍攝小竅門。以下分享幾個心得，是有點空泛，也是個人偏好，希望各位合用。

1　把鏡頭放下

攝影的其中一個作用，是用來記錄別人錯過的視角，所以可以嘗試不同的角度，出來的效果會有不同。如果不是很確定從甚麼角度開始，不妨先把相機放到自己胸口，先從低向上拍攝。

2　主體不一定要放中間

很多人喜歡把主體放到正中間，例如在名勝景點自拍留念，把自己放在布達拉宮的正前方，這樣照片就不太好看，不妨嘗試把自己放在左中、左下、右中、右下等不同的方位。除了名勝之外，拍攝團體照時，也可以嘗試不同的方位構圖，不要甚麼也放中間。

3　勤用連環快拍

如果是用數碼相機，就多拍一些照片，勤用連環快拍，之後只選一張。有些人會因為你使用連環快拍而嘲笑你不夠專業，那實在沒有關係，因為抱這種想法的人，通常都沒有拍出過好看的照片。

4　刪去大部份照片

數碼相機的年代，一天拍一千張照片也沒關係，但最好把大部份都刪去。如果在相機裡

刪除照片，可以先把自己想要的照片鎖上，再把其他照片全部刪去。例如拍了一千張照片，選上十數張心水之選，再按幾下按鈕，把其餘九百多張全部刪除，省時省力省空間。萬一別人好奇翻看你相機裡面的照片，他會驚訝地發現，張張都是精選。

5　不要給人看你的相機未整理好的照片

沒有整理好的照片，又有甚麼必要給別人看呢？絕對要戒掉硬生生給別人看自己手機或相機照片的惡習。

6　強迫只選擇不超過廿四張照片作公開發佈

每個行程或地方，不論逗留的時間長短，如果能夠拍得廿四張出色的照片，已經很不錯。強迫自己選取廿四張照片，剛開始時從一千張照片篩選，非常容易，但當剩下最後三十張照片，之後的取捨過程就會越來越難，過程當中可以提升鑑賞功力。另外，如果吃一頓飯都拍九張照片並一次過發佈，別人第一個印象就是，你拍的照片都很爛。（廿四張是有點隨意的數字，可以按自己情況，改為三十六。）

7　不要事無大小都加水印

被盜圖當然不高興，但有些人在任何照片都加上自己名字的水印，有時加個名字不夠，

還要寫著「誰誰的 Photography 或 Studio」，我就忍不住心想，他不是怕別人盜自己的圖吧？哎，忍不住替對方尷尬。

8 拍攝不是做全面記錄

拍攝有如寫作，不一定要事無大小也包括進去，例如小說就不一定要提到男女主角大小二便的事情。攝影時錯過了一些場景，又或是遺漏了一些人物，是完全沒有問題。如果拍團體照時，有人埋怨你沒有把他或她拍進去，你就告訴他，你不是那麼隨便的人。

9 填補客觀環境的不足

雖然說攝影者本身最重要，但適當購置器材、相機、鏡頭，也是非常重要。器材雖然不是唯一的因素，但也不要盲目相信器材不重要。

10 不要盲目相信器材

承上一點，雖然說器材重要，但最關鍵的，始終就是攝影者。在現場多花時間及耐性，等待最期待的畫面，從不同角度多作嘗試。如果你看到別人的照片比你拍得好，心裡埋怨：「當然啦，他的器材比我好，他的錢比我多。」然後把自己當成是客觀環境的受害者，攝影技術就永遠提升不了。何止攝影，人生也是如此。

上面說一大堆攝影，選照片做文章配圖肯定有點壓力。
這張照片是在日喀則扎什倫布轉經道拍攝，器材是不
複雜的 GoPro Hero 5，當時把相機設置為延時攝影模
式，每兩秒拍一張照片，放到比較低下的角度，剛好
有隻小狗經過，我覺得這一瞬間，以及這一個視角，
頗為有趣。

以前曾經遇過一個英國家庭，家長給小孩買了一部價值約數百元港幣的兒童數碼相機，隨便讓他亂拍，小孩的母親說：「最初買兒童相機，只是覺得好玩，但有時會很驚訝，發覺小孩的視角跟成年人完全不同，不單是身高，還有觀看事物的角度也不相同，往往會有意想不到的相片。」兒童相機的特點，最重要的特點，除了容易操作外，還有是防水防震。

科技退化

小時候看過不少王家禧所畫的《老夫子》漫畫故事，長大後知道他原來是抄襲天津老鄉馮朋弟的作品，王家禧的兒子王澤還聲稱是別人污蔑他父親，難免讓人極盡失望，不過始終細細個就讀這套漫畫，對很多故事都印象深刻。其中一個是一名任性的港女，每次下車之時，均要別人幫手開車門，於是她的手退化了，短了一截。以前看到這個故事，純粹覺得只是諷刺小品，沒想到類似情況，居然發生在自己身上。我退化的部份，當然不是手腳，而是辨認方向的能力。

從小到大，自己的方向感也不算太差，尤其在旅行期間。不論是大城小鎮，剛到不久，便能在迂迴的小巷裡遊走，對整個城鎮的佈局瞭如指掌，也不用看地圖。可是近幾年方向感

越來越差，原因可能就是太過倚賴科技。

科技有個演化的過程，我很多年前買了一個小型的 GPS 定位儀，型號是 Garmin GPS 12XL，功能非常簡單，誤差有五至十米。記得在二零零零年五月一日，時任美國總統克林頓宣佈關閉 GPS 的干擾（即 SA，Selective Availability），我當時走到大廈天台試機，發現儀器居然一夜就變得非常準確，好像美國政府的一個決定，就把我手中儀器的價值提升。

這種 GPS 定位儀科技，應該不太影響人類辨識方向的能力，因為功能實在很簡單，只是記錄路線或位置，又或是大概知道某點的方向，再計算直接的距離，最終還是要靠自己看紙版地圖來尋找可行的路線。

至於紙版地圖，記得以前不少人家中都有本地圖集。曾幾何時，香港最受歡迎的書，並不是《食玩買終極天書》系列，而是通用圖書有限公司每年更新出版的《香港街道地方指南》及《香港街道大廈詳圖》。後來上網稍爲便利，就會到中原地圖網站，把顏色配搭得很醜的地圖打印出來。現在說起這些地圖往事，雖然只有十多年的歷史，卻好像是幾代之前的記憶。不過手中拿著紙版地圖，對整個地方的佈局，還是會有較深刻的貼地感覺。

於我而言，真正讓日常辨別方向的能力退化，就是因爲過份倚賴手機上的地圖應用

程式。我是在二零零九年買第一部 iPhone 後才首次接觸這門科技。記得剛剛打開手機地圖，稍等一會，居然就能看到自己的位置標記在街道之上，感覺十分震撼。最初沉醉於這種方便好用的科技，也沒留意自己的方向感逐漸退化，直至二零一五年去古巴旅行的時候。共產國家的民居，看起來大同小異，我到達夏灣拿三天，每晚回去旅館，還是會走錯路，我就開始覺得可怕。可怕的不是因為找不到路回旅館，而是自己的方向感居然已經退化到如此地步，而這種退化不只心理，可能也有生理，方向感變差，據說是海馬體內的灰質減少。

現在看地圖，地圖自動跟著行走方向轉動，跟隨著語音及箭咀而行，但東西南北，已經無法分清。我在巴黎時住在第十區和第十九區的交界位，每天踩著滑板車到各區遊走，靠著手機指示路線，根本就不用留意自己所住之地在巴黎的哪個方向。

現在出外旅遊，找路好像很在行，其實心知肚明，都是靠手機輔助，就像大腦的延伸部份。科技帶來便利，但也同時讓人退化。除了方向感，還有記憶能力，思維模式，交流方法，談天技能等，或多或少也有些影響，而這些影響，好像都是比較負面。記得以前可以輕易把身邊朋友的電話號碼都記在心中，但現在最熟悉的朋友，電話號碼最後兩個位的數字都說不出來。

118

攝於北韓的「祖國解放戰爭勝利紀念館」，六十多歲的
朝鮮女兵講解員，指著巨幅地圖，講解朝拜版本的抗美
戰爭史。

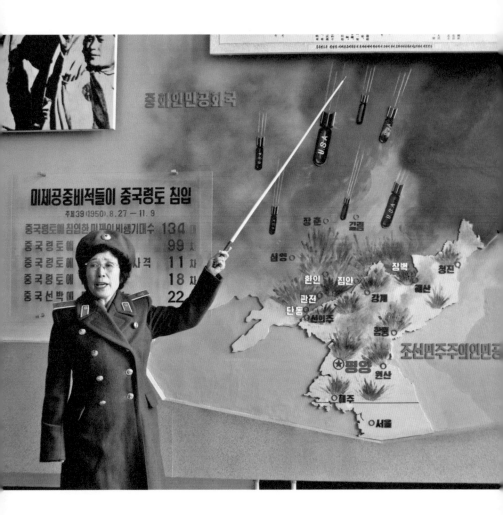

至於如何解決退化的問題，說實在的，解決了的話，好像就要放棄很多便捷，自己也沒有打算用心去處理。將來科技崩壞之時，我們這種人，肯定是最難生存的一群。旅行時若遇到因沒訊號而無法查看地圖時，又可以如何解決呢？

我現在最好的應對辦法，就是安裝離線地圖，名叫「Maps.Me」，有各種手機版本，免費下載，沒有任何內置。不單去古巴有用，有時在西藏，香港，也會用得上，而且行山路線很準，連去西藏西北的崗仁波切轉山、西藏東邊靠近印度的墨脫地帶，又或是尼泊爾安娜普納行山路線，居然也有標明。

小後記

現在去旅行（或者日常生活），其中一個所謂的「挑戰」，就是不用手機。在完成這本書的最終稿時，我身處埃塞俄比亞，當手機變成旅遊指南（我用的旅遊指南是電子書），看地圖、查評價、讀新聞、聊天等工具，很易給人一切盡在掌握中的感覺。

無事獻殷勤

猜忌心重的人，當然不易吃虧，但卻沒有發覺自己錯過了甚麼。有次上去香港電台的旅遊節目，聽主持人提到，在節目上談到截順風車，都要特別小心，因為有聽眾會投訴。投訴的理由是甚麼呢？原來是因為主持人沒有戴好頭盔，警惕坐便車的安全隱憂，「教壞細路」云云。

類似的警告字眼或所謂的「安全頭盔」，要戴的話，可以戴到摩天大廈那麼高。例如你在公開的節目中提到旅行時跟一名陌生人聊天，按謹慎聽眾的邏輯，你就應該立即補充一句說：「去旅行時，如果跟陌生人聊天，都要注意安全，不要輕信別人啊。」你說到別人請吃東西，也要說：「去旅行時，如果別人請你吃東西，也要小心處理，不要胡亂吃下肚。」你說

到有熱心途人幫你付了車資，也必須加上一句：「去旅行時，如果有熱心人幫你付了車資，

你也要特別小心。」

類似溫馨提示，其實說來說去，就是本著一個宗旨做人——就是把一切恩典，都當作「無事獻殷勤，非奸即盜」。只用不要輕信他人，滿是猜疑之心，最沒蝕底。問題是，人生在世，不一定沒蝕底就當贏，而是寧願放開對別人的戒備，縱然可能會冒上些微風險，躺開心懷，加上少許警惕，往往換到更多不一樣的經驗。

有次在巴基斯坦的公車上，遇到一名看似友善的乘客，說要邀請我去他辦公的城鎮參觀，我當時防備心不高，最後的結果，是被他偷去了一千多元港幣，甚為氣憤，但我就是見過鬼不太怕黑的人。過了多年，去了伊朗旅行，在公車上又遇到一名乘客，說要邀我到他家作客。我毫無顧慮，當場答應。而後一次的經驗，則是印象難忘。不單認識了波斯文化，也結交了一班當地好友。

你問我在伊朗的公車上被人邀請時，有沒有半點猶豫，會否擔心被人劫財或者劫色，可能也有，但結果沒有。如果我對陌生人一律拒絕，就不會有第一次上當受騙的不快遭遇。但如果我一直對陌生人加以防範，也就不可能有第二次美好的快樂印記。至於如何取捨，我心

中有個較爲明確的答案，但是讀者的選取，還是要自己去丈量。

有時我會想，如果將來有一天，我因爲對陌生人的信任，而出了大事情，一些典型刻薄之徒，肯定會說：

明知坐順風車危險，又要坐，抵你死！

明知去伊朗好危險，又要去，抵你死！

明知穆斯林好危險，又要見，抵你死！

又或是更膠的一句：明知行出街好危險，又要出，累人累物！

有時別人表面上好像是裝得萬事謹愼，說穿了，其實只是強化自身的虛境幻像，也不是推理能力的缺陷，而是偏見。」放於世事如是，放於旅行又何嘗不是？

要過上不吃虧的人生，其實很容易，只要把自己封閉起來，總沒蝕底。留在自宅最安全，只是你不知道自己的生活是那麼平淡無味，只是你不知道自己錯過了多少美好時光。

有時別人的無事獻殷勤，不是非奸卽盜，而是帶我們上了一條終將得道的捷徑。

德國哲學家叔本華就曾經說過：「阻礙人類追尋眞理的最大障礙，並非事物的虛境幻像，也不是推理能力的缺陷，而是偏見。」

兩點想補充。一，每次有香港人在外國發生了甚麼意外，總會有人出來幸災樂禍，冷嘲熱諷，對解決或改善或防範事情毫無幫忙，反而侮辱了受害人或死者，也傷害其親友。人渣評論的風氣在香港極盛，不可不察。

二，我深明男女有分別，也知道戴頭盔的重要，所以啊，我還是要說一句，自己一定要小心！如果對文中的看法有任何懷疑或不安，那就最好將警戒級別提升至最高。頭盔之所以稱為頭盔，正是因為全是常識，講多都浪費時間。不過，頭盔式的百搭建議，適可宜止，太多的話，潛台詞就把大家當成是活在低智社會了。

我坐上公車，去伊斯法罕（伊朗首都德黑蘭以南四百四十四公里）。旁邊乘客 Meysam（照片中間人）忽然問：「你吃了午飯嗎？」我說吃了早餐，對方立即邀請我到家中享用午膳。過了數天，他又打電話給我，原來正好是他的生日，便邀請我再到他的家中作客，參加生日派對。我走過數十個國家，但這種好客體驗，還真的伊朗才有。

誰來負責任

一名女孩子數年前在網上論壇問，如果想來西藏踩車，應注意甚麼。有些從來沒有在高原踩車的人立即跑出來說，他坐車來拉薩，高原缺氧，爬樓梯都覺辛苦，更何況是踩車？

我糾正他說，坐車或坐飛機來西藏，最多只有三四天時間適應，易有高反，但從較低海拔的地點開始騎車，有三四星期適應高原環境，反而少有缺氧情況。

我當時對提問的女孩給予意見及鼓勵，並說在西藏偶爾也能遇到騎行女孩，路上往往能搭伴同行，不算危險。那個質疑踩車有高反的人，對我的意見及鼓勵極不滿意，批評我不理別人安危，妄顧他人生死，更質問我：「如果那女孩出了事，是不是你負責？」

有些旅客對「責任」的定義，往往讓人啼笑皆非。聽過有人去西藏徒步，在起點有家旅館，老闆人品極好，經常義務幫人拼團，讓五湖四海的旅客一起出發，路上多個照應。出發之前，

徒步的旅客問老闆天氣情況，老闆根據過往經驗，說不算太冷，無需準備過多衣服。怎料出發當天，上到山口時，氣溫驟降，情況異常。團友在山上冷得要命，回來居然怪罪老闆「不負責任」。

我覺得旅館老闆用自己的經驗，真誠地給出建議，實在不能怪罪於她。那名旅客卻堅持認爲，旅館老闆既然給了意見，就得負責任，並認爲旅館老闆只要說一句「多準備衣服」，他們就不用因天氣變化而白白受罪。旅客只因老闆好心給予的意見，就把自己受冷的負面體驗，怪罪於老闆身上。按這名旅客的要求，似乎說任何話語都應「戴滿頭盔」，把說話包裝得毫無可責之處，像是電視節目那樣加足免責聲明。

但做好出發前的準備，不是旅客自己的責任嗎？怎麼會因爲別人好心無償地給予一點意見，就把自己的責任，一下子推得一乾二淨，還肆意批評別人「不負責任」呢？那你自己的責任又在哪裡？批評別人「不負責任」的人，往往其實只是把自己應負的責任，強行推給別人。總之甚麼都是自己對，甚麼也是別人欠了自己。

我當時聽著遊客在我面前數著該名我也認識的老闆如何不是，忍不住很直率地說：「你這種想法，真是狗咬呂洞賓，不識好人心。」後來這名旅客大概忘記了這件事，居然問我去

崗仁波齊轉山時，衣服要穿多厚，要如何準備，我當然就學乖了，說：「我覺得不冷，但穿甚麼衣服，還是你自己決定吧。」

我經常收到一些電郵，問我關於來西藏旅行的問題。其中包括：

「我有高血壓，可不可以來西藏？」

「我爆過肺（即氣胸），來西藏會否有危險？」

「小孩能否來西藏？」

進藏有一定風險，對小孩或成人也是如此。我見過患有高血壓、心臟病、氣胸的人以及小朋友來西藏，但我真的不知道對方問我這些問題，是甚麼用意，更害怕萬一我給予鼓勵，對方出了甚麼事情，他的朋友家人會否又像那個指責旅館老闆「不負責任」的旅客一樣，出來批評我呢？

所以我每次收到這類問題，都會叫他們問問醫生意見。不過換個角度去看，你這樣問醫生，他們最穩妥的專業建議，其實就是叫你不要來，留在家中永遠最安全。

我覺得遊客若有特殊情況，更合理的問法，應該是⋯

「我有高血壓，但決定來西藏，有甚麼要注意呢？」

「我曾經爆過肺，但想來西藏，應該注意甚麼？」

「我想帶小孩來西藏，請問有何需要注意？」

還有一點，不少人問我：「我在來西藏旅行，應該穿甚麼衣服？」記得多年前，我真的跟人說過不算太冷，怎料對方衣料單薄，一來到就說：「我這次給你害慘了！」我很早就知道，面對這類問題，不給意見往往是最好的意見，或者有時我會回答：「你在攝氏 -5 度至 0 度的環境要穿甚麼衣服，就按這個標準去穿吧！」這種回答，確實是「戴頭盔」，但社會上甚麼人也有，我真的不想平白無辜，又被人指責「不負責任」。有時寧願把球推回給發問者，讓他們自行決定。

對了，有次有人問我在拉薩的冬天如何穿著，我又是叫對方自行決定，怎料他再追問：「我是問你穿甚麼呢？讓我參考一下。」我只好說：「我在冬季的西藏，也是穿短袖，洗冷水澡，但你最好不要學我。」

西藏東邊林芝的南迦巴瓦峰，據說
見山一次不易，但去林芝，幾乎每
次都看到峰頂，原因很簡單，因為
通常都是冬季嘛。

早幾年《旅行在希望與苦難之間》的作者林輝打電話問我，去伊朗時能否使用提款機提取現金。當時在電話裡聽得迷迷糊糊，我又剛好去了古巴。伊朗是不能使用提款機，古巴則是可以使用提款機。對方問的明明是伊朗，我卻居然把古巴的情況相告知。林輝事後說，他當時聽了我說在伊朗可以用提款機，本來也覺放心，但後來反複查證我的說法，自行從其他渠道找尋資料，發現當中的問題。幸好在出發之前趕得及兌換現金，否則身無分文到了伊朗，到時提款卡又用不著，就會有麻煩了。

所以呢，永遠不要相信單一渠道的資料，覆核消息還是很重要。不過話又說回來，以林輝的旅行經驗及應變能力，如果那次真的身無分文到了伊朗，估計在希望與苦難之間，也能尋找不少修行的樂趣，他的另一本著作，名叫《旅行是一場修行》。

旅行者的寂寞

旅行途中，最高興就是認識新朋友，最簡單的方法，一技傍身，玩個小魔術，弄個小把戲，學幾句當地語言，用本地語說個簡單笑話。如果以上都不能，帶一部寶麗萊即影即有相機或打印機，替陌生朋友拍張照片，送給對方，也是打開話題的好方法。

但破冰之後，其實還是萍水相逢，回想起過去旅行，大多數認識的人都只是匆匆而過，變成生命中的短暫過客。我們友善交談，臨別時祝福對方一路順風，握手擁抱，說聲珍重，在 Facebook 上互留痕跡，但我們不會有共同經歷，不會有交心體會，感覺很中立，既沒負面，也沒波動，只是在生命線上，一小個交叉點。真心朋友，總要用時間培養感情，老實說，旅行時來去匆匆，好朋友當然有，但知己總是可遇不可求。

記得在雲南麗江時，住在一家咖啡館，每次關館後，老闆問我可否幫她看看跟外國朋友的英文電郵，一邊翻譯，一邊告訴我她的心路歷程。因為她，我每次回到麗江，都像回家一樣。過了數年，我和泰國伙伴一起踩自行車由泰國至西藏，當然也停留麗江，一留就二十天，算是長途旅行中一個休養之地。臨行前她問：「要不要買個家鄉雞帶上路吃？」我們婉拒了，但一直記得這份姐姐一樣的關懷。十年過後，又到雲南找她，這次住在她家，去吃巴西烤肉，飯量早已沒有以前的澎湃，但每次遇到她，總記起剛開始長途旅行時的那份年青的期盼。

在巴基斯坦時，遇到一對日本情侶，最初也只是點頭之交，打招呼又是道別，如此這般，從來沒有打算再見面，卻不斷重逢。我不想把這種巧合相聚誇張化，但在毫無預警之下，我們重複又重複碰到了七次，怎麼也是緣份，大家便決定一起到山區看馬球節。

馬球節過後我獨自在徒步時受傷，腳骨爆裂要打石膏，回到附近小鎮休養，一進旅館，這對小情侶就跑來跟我擁抱，說一早聽到我出了意外的消息。我在該鎮住的那一個月，他們總會弄些好吃的東西給我，有時就地取材，瞞著旅館老闆在樹上摘些果子炒菜，有時我們也會有壞心眼，在背後說其他旅客的笑話或壞話。

真正離別的時候，很難過，一別就是八年，我終於首次去了那麼近的日本，小情侶育有一小孩，但兩人離婚了，我跟他們分別見面。我問女孩：「經歷了這麼多，最後還是要分開，不可惜嗎？」女孩想一想，嘆道：「但再一起，已是不可能了。」我忽然有些難過，可能在內心深處，希望他們在一起，他們的故事，總像是在巴國旅途的延續。

去旅行多年，見人無數，數一數電話簿的記錄，居然有四千多人，但有多少記得呢？

數百人。

有多少打算繼續聯絡？數十人。

有多少是真心知己？不到二十人。

縱然矯情，還是要說，這就是旅行者的寂寞。

文中提到在雲南麗江的咖啡館，名叫布拉格咖啡館，老闆名叫 Jenny，是貴州人。曾幾何時，布拉格咖啡館是當地最有名氣的旅客聚腳地，蛋糕、咖喱飯也是全城最好，尤其是廚師總會暗地裡把給我的份量倍增。不過人和事總有聚散，麗江的店鋪在二零一八年三月一日結業。

老闆 Jenny 在結業的時候寫道：「這間小小的房子裡，積累了我生命中三分之二最重要的朋友，也積累了十年後我下半生的安穩生活。結束的時候難過嗎？……真的，並沒有。

對於我來說，它存在過，留在我的心裡和記憶深處，已經足夠。」

我在拉薩時，有次一名跟我玩了十多天，相處很好的遊人問我，她走了後，我會難過嗎？我當時也答，其實不會。旅行時的最大體會，就是離離合合，好像就是提前體會生命中的最重要的一環。不是不在乎，只是更易看開而已。有時可能正是這種清醒，反覺寂寞。

不過，慶幸的是，在昆明還有兩家布拉格咖啡館，其中一家店由 Jenny 妹妹艷麗及其丈夫國文經營，另一家店則由 Jenny 的元老級員工小丁和弟弟共同打理。

抄襲者的心理關口（上）

我寫過三本書，第一本是《風轉西藏》，第二本是《北韓迷宮》，第三本是《西藏西人西事》，三本書都有個共通點，就是裡面的配圖均是自己拍攝。記得兩年前出版《北韓迷宮》時，跟出版社因配圖之事而有些意見，就是當時出版社建議書中除了使用我拍的照片，也可以考慮從不同渠道購入版稅圖片，加以襯托。當時我反對這一建議，跟出版社說，沒有讀者會因為一兩張的配圖而買書，但作者對此卻非常介意，那麼出版社不如就遷就一下我吧，最終出版社是容許了我的任性，全書裡只用了我所拍攝的照片。

我當時沒有跟出版社解釋自己堅持的原因，反正出版社很快就答應了我的要求，似乎也沒必要多作解釋。其實我的堅持，一來覺得自己拍攝的北韓相片不錯，而更重要的，只有自

己拍攝的照片，才能反映及代表自己親身的體會及經歷。如果有人欣賞書中照片，問我：

「照片都是你拍的嗎？」我最想給出的回答是很直接的一個「是」字，而不是說成「大部份都是我拍，但有小部份是從其他渠道購入」，而如果讀者錯把別人的作品，當作是出自我手，感覺就像是搶了別人的榮譽，套上了自己不應穿戴的光環，又怎樣過意得去？

需要坦率承認，年少無知之時，其實也有抄過功課，現在想起來是後悔的。不過說到自己所寫的遊記及旅遊相關的文章，卻是用心堅持，不敢抄襲，更不敢杜撰。遊記不是虛構小說，而是類似於報告文學加散文的文體，如果字裡行間不盡不實，無疑是自毀誠信。下次再寫遊記，讀者又應該用甚麼心態去看待呢？

杜撰的意思不只是把虛構當事實，還有抄襲別人的經歷。例如他人在遊記裡說自己遇到一名阿伯，你照紙搬字，又遇到相同的阿伯，可笑得來，自己又怎樣過意得去？又例如，明明不是自己拍攝取景，卻以相片入油畫，又不說明其的角度的出處，自己真的可以臉不紅耳不赤嗎？

觀賞者去欣賞一篇文章或一幅作品，如果只標明是某某人的作品，旁人認為全部是出自該名創作人之手，並理所當然地視之為創作人生命及能量的展示。我自己寫作或拍攝時，有

一種很簡單的堅持，就是希望讀者在我的文章及照片裡，都可以看到我真實的想法及經驗。

我去旅行前，甚少讀別人的遊記，反而會更關心一些與文化、歷史、宗教及政治等相關的題材。我不是抗拒複製別人的行程，只是怕會不小心盜取了別人的遭遇。

最近看到有年長旅行人，公然抄襲後生旅行人的文章，被揭發後，卻又說成是「好文推介」。抄襲的程度有深有淺，如果只是一兩句，有時也很難說得上是否抄襲，又或是受影響而已。但這次的抄襲事件，抄得毫無懸念，連逗號的位置也一樣。後來發現，該名年長者早有前科，寫文最常用的工具居然不是紙筆或中文輸入法，而是「複製及貼上」。

這件事最讓人感到不安的，是抄襲者在江湖中其實打滾已久，到底是甚麼樣的人，才可以跨過這種抄襲的心理關口呢？這就真的要問當事人了。

不過某天我跟受害人（被抄襲者）談到此事，對方說：「不知是不是上一輩人，版權意識不太強烈。」我卻覺得這件事不是年紀的問題，因為這件事本身就涉及寫作人的底線，與年齡毫無關係，所以實情應該是：「不是老一輩的人沒有版權意識，而是一個無版權意識的人老了。」

有關年長旅人抄襲年輕旅人一事，還讓我想起兩件事，下文再講。

〉〉〉〉〉〉〉〉〉〉〉〉〉〉〉〉〉〉〉〉〉〉 小後記

有讀者問我，到底抄襲事件涉及甚麼人。由於抄襲者事後已經道歉，並聲稱只是「好文推介」，承諾不再干犯相關惡行。雖然解釋得有點牽強，但這裡就留一線，不公開其名字了。

至於被抄襲者的名字，還是可以公開的。受害人名叫阿翔（Linus），除了歌聲了得之外，最近還把遊記出版成書，名叫《滾動到世界盡頭》，記錄著他由香港大埔踩單車到南非好望角的心路歷程，非常熱血。

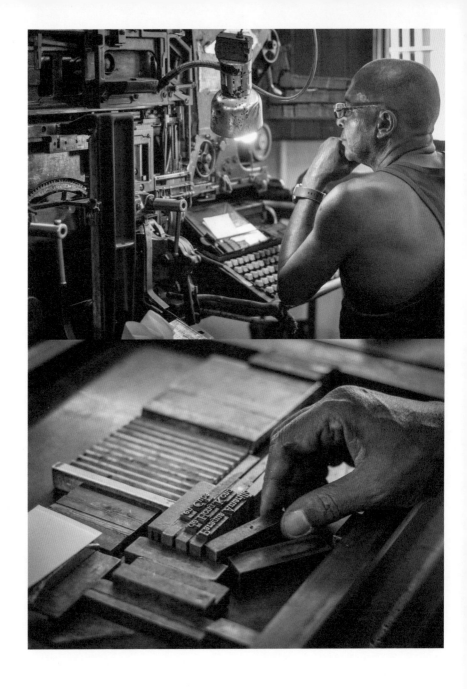

古巴到處都是老古董，舊物不是做樣給遊客看，更非古老當時髦，而是生活一部份。就像執字粒印刷機，當地人仍用這種古老機器來編印餐廳卡片。我走進 Santiago de Cuba 一家有百多年歷史的印刷廠，員工 Enrique 見我好奇，說可以印我名字做紀念。我說不如印這句吧：「Paragua Amarillo de Hong Kong」，對方還在後面加上「en Cuba」。這個簡單的詞之意，就是：黃傘，香港，在古巴。照片攝於二零一五年三月十一日。

抄襲者的心理關口（下）

前文提到有年長的旅行人，把年輕旅行人的遊記及故事搬字過紙，例如原文作者說自己遇到一名阿伯，抄襲者又遇到一名阿伯，文章基本上是「複製與貼上」，抄襲得毫無懸念。

後來抄襲者道歉了，卻把事情說得像是「好文推介」，倒是讓我聯想到兩件事。

一是發生在香港，話說有次我的朋友在晚上去銀行櫃員機提款，一名女孩匆匆跑回來，原來剛才她忘了把現金拿走。心慌意亂之際，一名好心人暗示地對著空氣說：「拿了人錢就拿回出來吧。」聽語氣似乎是旁邊另一名櫃員機使用者偷把錢據為己有，最初賊仔不想把錢歸還，及後有人說要報警，對方在百般無奈地把錢拿出，卻說了一句：「其實我剛才幫你保管錢，你以後小心點啊！」好吧，偷錢的人，把自己偷盜的行為，美化作保護。

另一件事，發生在淘寶。我的第一本書，叫《風轉西藏》，多年前在淘寶，居然有人把全書掃瞄並轉售，而且只賣兩元人民幣。我當時給了商家「好評」，評語這樣寫：「第一次遇到這種情況，怎麼說呢？我其實就是《風轉西藏》的作者，自己的書賣兩元，我也不知道？勉強給你好評吧。」

商家看到的評語，似乎很緊張，不停「親」前「親」後地叫我，又擔心地問我會否告他，不過當時印象最為深刻的一句，其實不是「親，你會不會告我？」，而是：

「我其實把您的 PDF 書放上淘寶，是想幫您宣傳！」

淘寶賣家這樣一說，我倒是應該要謝謝他替我免費宣傳了嗎？

抄襲別人者，被發現之後，就算好話說盡，不論是以何種名目包裝，例如是「好文推介」，或者是「誠意致敬」，說穿了，本質還是與賣盜版書的淘寶店主一樣，也跟銀行櫃員機偷錢賊的心態如出一轍。偷了你的錢，還說是保護你的錢財，盜版你的書，卻說是宣傳。

不過無論光環疊得如何高，偷還是偷，賊還是賊。對於真正喜愛文字的人，到底要如何才能越過心理關口，肆無忌憚地抄襲別人的作品呢？需要防範的是，社會上總有些人，慣用偽善的光環，包裝自己的惡行，不可不察。

以精緻木雕而馳名的尼泊爾古鎮 Bhaktapur，其城裡的銀行提款機是這個模樣。照片攝於二零一零年十一月十三日。

∨∨∨∨∨∨∨∨∨∨∨∨∨∨∨∨∨∨∨∨∨∨∨∨∨∨∨∨∨∨∨∨∨∨∨ 小後記

馬雲說過淘寶「沒有假貨」，是「消費者太貪」，所以我間中也會上淘寶搜尋一下，自己的書是否仍然有盜版 PDF 出售。今年再到該網時，發現確實沒有了兩元的版本了。

146

回憶總是美好

回憶總是美好，懷緬永遠愉快。大概因為旅行中有著較多胡思亂想的時間，也就特別容易讓人沉醉於悠遙遠的遐想。聽過不少旅客跟我說，旅行中最懷念的，就是沒有科技年代的旅程。說要走到異鄉，與本來熟悉的環境幾近隔絕，手中拿著厚厚的旅遊天書，旅遊天書不只是《Lonely Planet》，還有《Let's Go Guide》，在沒有手機地圖導航的歲月中，誤打誤撞去發掘新鮮事。

我隱約記得，自己也曾經在手機及網絡還未完全普及的年代去旅行。旅途中一大堆的不確定因素，往往在智能手機普及之後，就慢慢消失。那時沒法網約叫車，沒法預訂旅館，沒法手機定位，沒法查看景點。在人生路不熟的異鄉誤打誤撞，幸運的話坐個順風車，又或

是赫然發現一些新鮮事和物。未盡如意以及不能確定的情節，卻總是最能打動人心，印象最為深刻。

我們的情節記憶，總是把過去重構，誇大美好，淡薄不快。我現在還是記得遇而安換來的喜悅，那位好心順風司機的笑容，途上旅伴重遇的興奮，錯路上的驚喜。不過說到以前，回憶總是美好，只是說實在的，我真的不想回到那個年代。

還記得網絡沒有普及之前的旅遊年代，我曾經在夏日旺季時，去到巴塞隆拿，背著背囊跑了十多家旅館，還是找不到一個床位。我記得有一段時間，自己與香港完全脫節，很久才收到家鄉新聞。我還是記得，拿著紙版地圖，莫名其妙地走進了十多個掘頭路，還是回不了住宿點。我記得曾經只能從旅館或咖啡館的書架上，選閱極度有限的心水書籍，有時實在選無可選，迫於無奈去讀《鋼鐵是怎樣鍊成的》。

若然真的要選擇，我還是喜歡現在這種帶著手機及網絡去旅行的年代。我喜歡可以隨時跟家人、朋友、旅伴等保持聯絡，我喜歡可以隨意翻看最新資訊，我喜歡帶著整本維基百科，我喜歡一下飛機就換 SIM 卡，我喜歡手機（電子閱讀器）裡藏著幾百本電子書。我喜歡自己有這種錯覺，誤以為可以在指尖當中，藏匿著瞬間萬變的世界。

說到過去，我腦海之中，當然還是充滿著無限的眷念與神往，只是說句老實話，之所以要懷緬從前，最關鍵的原因，就是因為現在根本就不想回到往昔。如果真的打算回到昔日的狀態，那就不能叫作懷念，而是向著標竿直跑了。

從不少讀者的回應看到，似乎不少人也因為用得太多手機地圖，而影響了天生的空間感知及導航能力。因為我在這方面的問題比較大，所以嘗試了不同的訓練及解決方法。

一，定位之後，盡量減少看屏幕的次數，可以打開語音導航來輔助。

二，起步之前，要預覽整條路線，估計好大概的距離、時間、方位等等。

三，盡量把北方向上，而非自動把前進的方向向上，自行判斷東南西北等方向，就算用了手機地圖，也應配備一個非電子的指南針 (例如 Suunto Clipper 那類)。

四，把路線細分成小段，方便易記。

五，沿途留意有文字及特殊形狀的商店、建築物等。

科技天生的導航能力，長期不用，就很易荒廢。以上是我近來發掘到的一些心得，希望對讀者會有用。

日本語 / Japanese text

Café CRÈME **1** MÉTHODE DE FRANÇAIS

BARRON'S ISBN 0-8120-9505-7 THIRD EDITION FRENCH The Easy Way Rendre

SISA Education 中国人学汉语

English Tibetan Dictionary of Modern Tibetan GOLDSTEIN LTWA

Themen neu Hueber Arbeitsbuch

COLLOQUIAL PERSIAN Routledge

Edition française Inde Berlitz

Tibet lonely planet

Antoine de Saint-Exupéry LE PETIT PRINCE

RUSSIAN PHRASEBOOK

FRENCH PHRASEBOOK Lonely Planet

MONGOLIAN PHRASEBOOK Lonely Planet

KOREAN PHRASEBOOK Lonely Planet

Tibetan Proverbs and Idioms LTWA

SAY IT IN TIBETAN

PERSIAN ON TRIP

NEW ENGLISH-TIBETAN DICTIONARY Paljor

MODERN TIBETAN LANGUAGE II LOSANG THONDEN

MODERN TIBETAN LANGUAGE LOSANG THONDEN

A Basic Grammar of Modern Spoken Tibetan LTWA

Grammar of Colloquial Tibetan Charles Bell PILGRIMS

FRENCH PHRASEBOOK

以前去旅行時，總會搜購一大堆書籍，過程當中當然樂趣無限，回憶起來還是美好回憶，不過試過背囊裡放十多本書，也是真心的累。現在旅行途中，習慣用電子書，輕鬆自在，倒不想再走回頭路了。

不尋常異鄉趣聞

好大的官腔

在意識形態主導的社會，打官腔是生存之道。官權大，那平民百姓最好的對應，就是把對方說得更大。早前在西藏一家旅館，房客對前台的語氣極差，原來他們房間裡只有兩人登記，但硬要多安排一人入住。前台一看，新的入住人，居然連身份證都沒有，只帶著一個政府單位的工作證。

前台用電話說沒有身份證，絕對不能入住，因為這樣會給旅館帶來封店的危險。房客對此極不滿意，反覆著說：「那是政府的工作證，我們早幾天在太陽島都可以入住，為甚麼現在不能入住你們的店？」說時還想擺出官威，語氣一點也不客氣。

我跟這家旅館的職員甚為相熟，剛好我在現場，聽到對方沒完沒了，喋喋不休，便陪同

在西藏西北阿里的聖湖瑪旁雍措湖旁邊，豎立著巨型的宣傳標語。

職員上房間，要求沒登記的客人離開。對方本來語氣很兇，我卻跟他說：「你也是ＸＸＸ（西藏境內）的國家幹部，你就算是從內地而來，也應該很清楚規定。」

對方一聽，本來大吵大鬧，一下子語氣都變平和。他說：「但我們早幾天在太陽島也可以進去住啊……」

我說：「那你們去太陽島那邊就可以了。」

對方一時語塞，還想多說，我又跟他打著官腔：「您是國家幹部，應該知道國家規矩，而且這裡是西藏，您也應該知道當中的特殊情況吧。」

我其實也不知道對方算不算「國家幹部」，因為他只是持有某縣某鎮某部門的政府工作證，而別人又「主任」前、「主任」後親熱地稱呼他，至於他本身到底是甚麼職位，我一來不知道，二來也沒有興趣知道，但在中國有個很特別的習慣，就是把人叫得高一點，例如副局長就叫做局長，副隊長就叫隊長，那麼公務員叫作幹部，也沒有甚麼問題。

他的語氣後來由強轉弱，我一聽他還想反駁甚麼，就像唸咒一樣：「陳主任（化名），您身為國家幹部，留在西藏也應該有段時間，這裡的情況，您又不是不知道。」他還想答話，我就「主任啊」、「幹部啊」，反覆唸著，弄得對方都不好意思再跟我搶話。

他和他的朋友，原先兇兇的語氣，驟然變得酥軟軟。他沒有堅持要加床，而是改為說：

「那我們加個房間行不行？」我們說不是要多賺他的錢，而是按相關規定，沒有身份證就不能住，而且後果太過嚴重，沒有人可以承擔。最後對方見我們實在無法容許他在沒有證件的情況下入住，只好轉移陣地，繼續去找其他旅館，說穿了其實就是去給其他旅館東主及職員麻煩。

主任離開時，只聽他的朋友幫他打電話去找不同的關係，電話裡又是說那句：「你們那邊有沒有房間啊？陳主任需要一個房間！」

面對好大的官威，蟻民本來就很渺小，如果有人跟你打官腔，其實不用抗拒，直接用官腔回過去便是了。

＞＞＞＞＞＞＞＞＞＞＞＞＞＞＞＞＞＞＞＞＞＞＞ 小後記

對於這種雞毛蒜皮的事情，用官腔打過去，多多少少也能奏效，但遇到大事情，若然對方真的耍起手段來，其實身為蟻民，還是沒有任何還擊之力。有時候正正就是因為這種無奈的困局，所以更要為小事發聲，否則連發聲的機會也消失殆盡了，算是在垂死掙扎之事，爭取一點正面的能量。

收費攝影

金錢最神奇的作用，是可以不透過任何教育或教化，就能一秒改變別人的行為。聽過不少來西藏的旅客說，去到寺廟，寫明不准拍攝，但下面卻又標出付費便能拍攝的警示，例如在扎什倫布寺的一些靈塔大殿裡，有個顯眼的紙牌，公告拍攝收取七百元人民幣，極為昂貴。

旅客覺得：「這裡是宗教場所，人人平等，為甚麼有錢的人才能拍照呢？」

類似情況，也真的很難說得清，我雖然不認同旅客所說的觀點，但外地人看到這類與金錢有關規定，生出如此想法，也是難免。不過自己在西藏生活多年，見過各式各樣的情況，有時反而會體諒僧人或寺廟何以會有類似的規定。每次有旅客問我在西藏的寺廟能否拍照，我總會答：「大的寺廟通常不可以，小的寺廟則通常可以拍攝，但還是要先問准僧人的許可。」

在香火最為鼎盛的大昭寺，眾人到了佛祖十二歲等身像前，有些朝拜者也會偷偷拿出手機拍攝。僧人見狀，通常只會輕拍一下，叫朝拜者把手機收起便算，但見到遊客偷拍，處理手法相對較不客氣，甚至會把手機扣留，要求將照片刪去。至於在扎什倫布寺，聲稱收費昂貴的靈塔殿，朝拜者偷拍了，僧人也是揮手示意不要再拍便算，但見是遊客，則甚至會追著說要收費，遊客天不怕，地不怕，最怕罰款，立時嚇得乖乖收起相機。以上情境，都是我個人的觀察，簡單一句，就是遊客越多的寺廟，越多拍攝的規矩。這些拍攝的限制，或多或少也是與遊客的行為有關。

類似狀況，在拉薩八廓街也有見過，一些遊客追著藏人，尤其是老人家拍攝。老人家搖搖手，說不想拍，遊客卻覺得當地人有義務被拍一樣，被拍者說了一句：「給錢！」遊客就嚇了一跳，罵句藏人不純樸，拍個照片也敢要錢，但結果還是乖乖把相機收起來。我也見過一些老人家躲避遊客鏡頭，說要付費拍攝，沒想到遊客真的願意給錢，被拍者大概也沒想過有人會願意付費拍攝自己的容貌，而且話已說好，也就欣然接受，反正拿著錢去喝個茶，何樂而不為。

金錢其中一個最神奇的力量，就是可以用最簡單的方法，有效地控制一大幫人的行為。

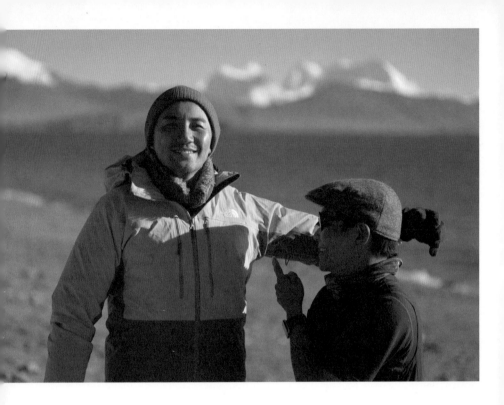

在西藏普嫫雍措湖的時候，香港藝人洪永城也成為了眾人的拍攝打
卡對象，當時他說：「你們就當是紙板吧。」攝影日期為二零一六年
十一月一日。

你叫對方十萬次不能拍攝，也抵不上一筆罰款更為有效。禁制的拍攝如是，強推的公德又何嘗不是？只是不少外地遊客一見金錢，就會用錢財來衡量對方是否純樸。這種判定的基準，其實也不見得如何純樸。

〉〉〉〉〉〉〉〉〉〉〉〉〉〉〉〉〉〉 小後記

讀者 Carmen Au 提到，在西藏的納木措近距離拍攝海鷗時，有一名藏人走過來，跟她說拍攝海鷗是要收費，她問他海鷗是屬於他的嗎，他說是，Carmen 的對答倒是精妙，說：

「只要你能叫海鷗過來，我就付錢。」藏人知道自己理虧，沒有再糾纏，不過 Carmen 事後說，回想起來，可能有各種外在因素令人變質。

另外，有人看到洪永城這張「人肉景點」照片，問我有沒有給他拍攝費。我為此事特意問他，他說有，並且轉交了西藏的福利機構。謝謝善長仁翁！

有緣交易

越是強調，越是有伏，我姑且稱之為「滿溢強調」。例如買賣本來就應該是公平交易，如果太過強調對方佔了便宜，那麼實情通常是自己才是佔到便宜的人。我說一下在拉薩遇過的情況，注意我提到拉薩，只是因為我較為熟悉這個地方，但類似情況，其實世界各地也有發生，不是西藏獨有。這種帶點搞笑的紀念品銷售手法，其中一句關鍵句子是這樣的，店主用著神神秘秘的語氣說：「一般人我也不賣，但見到是你，所以才賣給你。」

具體的操作如下：遊客在唐卡佛畫的店鋪裡左看右看，一直拿不了主意。店主這時問：「你心中有沒有個預算呢？」一問之下，客人才說：「我想找一些二三數百元的唐卡。」目前唐卡的市場價格，店主細意解釋，耐心地把唐卡展出，也落力推銷，顧客卻一直找不到心頭好。店主這時問：「你心中有沒有個預算呢？」一問之下，客人才說：「我想找一些二三數百元的唐卡。」目前唐卡的市場價格，

大概是一至三千多元，如果過度低於這個錢，往往都是較差的貨色，例如尼泊爾進口，又或是印刷的油畫布上，再塗點化學顏料之類。

如果客人只願出三數百元，肯定就買不到較好的唐卡了。遊客可能沒有留意價格走勢，也是難怪。這時唐卡店的老闆倒是不慌不忙，氣定神閒地叫客人稍等。只見店主從一大疊的佛畫底下，抽出一張小小的唐卡，煞有介事地跟客人說：「這張唐卡，我一般也不隨便賣人的，但看到是你，跟你聊了這麼久，也算是緣份，所以就賣給你吧！」

客人問價格，店主便說：「這張唐卡來得不易，本來想賣五百，但你買的話，就二百元吧！」遊客聽罷，果真覺得自己很有緣份，買到便宜好貨。聽過有買了這種貨色的遊客還跟我說：「雖然有點貴，但符合預期。」

其實這些唐卡是甚麼呢？這倒也算是唐卡，只是學生練習畫作而已。唐卡是很講求準繩的工藝，每個佛像的尺寸，均要根據《度量經》去量度，不能隨意更改。聽過一位唐卡畫師說，有遊客問他，畫唐卡時心中有甚麼「意境」，他直接回答說，唐卡佛像及壇城均有嚴格規定，所以畫唐卡時的意境，就是沒有意境，更不講究靈感，因為不能憑空想像，而要按照一套標準及規範去畫，這種畫有嚴格的理論基礎，畫畫時還要唸經。對於外行人而言，要

判斷唐卡好壞，最簡單的方法，就是查看佛像的輪廓是否端正，壇城的圓框是否均勻，簡單來說，就是當作數學幾何去看，也不為過。

學生習作的唐卡畫作，當然也有其價值，但字體可能斜了，鼻子可能歪了，畫好之後，又不好扔掉，平日就是最倉底的倉底貨。這種東西，到底值不值一兩百元呢？也算可以接受吧，就當是支持當地學生嘛，但就肯定沒有甚麼收藏價值可言。

交易本身，一方買，一方賣，其內含的預設，就是這一宗是公平交易。例如我去買一碗藏麵，對方開價五元，這個價格就包含了合理的利潤在內。店主根本不用強調甚麼「跟你有緣才賣給你」。如果強調太多，通常其所強調的特性，就可能與事實不符了。

類似的「滿溢強調」，還包括：

甲店家說：「我賣這個東西給你，連成本都不夠。」

乙老闆說：「我就只賺你兩塊錢，你連這兩塊錢都不給我賺嗎？」

丙政棍說：「我們都是依法辦事，所有程序都符合公義。」

丁政棍說：「國務院的解釋，是完全合情，合理，合法，合憲。」

戊主席說：「我身為主席，一直是全公司最有責任感的人（連講三次），對公司有承擔。」

166

拉薩最主要的宗教、旅遊及商業區，八廓街。照片攝於二零一八年三月廿八日，這天據說是「西藏百萬農奴解放紀念日」，留意一下，此紀念日是二零零九年才落實，我身邊連一個慶祝的朋友都沒有呢。

有人批評過我，寫文時經常借故抽水，那麼我也不妨說一句，文字遊戲，何來不抽水之理呢？

＞＞＞＞＞＞＞＞＞＞＞＞＞＞＞＞＞＞＞＞ 小後記

讀者 Roma Au 評道：「抽水自古已有，文雅些叫做憑歌寄意、借古諷今。」另一位讀者

Ivan Sze 則說：「不抽水就無謂寫啦。」既然大家都喜歡抽，那以後多抽幾下。

酸奶的故事

我的中學師兄來西藏旅遊，臨行前說要請我們吃一頓好的，至於吃甚麼呢，他們選了一家吃蟹的餐廳。事件發生在二零零七年，當年在拉薩有蟹或海鮮的餐廳寥寥可數，這樣吃一餐確不容易，但真正讓我印象深刻，是因為店裡提供的酸奶。

在中國吃火鍋時，尤其麻辣菜色，侍應往往都會說：「吃火鍋，要不要一些酸奶呢？養養胃。」我自己親身體驗過，吃大辣前如果喝一些牛奶或酸奶，似乎奶品能在胃壁上起到保護作用，確實會減少胃部的灼熱感覺。

我的中學師兄點了火鍋及海鮮後，服務員問：「要不要酸奶？養養胃。」那頓飯是我的師兄請客，他當時也沒多想，隨便說好，服務員興奮地跑去廚房準備。過了一會，菜開始上了，

服務員給每人分發一個高腳紅酒杯，在裡面倒上酸奶，而且倒得極滿，滿到要用嘴巴貼上杯邊才能喝下。

我們最初沒有在意，開始吃飯，過了一會，我發覺我們只要稍為喝一口，後面的服務員就會衝上來，努力倒酸奶。我再喝一口，她又跑上來給我倒滿，而且是不正常的滿溢。我終於忍不住問：「我們剛才點了多少個酸奶？」

服務員只是「嗯」了一聲。

我問：「這些酸奶多少錢一盒？」她支支吾吾地說：「三十元……」

那個年頭，在火鍋店裡吃一餐，人均才四十至六十左右，那麼喝上兩盒酸奶，豈不是比火鍋正餐都要貴。而我看了一下小桌子，服務員居然給我們在極短時間內，開了九盒酸奶，估計也有佣金，難怪剛才服務員如此雀躍，那麼興奮！

這頓飯是我的師兄請客，錢不是我出，他大概不好意思出聲，但我當然看不過眼，便跟服務員理論，說我們剛才根本就沒說要多少盒，隨便說一句，她們怎麼就可以瘋狂地給我們開酸奶？她一聽，用莫名其妙的求情語氣說：「我們做生意不容易，求求你啊求求你啊。」

我聽到她求情，更覺整件事完全不合理。我記得當年有一宗新聞，正正提到類似事件，新聞

裡還提到這叫「強迫消費」。我便問：「你們做生意不容易，所以我們就來吃飯支持你們嘛，但你們這樣做，不就是『強迫消費』嗎？」

他們聽到這四個字，忽然呆了。我繼續問：「這不是違反了《中國消費者法》嗎？」（後來我查一下，該法應該叫做《中華人民共和國消費者權益保護法》。）對方即時語塞，還是努力求情，但這頓飯是我的師兄請客，還是由我出面說比較好：「這樣吧，喝了的那些，我們付錢，但你使勁地給我們倒酸奶，我們根本就不會喝，這些我們都不要。」幾名侍應生見求情無效，我們又說得如此堅決，便答應我們提出的安排。然後，以下所做的動作，就讓我震驚了。

她們把酸奶倒回盒子裡，一杯一杯地倒，倒得極為小心。我們當時面面相覷，但又實在很難說甚麼話，如果我們出面質問，他們隨便一句「要拿去扔」，似乎也無法指證。只是看當時的情況，她們很大機會要把酸奶倒回盒子，再供給下一輪當冤大頭的客人。

這件事發生在十多年前了，我就是因為這幾盒酸奶，對這家店的印象極度深刻。還有改變了我的一個行為，就是以後去火鍋店，再不會點任何酸奶，如果有朋友想點，我也會輕描淡寫地跟服務員說：「你不要幫我們打開盒子，拿來給我們自己打開。」

服務員不是所有都壞，店也不是所有都黑，但侍應生聽到客人有這樣的要求，大家心裡

放一張吃火鍋時拍的照片，不過照片
中的火鍋，既沒海鮮，也沒酸奶。

〉〉〉 小後記

有底，可以避免很多讓人不安的情況。

我自己很喜歡吃麻辣火鍋，有讀者就指出，麻辣火鍋可能是用回收油來做。其實麻辣火鍋的老油，嚴格來說呢，也不一定是上一手客戶吃剩的舊油。不少人把老油當作地溝油或甚至溯水油，是完全的偏見了。

我曾經去參觀過香港長沙灣的二姐麻辣火鍋的廚房，店主二姐及其兒子阿果親身示範如何炒火鍋料，並用慢火提煉老油的過程，吃得非常放心。當然，出門在外，有時實在也難分有良心或無良心的商家，只能盡量找些信譽良好的店鋪光顧。

老油麻辣火鍋

有廣州電視台的記者，潛入知名火鍋店做臥底，揭發店員把別人吃剩的油重複使用。

在公眾餐廳及客人不知情的情況下這樣做，尤其店家保證了是用新鮮油，確是比較噁心。

不過話說回來，在麻辣火鍋盛行的四川及重慶，當地人普遍認為湯底是要不停翻煮，才能逼出真味。

有次去重慶，朋友知道我喜歡吃辣，特別帶我到了一家路邊小攤，街道上放滿不少名車，大家都知這家正宗，所以才來。朋友點火鍋時，跟老闆悄悄說：「要用老油啊！」老闆點了點頭。

重慶朋友說：「政府規定火鍋店一定要用新鮮油，但我們吃了這麼多年，習慣了這個味，說老油不衛生嗎？要健康就不要吃麻辣，要麻辣就不要吃新鮮油。」後來我聽到鄰桌的人，

都會主動要求用老油，就是片段中所稱的「潲水」。

在四川重慶等地，除了吃麻辣火鍋，還有麻辣燙及冒菜，店員把菜品放到鍋裡煮，煮好後拿出來給客人吃，其實跟火鍋差不多，但因為不直接從鍋裡夾菜，沒有客人口水，感覺較衛生。

另外，現在香港越來越多麻辣餐廳，有幾家也做得不錯，不過二十多年前的香港，正宗川菜幾乎找不到，市面上只有那種變了味的港式川味店。

到了近千禧年前，香港冒出一家叫作寧記的麻辣火鍋。現在的寧記，其實也變了味，但初開店時，寧記只有一家總店，位於尖沙咀金馬倫道。寧記源於寶島，據說是台灣老闆吃了四川麻辣，覺得好吃，但稍作改良並引回老家。那年頭，香港不少明星每次去台灣登台，都會專程把湯底打包回港慢慢歎，後來乾脆合資進軍香港。香港區的老闆好像有演藝界人合股，文雋有時會在店面當侍應，我在上面還見過郭富城、舒淇、鄭中基等人在旁吃得津津有味。

因為去的次數較密，我們和店員都比較熟，甚至過年的時候，經理珠珠姐或史賓沙會派利是給我，有次店員見我們吃完，清理桌面時，把我們吃剩的鍋底迅速放至包間裡，只見他

興奮地笑著，縮一縮肩膊，還拍了一下手。

我好奇問他為何要把火鍋放到房間，他悄聲說：「個鍋要翻煮先好食喇，係香港人唔識食啫。我哋界客人嘅，都係新鍋，不過自己食，寧願食熟嘅老鍋喇，咁先夠味。」然後又說：「下次你哋可以打包自己個鍋底，個味道真係唔同！」在他熱烈推介下，我真的把鍋底打包，店員會代客把鍋底隔渣，重新放入一些鴨紅，並用兩個厚製膠袋包著。有時我連續四天吃這個打包鍋底，放點麵或豆卜之類，確實是人間美味。

重慶人視之為寶的老油，去到外地卻變成超噁心兼無良心的潲水，這大概就是最極端的地域飲食文化差異。

審稿之時，剛好身處埃塞俄比亞，每天吃著英吉拉酸味發酵餅，卻不停湧現「麻辣火鍋」這四個字，無疑是一種折磨。如果現在身邊有一塊麻辣牛油，我相信會忍不住直接搽在酸餅上吃。

重慶著名的路邊麻辣小攤，名叫迪胖火鍋，
在重慶朝千路三十一號。

如果你受不了

男女生對廁所衛生的忍受程度，似乎因爲性別而有些差別，不過每次我聽到遊客跟我說，在外地上廁所，因爲太髒，嚇得不敢上廁，總覺得很好笑。

記得有次一名遊客說要回去酒店，我以爲她忘了甚麼東西，怎料只是回酒店房間小便。

她說在外邊，根本不敢用廁，小不了便，每次去解手時，只得跑回酒店，非常費時。而路途中也不敢多喝水，旅行途中通常較花力氣，不喝水也易乾燥，皮膚又會老化，毛孔擴張，甚至有粉刺。

對於廁所衛生的接受能力，絕對是可以適應出來，大前提是你覺得自己有能力適應，如果一開始就說自己適應不了，那就永遠也適應不了。記得自己第一次去中國旅遊，也深深

被那些神級的廁所衛生情況嚇了一大跳。但旅行久了，逐漸由半牆半門，到半牆沒門，再到沒牆沒門的廁所，全都慢慢習慣過來。不過有時還得看廁格裡的人數，如果人數過多，廁格的牆格又過低，蹲著大便時抬頭看見人影飄飄，確實極為尷尬。我覺得自己對相關衛生間也算適應力強，但曾幾何時，也真的試過看到廁格的環境及使用者，而忍不住打個退堂鼓，立即退回出來。

我覺得自己真的衝破那種心理障礙，大概是二零零九年左右，那時在西藏拉薩哲蚌寺。當年的藏曆六月卅日，哲蚌寺舉行一年一度的雪頓展佛節，我約了一些朋友，凌晨時份先去吃晚飯加宵夜，再跑上去哲蚌寺的曬佛台等待日出。那時天還未亮，但山上早已人頭湧湧，想找片安寧的地方也沒有。

而這時，我卻肚痛了。

回想起來，自己其實很笨，因為上去寺廟前，吃的卻居然是麻辣火鍋，可能還點了中辣或大辣的鍋底，我是嗜辣之人，但腸胃受到刺激，還是會有些腹瀉現象。當時肚子忽然痛起來，但不知道附近的廁所位置，又不懂得主動去問僧侶，只是印象中寺廟入口旁邊就有廁所，位於山下。我當時便出山上跑到山下，死勁跑下去解決。

在二零一八年，西藏不少旅遊區搞起所謂的「廁所革命」，新建了一些廁所，有些出奇地乾淨。例如圖中這個廁所，位於西藏西北的神山岡仁波齊（旦真仲康附近），乾淨得像是世外桃源，不知情況可以維持多久。攝於二零一八年十月廿一日。

記得跑到廁所門口，見到排了一條長龍，我等也沒等，徑自跑到頭位，還未開口問能否插隊，前方的人大概見我身體擺動，急得從內到外再到內，便揮手示意叫我入內。我那時焦急的程度，感覺就像是只要有人輕碰我的肚子一下，便會立即爆發出來。

一進去廁所，昏暗燈光，而且是那種半牆沒門的廁所，裡面擠滿了大便及小便的人，場面頗覺震撼。如果有人問我，那時會對廁格的設計或衛生條件嫌三嫌四嗎？當然不會了，能趕及在爆發前進入廁所，已屬萬幸！我脫下褲子，爆發的瞬間，感覺這個昏暗無門的廁所，是有史以來讓我最感謝的廁所。

最近讀到 Ben Horowitz 所寫的自傳，名叫《The Hard Thing About Hard Things》（關於難受之事的難受之事），其中一句話是這樣：「如果你要吃屎，就不要一點一點地吃。」（If you are going to eat shit, don't nibble.）

同樣道理，如果你下次上廁所，覺得接受不了當中的衛生環境，那麼最簡單的方法，就是等待爆炸前的一刻才去，再選一個最骯髒的廁所，那時你就能衝破心裡障礙，再沒有嫌棄，滿腦子裡只會感謝這個曾經讓你噁心的廁格。又例如，若然你剛好遇上人生的困局，跌到谷底深處，只要忍到最後一刻，大概也會回彈振作，便要感激曾經讓你受苦的人。

在此順便推介大家看一本書，是其中一本我經常翻讀的書，經常帶給我正能量，就是納粹集中營倖存者 Viktor Frankl 的《Man's Search for Meaning》（中文版頗多，其中一譯為《意義的追尋》，書中提到：「別人可以剝奪一個人的所有，唯獨有一事例外，就是人類最後的自由——在任何處境中選擇其態度，選擇其自我的行事方式。」

人生如是，旅行如是，上廁所也如是。那個曾經讓你受苦，又或甚至餵你吃屎的人，你們還合得來嗎？有時我會忽發奇想，旅行的意義，就是要從黑洞般的廁所，領悟出人生的道理，道在糞中，即含其意。

伊朗男廁的啟發（上）

表面的觀察，很易得出不嚴謹的結論，往往變成說得理所當然，但又不準確的老生常談。

每次在香港商場或戲院，一對男女上廁所，男的已經小解了，女的卻仍然排隊。男人看到女廁外一條長龍，便說：「女人去廁所特別慢，姿姿整整嘛！」這種結論，不少女性朋友也會如是說。

不過女性上廁所要用較長時間，除了可能姿整，又或是生理因素，還可以是廁所的設計。

較符合科學精神的驗測方式，應該要做一些三對照實驗，例如把男廁的尿兜移除，看看男性上廁所的時間有否改變。如果男性上廁的時間增加，那麼女性上廁所要花更多時間，就是廁所設計的問題。

問題是，誰會想到設計這樣的男廁，做如此無聊的實驗呢？不過世界上有個地方，就提供這種實驗，那個地方叫伊朗。

我記得到達伊朗，首次進入男廁時，雖然沒有仔細察看，但一眼看去，卻感到有點突兀，好像欠缺甚麼。走出廁所，看到標示牌，確認是男廁而非女廁，再返回衛生間內，才發覺裡面沒有尿兜。然後我在伊朗一個月，發覺大多男廁都沒有安裝尿兜，男性都要排著一條長長的人龍進入廁格。

所以，伊朗的男廁，就跟香港商場或戲院的女廁一樣，外面總會排著一條長長的人龍。

大多人進廁格裡為小解，所以形成人龍的原因，其實不一定是女性「姿整」，而是廁所設計的問題，只要用上廁格，時間肯定就要較多。

使用尿兜，一來所佔空間較少，二來排隊的人龍擠得較緊密，還有最前方的人，小便過後，最多拉一拉拉鍊就好讓位，我見過有些二人解決後，居然對著尿兜又扯褲鍊又扯皮帶還整理褲子，花上超過十秒時間，後面等待的人已經不停往前作勢衝擊了。使用廁格則不同，不論小便或是大解，如廁過後，又沒有群眾壓力，當然是先把褲子整理好，才悠閒地走出來，而且廁門一開一合一鎖開門再關門，又是浪費了不少時間。

我這篇文章不是要提出新的設計方案，我也沒有這個經驗，只是想指出，女性上廁所時

間較花時間不一定只是因爲跟姿整有關，而可能也跟廁格設計的因素。如果男廁移除了尿兜，男人上廁所一樣可以花上較長時間。

至於爲甚麼伊朗男廁只有廁格，沒有尿兜呢？答案很簡單，因爲不少穆斯林上廁之後，均會以清水清洗陰莖，下一篇文章，再詳細探討此一習俗。

不是所有穆斯林國家的廁所也會沒有尿兜，不過使用的方式，可能跟其他地方略有不同。

例如在二零一九年年初，我第一次到訪印尼。話說我在雅加達一個百貨店的廁所內，站在尿兜前小便。旁邊的尿兜使用者的動作甚為怪異，身體極為靠近他面前的尿兜，不停按動沖水按鈕。我最初以為他只是想沖廁，但他按了起碼四五下，我就忍不住用眼角瞥看他的動靜，赫見他居然是用沖廁所的水（淡水）來沖洗龜頭。

去旅行就是增廣見聞，我到訪過多個穆斯林國度，也去過不少男廁，終於在印尼瞥眼看到這樣獨特的洗龜頭的方式，縱然只有一次這麼多，但也足夠顛覆我對尿兜廁所水的用法框架。所謂百歲不死也有奇聞，印尼之旅也就值了。

伊朗男廁排隊的盛況，留意廁所只有廁格，沒有尿兜。

伊朗男廁的啟發（下）

伊朗的男廁跟別的國家最大分別，就是裡面沒有尿兜，只有廁格。第一次進去時，還差點以為自己去錯女廁。我最初以為只是一兩個廁所是這樣，但後來發覺，幾乎全個伊朗的男廁，都欠缺尿兜。

以伊朗人的科技能力，按理沒可能錯過這種發明，如果全國的男廁，或是幾乎全國的男廁，都沒有安裝尿兜，似乎是有特殊文化含意。我心想，難道伊朗人害羞？難道伊朗人怕排隊的人看到他們重要部位？難道崇尚和平的伊朗人，覺得讓別人聽到自己的小便聲音，就等於挑戰對方？

我心中雖然幾個疑團，但這種問題不易開口，也就擱下。直至我走到東北部的馬什哈

德時，機緣巧合，就請教了一位滿嘴英式英語口音的伊朗朋友 Rafi。我覺得他的解釋聽起來頗合理，在這裡跟大家分享一下。

我問：「你以前去過英國及外國，其他地方的男廁都有尿兜，為甚麼伊朗沒有呢？」

Rafi 答：「因為我們去朝拜時，衣服上不可以沾到小便。」

我問：「用尿兜也不一定會把小便沾到衣服上啊，難道用廁格就一定不會把小便沾到衣服上？捎兩捎就可以嘛。」

他說：「我的意思是，因為小便之後，就算捎兩捎，雞雞上面仍然會殘留一點尿液，我們會用水沖洗，廁格裡都有水兜。如果尿液沾到褲子，就算只是內褲上，我們進清真寺時就要換衣服，否則連禮拜都不能做。」

我終於發現了大秘密！

我一直以為廁格裡那個水壺或水喉，只是在大解後清洗屁股，原來伊朗男人，就算只是小便，也要用水清洗。我忽然想起，有些伊朗人會在戶外解決，然後去做禮拜。我便追問：

「那麼在外邊解決時，沒有廁格，沒有水喉，難道就不能去朝拜嗎？」

Rafi 說：「那也沒有問題……」說時他左手水平伸出姆指、食指及中指，續說：「只要擠

壓三下，一，二，三……」他邊說邊用右手的姆指壓著食指，其餘三指微微彎曲，在左手食指上起勢做了三下擠壓的動作；二，再做個擠壓的動作；三，用力在空中擠壓最後一次。他每做一下，眉頭也跟著緊皺一下，我心理作用都覺得大腿間酸了三下。

在伊斯蘭的教義裡，對衛生的習慣多有描述，而且頗為仔細。例如要左腳進入廁所，右腳走出廁所，如廁時除非有特別需求否則不要交談（我記得以前有位朋友，在廁所裡一邊大便，一邊喊出來跟我聊天，確實挺噁心）。教義裡也有寫明不能站立小便，以免小便飛濺並染污衣服，但相關規定也保持彈性，例如出門時若遇地方較髒，不便蹲下，那麼站著小便也可以。

不過話說回來，我經常覺得，穆斯林不少行為，都有些醫學衛生的根據。例如我在穆斯林朋友家作客時，發覺大多人的牙刷，都不會放在廁所裡，這就很科學，因為每次馬桶沖水後，水花濺到空中，屎水散落在牙刷毛巾上，然後放到嘴裡，抹到臉上。

就以這個擠壓雞雞的動作而言，有次我無意之間，一個唔小心、無心插柳地拿起了一本書叫《Sod Sixty!》的老年人健康指南來讀，提到人到六十歲時，有甚麼要注意，當中談及男性在小解後，尿道裡可能殘留尿液，所以應該像揸奶一下揸一揸水（英文用詞為 Milking

the urethra），能避免感染。

男性讀者，不論年齡，也應注意一下。

＞＞＞＞＞＞＞＞＞＞＞＞＞＞＞＞＞＞＞＞ 小後記

填詞人梁栢堅分享了這篇文章，並說：「呢篇勁，連《Lonely Planet》都冇講到嘅。#屙尿都關可蘭經事」我現在大小二便的習慣，其實或多或少也受到《可蘭經》的啓發，例如在廁所裡不說話，如果情況許可，清潔的方式也多用清水，感覺人生也健康了。可是在華人的世界裡，似乎有不少人仍然堅持用廁紙才是王道，你若然告訴對方用清水，反而覺得噁心。

我在伊朗時，遇到一名外地旅客，他問朋友：「你有帶髮蠟嗎？」旅伴回答：「你去問伊朗的男孩子吧，他們好像都用髮蠟……」這張照片攝於某清真寺內，當時有香港朋友莎朗小姐看到照片，說：「你快啲立即馬上 Immediately 幫佢開個 Account 跟住 Add 我！」

現在跟大家玩個遊戲，大家先把照片覆蓋，不要再看這張照片。

好了，隱藏好照片了嗎？

我現在問，三角內的男生，穿甚麼顏色的衣服？

如果你答不出，又甚至根本沒有察覺三角男生的存在，請自我反省及檢討一下眼睛放了在哪裡。

神聖商品化

最近在拉薩一家「小資風格」的餐廳裡面，看到售賣著不同的紀念品，其中一件出售的物件，赫然是「聖湖湖水」。別人看到聖湖，只覺神聖敬畏，或是風光旖旎，但這家店老闆看到的，卻是「商機」，居然想出在羊卓雍措、納木措、瑪旁雍措收集湖水，放到小瓶裡供遊客購買。

說到販賣聖水，最著名的案例，應該是在穆斯林的聖城麥加禁寺裡的滲滲泉水。按伊斯蘭教的觀點，相傳二千多年前，易卜拉欣的第二任妻子夏甲，即易斯馬儀的母親，也就是先知穆罕默德的先祖走到荒漠，渴得厲害之時，在兩山之間來回奔走七次，泉水湧然而出，稱作滲滲，現在是每個前往麥加朝聖的穆斯林必喝之水，朝觀者會帶一些回去老家，送給沒

能前來朝聖的親朋戚友，但每人限定只能帶五公升，多出的話，在機場會被充公。沙地阿拉伯政府也嚴格規定，不能販賣聖水，而所有因滲滲泉水所得的得益，均作維持泉水設備之用。

在美國亞馬遜上看到有些售賣滲滲泉水的商家，總會獲得不少一星評價。

另一例子，是法國南部的露德，相傳這裡是聖母顯靈之地，其聖水有治癒功效之說，不脛而走。每年均有大批信徒前往，這當然也可以變成一盤生意。有當地教會設立網站，不敢說是明買明賣，只能當作捐獻金錢，就會送上聖水，而所得費用，理論上也是用作教會的營運。神聖的東西，本身潛藏著金錢的價值，但只要跟商業掛勾，性質就立即有所變化。教會說捐獻資助其運作，再送聖水，聽起來名正言順，但如果換了是個商人，販賣聖水，銷售圖利，縱然所付的金額相同，但感覺就是兩碼子的事情。

本來一方願花錢，一方願出物，你情我願之下，也難以責難，但有些東西本身不存在內部價值，而是純粹因為不同的宗教或文化傳承，才賦予其額外的光環。例如一條佛珠，本身的價值就是佛珠材質及其年歷的價錢，但我見過香港有些商店，聲稱佛珠是由某大靈波車（仁波切）開光，所以要以較高價錢出售。其實開過光的東西，本身就不應該買賣，靈波車知不知道自己成了搖錢工具，外人無從得知，但在其他人看來，卻是原來開光加持祝福，全都

可以用金錢來釐定，那麼本身的神聖，就會受到損害。

金錢確實是很神奇的媒介，它可以把低端的東西變得高檔，但也可以把神聖的物件變得低俗。一支本身很爛的紅酒，標價五百，飲用者的快樂感覺自然提升。一個本來神聖的開光祝福，標價一千，其光環也會自然減退。本來看商品評語覺得不錯，但原來店家說明只要給予好評、寫滿五十字及三張相就有五元打賞，類似好評，就算有多麼真心，本身就大打折扣。

至於文首提到的「聖水」，當時同行的朋友是西藏作家茨仁唯色，她對於有漢地的商人把神湖聖水拿去販賣頗為不滿，認為此等行為俗不可耐，我是同意的。唯色還說，如果商人都在販賣神湖聖水，豈不會嚴重破壞環境。我對後面這點，倒是不算過份擔心。因為這種商人，誤判只需要點小聰明，就會有傻仔用九十九元買下那三瓶細小的湖水，這等如意算盤，估計也只有孤芳自賞的份兒了。

或者如果讀者有興趣，我也可以裝些西藏高原的純淨空氣回來當手信紀念品，至於盛載的器具，當然是保鮮密實袋了。

去到西藏神聖的地方，例如神山聖湖等地，其實也非不能拿走物件，例如不少朝拜者，就會把少量的泥土、石頭或湖水帶回，稱作 Chin-lob（ཆིན་ལོབ），大概的意思是祝福、加持、紀念等等），放在家中供奉或與親友分享，有的僧侶或修行者會把聖地取回之物作為宗教儀式的用途（例如混合在甘露丸裡，又或是佛像裝臟），也有藏人會在修房子的時候，把神聖的石頭放在地基。拿取泥土石頭這個行為本身是沒有問題，但一切都應適可宜止，大前提是不能以營利為目的。

位於西藏西北部的聖湖瑪旁雍措，「瑪旁」在藏文裡即「不敗」的意思，是佛教、印度教、苯教及耆那教的聖湖。我在拉薩有一位朋友的名字也叫做「瑪旁」，有時我會開玩笑問他名字的另一半是否「東方」⋯⋯也許不算很好笑的笑話吧。照片攝於二零一七年十一月七日。

莊嚴聖陵

在伊朗最神聖的地方，是位於東北部馬什哈德的伊瑪目禮薩聖陵及其清真寺，也就是伊斯蘭教什葉派十二伊瑪目派裡的第八任伊瑪目阿里禮薩的安葬之處。伊瑪目禮薩（Imam Reza）是在公元八一八年被毒殺，但不少什葉派信眾，說起這段歷史，仍然悲傷難過。

因為這個地方對伊朗人在宗教上的特殊意義，到達之前早就聽聞此地氣氛相對莊嚴及保守。平日在首都德黑蘭，看到不少頭巾包得幾乎連耳朵也可以露出來的女性，但是來到這裡參觀，全城的氣氛驟然不同。女性上街時都是由頭包到腳，至於男性的衣裝，倒是跟全國一樣，就是不可以穿短褲。說起來，那種跟其他城市不一樣的氣氛，倒是挺符合外界人士對伊朗的保守印象。

進去聖陵之前，讀到旅遊書列出一些規定，例如非穆斯林不可以進入擺放石棺的聖殿，而且進去清眞寺前，要把相機寄存，規定頗爲嚴格。我按著指示，先把相機放到免費的櫃台保管，再進入寺院範圍。本來說進去就不能拍照，卻見不少伊朗人拿出手機攝影。是的，相機確實是不能帶進去，但手機則可以隨身攜帶，而且都是有拍攝功能的手機。我好奇問其他朝拜者：「可以拍照嗎？」他們笑著答：「當然可以啊！」氣氛似乎沒有想像中的嚴格，我也拍了幾張照片留念。

走到一處，看到是伊瑪目禮薩的石棺聖殿，理論上只有穆斯林才能進入。我在外邊好奇看了看，沒想到一些朝拜者居然直接叫我進去。我問：「我不是穆斯林，也可以進去嗎？」他們說當然可以。還有最離奇的是，我心想就算外邊可以拍照，對著神聖的石棺，應該就不可以拍照了吧？沒想到朝拜者也是拍攝無礙，還有一名高大的朝拜者，主動幫我舉高手機，以高炒角度拍攝石棺。

離開擺放石棺的聖殿，又有一名滿臉鬍子的教士走過來用波斯語跟我聊天。我聽不懂，但從我步進清眞寺那刻開始，已經有不少伊朗人過來跟我聊天。衆人見教士先生跟一名外地人交流，便踴躍圍了上來，好奇細聽，期間就有人主動幫

我和教士做波斯語及英語之間的翻譯。

教士問我信甚麼宗教，對我而言，這個問題很難答得上，要解釋自己的世界觀或宗教觀，似乎也不合時宜，所以我就用最簡單的語句，答曰：「我是佛教徒。」教士說：「您唸一首佛經給我們聽聽吧！」我問在什葉派的聖地唸佛經，其他人不會介意嗎？教士先生聽罷，大笑起來說：「可以唸啊，當然可以唸，所有宗教都是一樣，大家愛好和平。」其他圍觀的信徒，也就附和著教士先生，一起叫我唸佛經。

嗯，在清眞寺裡被穆斯林要求唸佛經，還是第一次遇到。我唸了一首《妙華蓮華經》〈提婆達多品第十二〉，選這段的原因有二：一是因爲這段經文唸起來不算長，但節奏明快，聽起來頗覺悅耳；二是因爲我本身能夠背誦的經文不算多嘛。

唸了一分鐘就完成，教士問我經文意思，我大概解釋道：「如果有善良的男子，善良的女人，聽到這段經文，就可以見到佛了」。教士忽然搞笑地舉起雙手，像是要喊「眞主偉大」一般，卻是說道：「Didam!」全場立即爆笑。這句話的意思，就是「我已經見到了」。以爲教士都是比較嚴肅，說話還是挺幽默。

離開清眞寺，又遇到一對朝拜的夫婦好奇地看我，我們相互點頭打招呼，我見其妻輪

廊娟好，便問能否拍照留念，對方說沒有問題，先是我們三人合照，再而是他們夫婦二人合照，最終是妻子一人的單獨照。臨別之時，我跟她丈夫握手道別，轉個頭來，見他妻子穿著 Chador（由頭到腳都包裹起來的披風），我當然就不敢主動伸手握手，只打算揮手道別。

沒想到的是，他的妻子居然在密封的 Chador 中間，忽然伸出右手，主動與我握手道別。

我當時覺得場境有點灰諧，忍不住笑了，然後他們夫妻二人也都笑了。

沒去伊朗之前，就算早就從不同旅客的轉述或文字知道，伊朗人特別好客，但始終還是覺得這個國家在宗教及文風上應該相對「保守」。到過之後才發現，其實他們除了保有自身的價值觀外，也同時留有包容開放之心。在伊朗留了一個月後才驚覺，保守不是隨便的相反，而往往只是旅客的偏見而已。

在伊朗神聖的伊瑪目禮薩聖陵拍攝，相中人是來自 Qaem Shahr 的 Parisa Ho 女士（Ho 應該是 Hossein 的縮寫），攝於二零一四年三月底。

後來我聽到一個在西藏發生的類似事情，話說某年的雪頓節（酸奶節），在拉薩哲蚌寺舉行展佛教儀式，有些外國人的基督徒不請自來，坐在地上唱起耶教的詩歌。到底這批基督徒在佛教節日慶典上，唱起另一個宗教的歌曲，本身有甚麼想法，這就不太好說了。但據當時在場的西藏作家兼好友茨仁唯色說，哲蚌寺的僧人為每名基督徒倒上酥油茶、送上酸奶，還獻上代表純潔的白色哈達作祝福，場面相當感人。美好的宗教，第一要點，還是講包容。

柔情的石頭

這個秘密，是所有去過伊朗的旅客都知道，就是伊朗人超級好客，只是外界對這個國度一直存在偏見。我去到伊朗的卡尚，傳統古老建築特別多，我隨便挑了一個，名叫Tabatabaei。我查看地圖，見距離旅館不遠，打算步行前進。一名陌生司機就主動停車，示意我上車，免費把我送至目的地。在伊朗，經常會「被」坐順風車（注一）。

到了傳統建築Tabatabaei，建於一八八零年左右，詳細歷史當然就不贅述，反正寫的話也只是抄旅遊書，不要說讀者沒興趣，我自己也沒興趣。付了門票，進去參觀，卻見裡面有翻新工程。工人普遍看起來都是中年樣子，但考慮到中東人種的外表發展得較為焦急，我估計他們其實很年青。他們看到旅客拍照，也會微笑點頭，當中一兩人甚是雀躍。

建築物頗大，我到處參觀過後覺得累，見到工程旁邊放了一張膠椅，上前便坐。過了半晌，一名大叔走近我，他滿身都是石灰，看樣子應該就是工人。他口中說句波斯語，揮一揮手，似乎說我不可以坐這張膠椅，示意要我站起來。

我會意之後，才知道原來不能坐這裡。伊朗人超級好客，很少會不讓外地人坐下，我想大叔肯定要拿椅子去做甚麼事情，覺得自己妨礙了他，略覺尷尬，立即站起來，想把椅子推給地盤工人大叔。大叔卻五指伸出，掌心向下，上下拍動。我正忖他在做甚麼，他卻不知從何拿出一條略帶柔情的紫色圍巾，輕輕一撥，灑到膠椅上，說：「Befarmayiid!」這個詞在伊朗經常聽到，就是「請」的意思，請你喝茶前說，請你上車前又說，出現的頻率甚高，所以很快記得。

原來地盤大叔不是不讓我坐，而是覺得膠椅上太多灰塵，於是找來一塊圍巾鋪上，讓我坐得更舒服。我經常覺得伊朗的男人像紳士，多多少少都跟我對這位外表粗獷的地盤大叔有關。伊朗人外表豪邁，內心卻非常溫柔，就像傳說中的柔情小石頭一樣。

還有比較開心的是，當晚回去，整理照片，從 GoPro 導出檔案，發覺我在古老建築時忘記了關閉相機，設定了延時模式，每兩秒拍一張照片，居然剛好捕捉到大叔把圍巾鋪上椅子

的神緒。這張照片的構圖未必太精準，但肯定是我在伊朗旅行時，其中一張最喜歡的照片。

∨∨∨∨∨∨∨∨∨∨∨∨∨∨∨∨∨∨∨∨∨∨ 小後記

有讀者問我怎樣拍到這張照片，我當時用的是 GoPro 運動相機，扣在背囊的背帶上。

有時想不到要拍甚麼，我就會打開相機，設定延時拍攝模式，每一秒鐘拍一張照片，隨便拍些沒有任何構圖的隨意快照，回到旅館把照片導入電腦，再行篩選。

篩選的過程不會過度仔細，我喜歡一邊聽著廣播或有聲書，一邊選取照片。每五千張照片，只需花十五分鐘回顧，然後精選數十張，其餘即時刪除，不佔空間。極速回顧的過程，就像傳說中的「頻死現象」一樣，一下子重溫當天發生的所有事情，相當啓發。

那天我在伊朗的傳統建築，大概是早就啓動了延時拍攝模式，之後忘記把相機關掉，卻剛好捕捉到柔情大叔爲我在椅子上鋪圍巾的一幕。我看到這張照片時，總覺暖意無限，極盡窩心。

注一

聽聞香港電台某個旅遊節目的主持人，有次提到截順風車，卽遭聽眾投訴，批評他們沒有提及坐便車的安全隱憂，教壞細路云云。我在此文當中寫及坐順風車的經歷時，也曾閃過一絲念頭，考慮要否戴好頭盔，先寫一堆聲明，拜託讀者小心，有事不要找我麻煩……但想一下，還是不寫了。

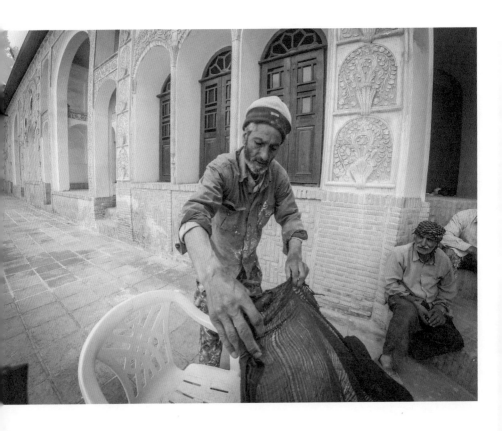

友善逆襲

人人期望不是都可以達到，有時心中越是期望，越得不到，反而沒有預期，願望卻是逆襲而至。數年前去伊朗旅行，不少從來沒有去過伊朗的香港朋友一聽到我要去中東，就說——好危險啊！穆斯林好危險啊！中東好危險啊！這些勸喻，其實都是空洞無物，聽了也覺膩。

反而身邊不少去過伊朗的朋友，大多數人異口同聲，驚呼波斯人是如何友善。

我到達伊朗首都德黑蘭，經朋友介紹，認識了 Abbas 及 Zahra 夫婦，並被邀請到他們家裡作客。兩位新朋友除了給我講解波斯文化，還幫我安排了旅行細節。我在伊朗一留就是三十天，行程尾聲，我又返回德黑蘭，準備坐飛機回去香港。

Abbas 夫婦問我旅途中有何經歷，我就跟他說起在亞茲德的時候，剛好是伊朗新年，本

來很想去參加一些當地家庭的聚會，有時也會期待著別人邀請進屋，體驗不一樣的文化。記得新年那天，鎮裡遇到不少友善的人跟我打招呼，但就是沒有人邀我到家裡參與新年活動。

這些感覺，好像把一切友好當作是理所當然，心中也略感不妥。所以本來也不打算公開去寫出來，更不敢因此去責怪他人，原因很簡單，就是憑甚麼去責怪別人呢？自己又有甚麼資格去責怪別人呢？但我現在只是與讀者分享一下心底裡最深處的想法，如果很老實地問我，新年那天，我有沒有期待別人邀請我到家中作客，體驗過節氣氛？那是絕對有的。後來沒有人邀請，雖然也說不上是失望，但與心中的預期還是有一丁點的落差。

記得有次跟兩名西藏好友同去拉薩一座寺廟，要先走過陡峭山路。這時忽然有一輛車經過，司機是藏人，座位是空的。司機開車駛過，藏人朋友忍不住說了句：「一般藏人司機，去寺廟時，如果看到有路人，很大機會會停下來，讓途人坐順風車的。」言下之意，似乎也因為司機沒有停下載我們，而覺得有點奇怪。如果否認有這種預期，很大機會就是沒有坦言承面對自己的感受。

記得伊朗友人 Abbas 聽罷我在新年時的經歷，大嘆可惜，他說我當時應該立即找他，他會幫我聯絡當地朋友，再作安排。但我就是有點不好意思，因為之前他已經幫我無私安排了不少事情，如果在伊朗因為雞毛蒜皮之事也打擾他們夫婦二人，感覺過意不去。

不過呢，除了新年當天的體驗，在伊朗短短的三十天裡，友善真的逆襲而至。例如在伊斯法罕，本來是毫無期望，卻忽然被一大堆人邀請我去參加新年跳火的儀式，在西拉子又被邀請去行山及燒烤，在公車上又被新相識的朋友邀去其生日派對。這些旅途上印象最深刻的邀請，原來都有一個共通點，就是全部都是無心插柳，毫無預兆，沒抱預期，卻是意料之外。

說到別人無私的款待，有時就像等待 102 號巴士一樣，你刻意走到巴士站，不停張頭探望，巴士卻總不出現。到了你不等待的時候，三輛相同車號的巴士卻連續到來。旅行途中，陌生人對自己好，從來不是天經地義，有時越是強求，反而一無所獲。

近年流行說「佛系」，雖然這個「佛」字跟佛學無甚關係，但是對於旅途中陌生人給予自己的友善恩典，確實也需要用上一點佛系心態去對待，那就是——不作為、不矯情、不強求、不責罵，緣份到了，自然就人見人愛，車見車載。

〉〉〉〉〉〉〉〉〉〉〉〉〉〉〉〉〉〉 小後記

到訪伊朗是二零一四年，事隔五年，有朋友去伊朗的時候，遇到文中提及的伊朗友人 Abbas 及 Zahra，他們還托朋友送了一份禮物給我。每次提到伊朗的時候，我總會想起這對夫婦。

伊朗新年前的星期二晚上，有個慶典叫「週三之光」。朋友說當天會放炸彈（煙火及雷王）、跳火盤，相傳是拜火教儀式。我心想：香港也跳火盤（還送榚柚葉），有甚麼特別呢？去到現場，乾柴烈火，原來是跳火牆！火舌人身高，我猶豫了，到底跳不跳呢？旁邊包著頭巾的女生，二話不說，「哇」一聲就連跳兩團火。

跳火堆時，口中唸道：「Zardi-ye man az toh, sorkhi-ye toh az man!」解我的黃色（穢氣）給你，你的紅色（能量）送我。

我也跳了過去，當自己被火光三百六十度包圍全身時，暖洋洋之際，忽然想起西藏。

巴基斯坦打槍記

近來寫遊記時，經常提到以色列及巴勒斯坦，發覺身邊總有不少朋友，把巴勒斯坦（Palestine）及巴基斯坦（Pakistan）經常混淆，今天就讓我寫一篇巴基斯坦的舊遊記吧。

我年青時，也曾放蕩不羈，去巴基斯坦和阿富汗中間的三不管地帶，打 AK-47。射槍地點是在「部落區域」（Tribal Area）內的 Darra 村。進入此區域，理論上是要申辦特殊通行證，但講明是三不管，我們便直接坐公車進入，只花了十五盧比（約合港幣兩元）。

那年是二零零二年，我們一行六人，除了我這個香港人外，還有日本人、馬來西亞華僑，也有新西蘭人。一眾人浩浩蕩蕩出發，路上當然有警察檢查站，卻完全沒攔截，公車也不停下，直接開過關。路上荒蕪，經過村子，走過墳地，一小時的車程，終於看到一個較大的城鎮，名叫

Darra（全名叫 Darra Adam Khel），有美國媒體戲稱之為「槍枝愛好者的迪士尼樂園」。

這裡基本只有一條長長街道，兩邊是密密麻麻的商店，商店牆上畫滿槍管，四處都是槍店，經常聽到打槍聲。我們最初都嚇了一跳，但當地村民見怪不怪，說只是槍工廠造好槍後試槍而已。

我們想找家工廠去租槍來射，沒想到有一名巴基斯坦的警察跑過來，問：「你知不知道沒有通行證，不可以來這裡？」

我們答：「不知道。」明顯就是在裝傻。

他反問：「你們現在想怎樣？」

我們老實答：「想去打槍。」理論上打槍是違法，但這裡是三不管地帶嘛。

警察也很爽快，立即開好價錢：「一百盧比辦通行證去參觀，六百盧比用來買子彈。」我們說只想打槍，不用「參觀」，討價還價，最後每人付了五百盧比（約六十九港元），各取得一個彈盒，有三十發子彈。

由警察引路，走過一塊爛地，到了一座山前。我們跟著警察，一班小孩又好奇地跟著我們。山上出現一頭羊，同行朋友開玩笑說，是不是可以射山羊？警察說：「不可以啊。」然後他又認真地說：「如果多付錢，就讓你們試試射羊。」我們當然不願意無端白事射羊，警察

便努力趕羊，山羊卻蠢蠢鈍鈍，趕兩步還要停一步，擾攘良久才離開。

槍是俄製的 AK-47，子彈卻是伊朗製，質量不算好，「水彈」（射不出的子彈）甚多，卻也算盡興。記得當時每打一發，「砰」的一聲，子彈殼從槍管彈出，圍觀的大人及小孩總會「嘩」一聲趕著去接，好像撿到甚麼寶物。

第一次打槍，打了很久，大家都耳鳴了，當晚回去白沙瓦。

小後記

照片裡我的右肩上有個小布娃娃，因為曾幾何時，我在旅途上會帶著他去拍照。我當時因為打算去阿富汗，就叫他做「阿富」，是一隻狗公仔。我當時每天帶著他，覺得如果旅途中沒有了他，自己心裡肯定不好受。不過後來他真的消失了，我現在卻連他消失的地點及原因也說不出來。人的心態，總是有些過程和階段。

在巴基斯坦「部落區域」（Tribal Area）的 Darra 村開 AK-47，
站在我後方的巴基斯坦人推著我的肩膊，因為擔心後座力太大，
我會失平衡。攝影日期為二零零二年十一月五日。

全民監察

泰國的朋友回到村裡的寺廟出家三星期，我被邀在寺廟裡小住，順便也可以深入觀察一下泰國的宗教風俗。早上時份，僧人要到村民家中化緣，我們五時起床，去看看當中情景，只見僧人不是隨便在街上化緣，而是明確知道施主的位置，直接到其家門接受供養。

原來村民會事先跟寺廟說明布施的安排，每天清晨時份，寺廟會派數名僧人前往該戶，做些簡單的化緣儀式，村民再把食物送到寺院。有時除了簡單的飯菜外，還會有火鍋和燒烤（泰文裡稱之為 Sukiyaki）。儀式當中最重要的，就是受供養的僧人，會唸經為施主祝福。

不過我剛出家的朋友，卻只是默默站在一旁，嘴巴動也不動，沒有唸經。

他後來說：「我出家之前太多事情，沒有時間背熟經文，如果唸錯了，村民會知道的。」泰

國大多男性，都有出家經驗，對整個布施過程甚為嫻熟，對經文也是瞭如指掌。村民跪在僧人面前，虔誠布施，聽到僧人用巴利文唸錯經文，往往會不留情面地直接說出，弄得僧人頗為尷尬。出家人為了避免出醜，也會特別小心注意當中的過程，如果沒有背熟經文，寧願安靜，也不敢胡說了事。正是因為全民對宗教儀式有較為深入的了解，而僧人也不願在熟知規矩的信徒面前出醜，也會約束自身的行為。這種全民監察的互動，反而加強了宗教本身的能量。

類似情況，除了宗教，放到日常其他貼身之事，也是相同道理。如果大眾明白數學事實與一般直覺間中會有抵觸，便不會因為似是而非的命理推測而不慎錯判事實。又例如憲政文件的作用，本來是用來限制政府的架構，以及保障公民的權利，如果民間對憲政文件作用有較深入的了解，就不會有政府中人可以一邊違憲，一邊指一個平民百姓「違憲」。還有如果社會明白規程比便宜行事對社會長遠發展有更大的利益，就不會容許議會不按既定程序辦事，改而隨便通過議案。

我們無法避免坊間一大堆以假亂真、張冠李戴的神棍或政棍，所以更要裝備自己，讓那些在生活或政治上招搖撞騙之徒，每次發表歪論時，都要在全民面前出醜，羞愧得無地自容。

泰國朋友出家的時候，晨早去持鉢化緣，照片攝於二零零四年十二月一日。

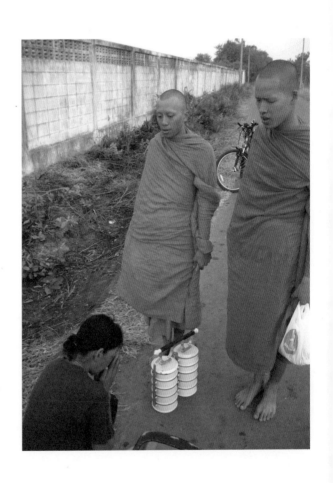

有一種評語，總讓我摸不著頭腦，也覺反感，就是有人會說：「談旅遊便算，不要談政治。」這種人到底是生活在甚麼樣的世界呢？好像說得自己可以遠離政治的現實而生活下去。

但是，你去旅行的目的地是政治，你在家中喝的水也是政治，住屋條件是政治，吃的豬肉或蔬菜也是政治。叫人不要討論政治，就是叫人不要生活了。還有，當別人故作中立地叫你不要談政治，說穿了，只是他不認同你的觀點，但又無力討論而已。

越南滴漏咖啡

越南人喝咖啡的習慣，是百多年前法國人帶來。正如日本京都保存的唐朝建築比中國多，越南人也維持了法國人喝咖啡的古老方法。只用一個滴漏器（Phin），不經機器或複雜工具，讓咖啡一滴一滴地漏進杯子裡。一位法國朋友說：「在法國，我只看過祖母用這種滴漏壺來喝咖啡。」

說起來，我是多年前來到越南後，才養成喝咖啡的習慣。記得當年美萩的倫哥未經我同意，幫我叫了越式滴漏咖啡，我一試就極為喜歡，後來在西藏經營咖啡館，也有賣越南咖啡，算是其中一樣招牌飲品。之前有位《孤獨星球》的作者更說，在拉薩風轉咖啡館喝到的越南咖啡，是在越南以外喝過最好味的。當然，我盡量保持理性，所以也明白對方這樣說，可能

220

只是因為他在外國很少喝越式咖啡，但也不排除跟我們的越啡真的做得不錯。

不過，在西藏賣越南咖啡，價錢當然不可能跟原產地相同。以前就曾經有客人在西藏煞有介事地跟我說：「我知道這杯越南咖啡，在越南賣多少錢。」可能他嫌我賣得比原產地貴吧，我當時也只好微笑回答：「對啊，你現在去越南喝，確實會便宜些。」

在二零一八年的農曆新年期間，我與家人同遊越南，到了南圻的湄公河畔美萩小城鎮。小城開了數家裝潢甚具風格的咖啡館，試了兩間，都有點「中伏」的感覺。不是咖啡太少，就是煉奶過多，而且等待極久，等到以為被店家遺忘了，職員才悠閒自得地端上咖啡，氣氛充滿越國風情。

越南最好的咖啡產於中圻的邦美蜀一帶，法國人當年把咖啡樹移植至此，引入了大批京族人（越南的主體民族）耕作，京人與當地原居民至今仍間中有衝突。越南有幾家咖啡大公司，其中以中原（Trung Nguyên）最有名氣，無論大城小鎮，也可看到掛有其招牌的咖啡廳。

越南人喝咖啡的方法很粗獷，只求深度烘焙，咖啡不講求即磨，甚至提前數月或一年磨好也沒所謂。磨粉時間過久，廉價的阿拉比卡豆及羅拔斯塔豆散發著奇怪的纖維草青味，配起煉奶沖泡而喝，卻有著神奇的拖肥糖（太妃糖）的口感和味道。

那麼如何判斷一杯越南咖啡是否沖得好喝呢？竅門其實很簡單，只是很多外地人不知道。秘訣就是一個字——「濃」。在越南的咖啡，首要條件確實是以濃為先。喝到手震震，喝得小便時有一股咖啡味為佳。很多香港或外地的店家，做不出正宗的越式咖啡，其實只因太小器，放不夠咖啡粉，而且滴漏時像開水喉水一樣，味道當然過淡。

要沖出真正的越式咖啡味，不妨試放起碼三十克粉，滴漏壺有分壓板式和螺絲式，以壓板為佳。螺絲版通常只是賣給遊客，包裝較好，但當地咖啡館都只會用壓板式。滴漏咖啡時，用上至少五分鐘，味道自然出來。

越南咖啡跟朱古力奶一樣，如果太多牛奶味，咖啡味就無埞企。最好喝的越式滴漏咖啡，其實就在路邊小攤，咖啡味回來，牛奶味又好爭氣。樣子衰衰，但真材實料，永遠不會讓人失望。咖啡如是，人又何嘗不是呢？

越南路邊攤的冰奶滴漏咖啡，超濃味，攝於美萩市，日期為二零一八年二月十九日。

小後記

聽《Lonely Planet》的作者及編輯鄒頌華說，原來香港有茶餐廳水吧師傅會去越南取咖啡經，並把滴漏壺稱之為「銅壺滴漏」。不過呢，其實越南的滴漏壺，通常都是不銹鋼製造。

至於為何滴漏壺以壓板為佳，螺絲的那種反而不好用，是因為咖啡粉泡水後會發脹，用壓板較易控制壓力，達至最佳的滴漏時間。如果用的是螺絲板，壓力容易過大或過小，頗難掌握，而且咖啡粉發脹後，有時甚至要用真正的螺絲批才能把壓蓋取下，極之麻煩。

愛之紋身

有次去歐洲旅行，一名西人（指歐美人士）忽然走來問我是否認得漢字，我說會，她就指著身上的紋身問我：「你知道這個字是甚麼意思嗎？」我一看，有半點猶豫，然後說是個「愛」字，她聽罷舒了一口氣，說：「我之前還一直擔心，會否紋錯了，原來真的是個愛字，我這就放心了！」我回答時有一丁點的猶豫，是因為這個中文字實際上是左右反轉了，但我見她剛剛才放下心頭大石，又不好意思把真相告訴她，心想她以後應該會發現吧。

這幾年在西藏，外地遊客也流行把藏文字紋在身上。有些本地的紋身店更會以「免費藏文翻譯」作為賣點，為了讓遊客有充足信心，部份店家更會強調自己是找「某新聞社的藏文記者」做翻譯。記得有次一名東南亞的朋友來西藏旅遊，去紋身店要人翻譯「我在世界高峰」

之類的話，說要紋身。

我把藏文發給藏文老師，他公認為藏文專家，在寺院裡教授經典。老師一看，卻問：「這句話想表達甚麼意思啊？」我說了，老師就忍不住笑出來，即時指證了幾個文法上的錯誤及拼法的問題，然後問我為甚麼想要翻譯這句話，我說有一名遊客想以此作為紋身。老師聽罷，大吃一驚，問：「她真的不會後悔嗎？」我把這句原話告訴遊客，她聽罷也就取消了紋身的計劃。

人類似乎對自己看不明白的文字，都有種超越文字本身的好奇或甚至崇敬。在巴基斯坦的馬路上，其中一個最有趣的景象，就是滿街都貼了詭異中文的貼紙，例如在車窗玻璃上寫著「丰丰十廿」。有當地人問我是甚麼意思，我說沒有意思，他便說這應該是日文。我說就算是日文，也沒有甚麼意思，對方倒覺得是我的問題。

類似情況，就像一些機構政治、學術或宗教機構，刻意用上拉丁語作為訓語。又或是在越南的僧人，至今還會用著對他們來說是有閱讀困難的漢字來唸佛經（標有越語拼音）。我本來以為文字的作用是要傳遞訊息，但有時文字的作用，其實只是當作圖示或面紗，總之越難理解，更添神秘，更顯神聖。

說起來，人又何嘗不是如此。有些人物，在不認識之前，有一種距離感覺，本來還是讓

人生畏，有份超然的崇仰，但見過一兩次面，談過一兩次話，原先的仰慕，卻又一下子蕩然無存。

說回文首提到那個反轉了的「愛」字紋身，其實如果那個女孩要自圓其說，也可以說是錯有錯著。因為「愛」本來就像鏡中影像，看得見卻又往往摸不到，鏡中花，水中月，更有一份東方哲理的賣弄意味。

〉〉〉〉〉〉〉〉〉〉〉〉〉〉〉〉〉〉〉 小後記

對香港人來說，其中一個最搞笑的紋身例子，很大機會就是有洋人在手臂上紋上「劉慧卿」的名字，可能對方的重要女人名叫 Emily，跟香港立法會議員劉慧卿使用同一洋名。當年如果用谷歌翻譯輸入「Emily」，就會出現劉議員的名字。不過谷歌翻譯與時並進，在二零一九年初測試時，其翻譯已經變成「艾米莉」。

二零零四年時在越南中部的歸仁遇到一名法國人，名叫 Arno，後來他去了澳洲旅行。Arno 有天用電子郵件問我「Determined」的漢字是甚麼，我問他是否想紋身，是的話就寫隻「豬」給他。Arno 後來離開了悉尼，又返回胡志明市。我們再見面時，見他手臂上真的有個「決心」紋身。

不平常文化研究

一聲唔該

十多年前我在中國西南部的雲南省麗江古城裡，住了數月，每次經過古城中心的四方街，總見不少遊客在拍照。如果看到別人在拍照，你會如何反應呢？我當時就做了一般生活在文明社會的人會做的事情，就是停頓下來，等候對方拍攝完成後才過，但我那位在麗江生活多年的朋友，卻完全不一樣，她直行直過，完全當那些人不存在。

她看到我略帶驚訝的表情，笑著說了一句：「你在這裡多生活一段時間，就不會再停下來讓人先拍照了。」然後呢，過了一段時間，我果然就不再停下來讓人。就算看到別人拍照，也不再理會自己會否擋著對方視角，直行直過算了。不讓人先拍照才過的原因，倒不是因為遊人過多，而是每次讓人之後，幾乎沒有人會跟我說一聲謝。

大街上只有一條適合人行的小通道，遊客站在那邊拍照，我爲免妨礙他們，稍作停頓，對方拍照完成，卻自顧自地看著照片，完全忽略別人的存在，對他人停下來的時間毫不在乎。「在乎」的意思，不是要給小費或金錢，而是點個頭，說聲謝謝便可，但很多人卻連這樣基本的禮數也欠奉。

就像是你離開大廈，推開玻璃大門，看到身後有人，你好心爲對方壓著門。你要求對方給你金錢回報嗎？不是啊。你要求對方覺得你是恩主嗎？也不是啊。但對方怎麼也得說一聲「謝謝」或「唔該」，就是這麼簡單。如果對方把門當成是自動門一樣，你不一定會生氣，但心裡也會有點不高興吧。

這個情況，或多或少也像是博奕論中的「囚徒困境」，你身邊的人願意跟你合作（這個情況指的是

道謝），你也願意繼續與他們合作（指的是推門或容讓對方先拍照）。但如果對方重複背叛你

（指的是不道謝），你也寧願不再為其他人推門或讓路了。

如果只有一兩個人不說謝，我可能還是願意為其他人停下來，但現實是幾乎每個人也不

跟你說一聲謝，好像對你因為他們拍照而阻礙的時間毫無感覺。既然是這樣，我也不管了，

看到別人拍照，縱然擋著對方鏡頭，也是臉不紅耳不熱地直行直過。

記得差不多二十年前，第一次看到我那位麗江的朋友走過布達拉宮廣場，我是那麼驚

訝。但現在跟一些朋友走過布達拉宮廣場，看到一些遊人拍照，朋友停下來，倒是我直行直

過，然後跟他們說：「你在這裡生活久了，就不會再因為擔心擋著別人拍照，而停下來了。」

類似情況，在一些國家特別普遍，不懂道謝的比率，多到讓人生厭，多到讓人不想讓路了。

∨∨∨∨∨∨∨∨∨∨∨∨∨∨∨∨∨∨∨∨∨ 小後記

在西藏（或不同景點）還有間中會遇到一種同樣令人生厭的拍照行為，就是有人把三腳

架放到前方，就覺得自己佔了地盤一樣，不容別人靠近。如果你到過布達拉宮廣場，也會知

道，那邊較合適拍攝的地方，其實就只有數米的橫度，若是有一幫人一直站著，並要求方圓

數米都生人勿近，難道別人都要等他們走了以後才能拍攝？

有一晚我與西藏的好朋友路過布達拉宮廣場，看到倒影實在太美，上前拍攝，還不算是擋在那幫三腳架主人的前方，只是在旁邊站著拍照，居然就不小心得罪了數名自以爲佔了地盤的攝影大師。他們叫嚷道：「欸，不要過來啊！」、「不要擋著啊！」、「走開啊！」

我自己也很喜歡攝影，但對於那些拿個相機就當自己是大爺的人特別反感。這些人不知哪裡來的自信，拿著相機，就覺得全世界都有義務及責任去配合他們。他們覺得拍攝的時間只應神聖獨享，簡單來說，就是他們拍的時候，你最好給他們遠遠走開。我當時直接反問他們：「這個地方是你的嗎？你們一直佔著地方，別人都去哪裡拍照？」他們倒沒有料到我會質問他們，一下子都答不上話，只是重複說：「我們在拍照！！！」後來我的西藏好友走來，那幾名攝影大師就開始罵：「這人怎麼這樣？」他們口中的所謂「這樣」，就是我們沒有給予他們足夠的廣角去拍攝吧。

我和西藏好友見得太多這類不講道理的遊客，不管他們，拍了幾張照片便步行離開。我們走出廣場後，西藏朋友忍不住嘆了一句：「我們西藏人在西藏，阿里又去不了，墨脫又去不了，現在怎麼連布達拉宮面前都去不了了啊？」

語言霸權

我在西藏的咖啡館裡，見過以下情況。一些西藏客人用藏語聊天，他們身邊不懂藏語的朋友語帶不滿，叫大家轉用普通話，因為這裡是中國。又見過有些香港遊客用粵語聊天，也引起不懂粵語的客人不滿，問香港人說甚麼「鳥語」。更好笑是有次看到兩名泰國人用泰語聊天，我懂泰語，參與其中，居然也引起旁邊不懂泰語的遊客不滿，他質問：「你們不是學中文嗎？為甚麼不用中文聊天？」我們根本就只是自己在聊天，話題也與他無關，完全不明白為何要求兩個外國人去遷就他。

我最初遇到這種語言霸權的情況，總覺質問別人為何不用普通話的人，無知又可笑。但我逐漸發現，這些質問者，都有明顯的共同特質，提到的情況絕非單一事件，而是普遍現象，

就是除了中文（這裡泛指所有類型的中文，包括普通話或粵語），基本上完全不懂任何語言，

也就是說，他們沒有體會過懂得兩種或以上語言的感覺。

這些人通常對語言發展及應用沒有深刻瞭解，反而很機械式地誤以為語言的唯一目的，

就是字面上的純粹溝通，而忽略了不同語言的語感和節奏、特殊用詞、情緒感覺。他們不明

白為何明明大家都有共同語，卻偏要用上他聽不懂的語言。他們看得太多宣傳標語，產生幻

覺，誤以為自己能懂的語言，才是文明的標準。

他們一聽別人說出自己聽不懂的語言，立即像是被寵壞的小孩那樣撒嬌，趕忙制止別人

說話，又或者質疑地問：「難道你們都不會說普通話嗎？」你若然用其他語言說了個笑話，

哄堂大笑之際，總會無心插柳地使他們坐立不安。

只懂單一語言的人，往往以為各種語言所表達的含意理應百分百相對呼應，如果你不能

用他的語言來表達出某個特定意思，他還以為你沒有掌握好他心目中唯一文明的語言，卻沒

意識到其實是他語言本身的局限。跟西藏朋友聊天，提到藏語中譯時，連一些漢語比漢人流

利的藏人朋友，往往會說：「真不知道這個藏文詞用漢語怎麼表達！」例如問一下西藏朋友

「le」字的意思，表面是「緣」，實際含意隨時就能寫上大篇文章。你在店裡問人廁所的位置，

對方若然回答：「Pa-ge du.」及「Pa-ge yo-rey.」雖然中文都譯作「在那邊」，但含意已經不同（注一）。

所謂迷失於詮譯（Lost in Translation），記得學普通話時，我曾經問老師，「瀨尿」的普通話如何說，老師答「尿褲子」、「尿床」或「拉了」，這跟「瀨」的意思還是有分別。

後來我才明白，原來普通話沒有一個單音字可以完全表達出「瀨」的含意。

「騎呢」是否單單譯作奇怪？「玩嘢」是否只是惡搞？懂得粵語，才知道世界上有人細緻分開「多謝」及「唔該」。記得有次受朋友所托，要把小禮物轉交給另一友人。友人收到物件，跟我說「多謝」，我連忙糾正，說這是朋友托我轉交，不是我送。不懂粵語，又怎能知道我當時為何要澄清（注二）？又試過有次一位不懂粵語的朋友，整個對話交流都是用普通話，但他每次表達「好」的時候，卻是完全用上「係啊係啊係啊係啊」，聽得我一頭霧水，不知他是需要不需要，答應不答應，明白不明白。我之後要跟他釐清「係啊」、「係啫」、「係呀」、「係喋」、「係吖」、「係啦」、「係喇」、「係喎」，又或者複合的「咁又真係喋喎」，「幻覺嚟喋啫」等詞的細微分別。「好啦」，「好喇」、「好喎」、「好啊」、「好啫」、「好吖」、「好喎」，不懂粵語的人，又如何知道一個小小的尾詞或變調，可以比普通話有更複雜多姿的表達及暗

示（注三）？這種語感，不是不會翻譯，而是根本不可能翻譯（注四）。

寫這篇文章，倒也不是要批評那些打斷別人話柄，要求他人更改語言遷就自己的人。只是想指出，有時別人對你的母語指手劃腳、說三道四，不一定基於無禮，也非霸權主義，而是真心愚昧，徹底無知，坐井觀天而已。

無禮，有時不易包容；

霸權，或者很難改變；

但愚昧，大體上還是有救的。

我本來想舉數個例子，說明懂得粵語發音，會去學習外語也有幫助。在拉薩北部有個湖，叫「納木措」，藏語的發音是「Nam-tso」，這個 Nam 的音節對任何懂粵語的人來說都沒有難度吧，我還記得聽過一些只懂北方語的朋友嘗試發出這個音節，才發現他們當中不少人，居然是無法發出收尾音為「m」的「Nam」，只能發出「納木」或「Na-mu」。有次我在埃塞俄比亞聽到

後記實在太長，比內文更長，所以我就只寫一個好處。但是編輯阿雞說，

名中國商人跟其保姆說指，不停說「山姆」，聽了幾次，我才知道他說的是「Come」。我不是取笑北方人，因爲有些北方的兒化韻，對以粵語爲母語的人來說也是發不準確，我只是想說，你多掌握幾個語言，對學習其他語言，尤其發音方面，更爲有效。

學習語言，並不是相互排斥的過程，從來沒有人認爲你學了粵語，就再也學不了普通話；你學了中文，也不代表就會失去了學習英語的能力。像法國人覺得英語有用，要去學習英語，當然沒有問題，但又有哪個法國人會說，因爲要去學英文，所以放棄法語？我認同普通話作爲溝通工具，確實有用，我也是在廿一歲時才主動去學習普通話，並非因爲強制教育的政策才學會。學習普通話，純粹覺得方便，但如果有人說我認同學習普通話，就等同默認放棄自己的母語，那是天方夜譚。中共的術語裏，總是喜歡把政治的關係比作甚麼爹親娘親，喜感極強。那按著同一套路，我也說一句話，就算你去到外頭找到一個主子，也不代表回家就要背負爹娘，摒棄自身的母語。

香港不少高官把子女都送到英語主流的國家留學，估計也不會以爲小孩學了英語就等同放棄中文吧？正如學習普通話，也不代表要放棄粵語一樣。本來以香港的情況，掌握所謂的「兩文三語」（其實是三文三語），是最合適的場地，也是九七前後多年以來形成而又行之

有效的局面。硬要因爲學習普通話而放棄粵語，是硬把自身的優勝之處去勢，揮刀自宮，毫無必要。

注一　藏語裡不會單一表示「有」或「存在」的意思，而是要加上一個獲取該資料渠道的方式，在語言學上，這種獨特的文化叫「證據系統」（Evidential System）。文中提到的例子，例如有人問廁所在哪裡，你答「Pa-ge du」的意思，就是你本身不知道廁所的位置，但你剛剛看到或被告知廁所位置，你是憑自己剛獲取的證據從而得知廁所的位置。如果你答「Pa-ge yo-rey」，那麼你是一早知道廁所的位置，而不需要再由別人提醒或提供證據，最大的可能是你本身就是店主或常客。我身爲店主，如果說 Pa-ge du，感覺很奇怪。

注二　「多謝」及「唔該」的分別，大概就是「多謝」別人送的禮物，以及「唔該」別人的服務。所以如果別人送禮物給你，應說「多謝」。別人幫朋友轉交一份禮物給你，就要說「唔該」。遇到一些較大的恩情，雖然沒有禮物，但也會用多謝，例如：「今次眞係好多謝你介紹王老師畀我認識！」在普通話裡，雖然也有「勞煩了」、「麻煩您了」等說法，但使用上跟「唔該」還是有分別。就以原文中提到的例子，如果朋友托另一位朋友把紅包交給我，我回答「有勞了」略覺言重，「勞煩了」則特別見外。若遇到這種情況，在普通話的語境裡，最有可能出現的回應，其實就只是「謝了」、「謝謝」。當然更可能的情況，是完全不道謝，不是因爲不禮貌，而是道謝反而顯得不是相熟的朋友。

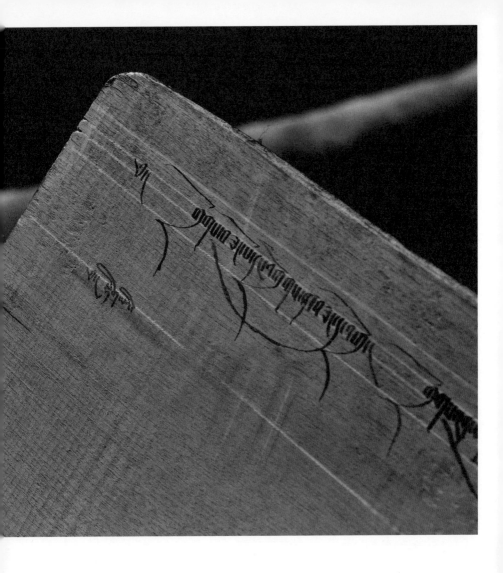

這種木板在藏語的發音,叫「牆星」,學生以竹筆在木板上刻劃,練
習藏文書法。這種練字方式已經越來越少見,照片是在二零一零年,
於日喀則的扎什倫布寺拍攝。

有只懂普通話的朋友曾經跟我說，普通話也有語氣助詞，但相比起來，粵語的字尾含意豐富得多。例如別人叫你食薯條，你說「好喇」，感覺像是在沒有選擇的情況下才將就去吃。你答「好喇」，似乎別人不停催促你去吃，你實在沒法拒絕只好去吃。你答「好喎」，似乎你沒期望別人邀請你，有點意料之外。你答「好呀」，是何樂而不為。你答「好啊」，是何樂而不為再添一點輕挑鬼馬的語氣。你答「好啫」，是何樂而不為。你答「好喇」，是略帶期待，終受邀請。如果用上複合的詞尾，表達力就更加豐盛。我不是想指粵語表達上較普通話優越，雖然這是事實（非重點），

注三

但確實有不少表達方式及能力，只能在粵語中找到，而普通話裡是完全無此概念。

注四

經常遇到一些不懂粵語的人，因為自身對語言掌握力不足，而誤以為粵人說話時，都會加上「啊」「哦」之類尾音。有時聽到別人在我這個母語為粵語的人面前，自以為幽默地模仿著「啊啊，哦哦哦」之類的語氣說話，卻模仿得不倫不類，四不像。得罪說句，其實我不明白笑點在哪裡。

毀於猜忌

在二零一四年，我去了伊朗旅行一個月，到了卡尚，遇到幾名中國旅客。當時大家言談頗歡，相約同吃晚飯。離開大門，其中一名遊客說：「我昨天走了左邊的路，那邊的餐廳不怎麼樣，不如我們走右邊看看。」眾人聽罷，也點頭同意。

沒料到卡尚的商業範圍，分野頗為明顯，例如餐廳都集中一起，另一邊走了差不多兩公里，居然都沒有任何餐廳，這種營業區的分佈，當然就跟東亞或東南亞那種三步一小食店的社會有極大分別。我們越走越遠，走了約半小時，大家都有點累。一名好奇的十九歲伊朗中學生走過來，想幫我們找路，但我們不懂波斯語，他也不懂英語，大家沒有辦法溝通，只好指著波斯語的旅遊語言書，說想去餐廳。他終於明白，示意我們跟著他。

走了十多分鐘，中國旅客說：「我們越走越遠，不知道他們要帶我們去甚麼地方，感覺很不安全！」我心想小孩一名，看起來也沒惡意，而且伊朗人民真的很友善，便建議大家跟他多走一會。旅客一聽，又走數分鐘，然後說：「我們都有點累，不走了。」中學生見旅客要離開，口中不停地說 Nazdik（很近），但旅客說句道別，轉身便走。

中學生見一幫外國人離開，似乎擔心自己做了冒犯之舉，一時都急得想哭出來。這種情況我也比較難用三言兩語去解釋清楚，尤其是我們之間根本沒有共同語言。中學生看起來為人挺真誠，我不想他因為幫我們找路，卻換來不開心，便繼續跟他走。只是多走一分鐘，前方就有一家羊頭羊蹄餐廳。羊肉頗韌，倒是湯味一流，每碗只用四萬伊幣（十港元）。我想邀請學生一起吃飯，但他略顯尷尬，搖著頭跟我道別。

回到旅館，見到剛才那幾名遊客，他們走了一個多小時，還是找不到其他飯館，最終返回旅館吃飯。眾人一見我，立即問：「剛才沒甚麼事吧？」我說沒事。

旅客問：「你後來走了多久才找到餐廳？」我答：「一分鐘。」

他們就開始議論說：「我們剛才很擔心你。」「我還在想他會對你做甚麼。」有人半開玩笑地說：「我覺得他好像喜歡你。」其中一人還勸我：「不要隨便相信別人。」

我自己也不是能夠隨意相信別人的人，但對陌生人也不會有過度的戒心，可能會因此而吃一兩次虧，但以這種心態待人，得到的正面體驗還是更多。要強調當時的環境，我是覺得安全，而且伊朗人真的很友善，他也不似有任何惡意，我聽遊客叫我不要隨便相信別人，便答道：「在伊朗我對人還是比較信任的。」

旅客姑娘聽罷，想了一會，忽然嘆道：「可能我們在（中國）國內習慣了，不會隨便相信別人。」

我想起香港記者（現任中大新傳學院講師）譚蕙芸在二零一五年跟隨龐一鳴與一班年青人去歐洲賣藝，設計了一個「換銀幣遊戲」，他們帶了一批外地少見的波浪型貳圓香港硬幣到當地，並嘗試以兩元港幣換成兩元歐羅，多出來的錢是用來資助大夥兒賣藝遊的旅費。不少陌生人明知蝕底，仍然願意兌換，因為他們相信這幫年輕人，也想支持他們賣藝的夢想。

但後來卻遇到一批中國遊客，冷言冷語地說：「這種事在大陸我看得多了，你休想可以欺騙我。」當時被他們奚落的賣藝少女，感到特別難過，事後她形容：「這是中國人的一種悲哀，在內地被騙得多，出國到了歐洲，仍然沒法投入當地文化，把對世界的不信任帶在身邊。」

之前提過博奕論裡的「囚徒困局」，在一個失去信任的環境，對自身最有利的做法，就

是不要信任對方，不要跟對方合作，也不要介意背叛對方。只是，我們真的希望自己活在這種環境和歲月嗎？

最近讀到尊者達賴喇嘛二哥嘉樂頓珠所寫的《噶倫堡的製麵師》，裡面談到第十一世班禪喇嘛爭議之事，嘉樂頓珠寫道：「中國人總是懷疑別人在背後策劃陰謀對付自己……最終，中國人對世界的看法可能會摧毀他們。」然後還提到一句西藏諺語：「加妥巴崩。」意思就是：「漢人毀於猜忌。」

中國最大的人性悲劇，不是再也沒有可信任的人，而是大家已經無法真心真意去相信他人了。

那名十九歲的伊朗學生，帶我去的那家羊頭羊蹄小店，菜式的波斯文名字叫 Kalleh Pacheh，羶味不是一般的，但湯味很正。我覺得自己對羶味的接受能力頗高，但介紹其他旅客吃這道菜式時，還是會有一丁點的保留。

談論到特定的國家，尤其這個國家又是中國時，總是兩面不討好。你指出某種負面印象時，往往就被指責為以偏概全。你嘗試多方面去理解，又被當成是媚共一樣，讓人丈八金剛摸不著頭腦。其實說穿了，往往就是對方不認同你的立場，再扣上不同的帽子，想起也累人。

另外，香港的貳圓硬幣，波浪形狀頗為獨特，有時出門在外，總會帶上一堆，當是送給異國他方新認識朋友的小禮物。

常被歧視

在西藏經常聽到有些遊客跟我說，某家餐廳對外國人的態度特別好，某家旅館又只對外國人微笑。對方還七情上面地說：「我以後不會再去那家店，真受不了他們的臉色！」我聽到這類投訴，總是盡量以平常心面對，不是意圖去否認歧視的存在，只是差別待遇還有更多原因，歧視卻只是最簡單的解釋。

我在拉薩經營咖啡館，多年前就有一名遊客在網上說我歧視，他在自己的博客上這樣寫：「我明白自己沒有西藏或外國人有趣，但我不想被人歧視，更不想在中國人的地方被中國人歧視！」我翻查那人的照片，清楚記得他來過兩次咖啡館，連他點了甚麼也能說出。

兩次都是我去招待他，我自問對他的態度及語氣都很友善，否則他不會數天之內來兩次，

怎麼轉個頭就在網上說我壞話呢？

原來他進來的時候，我剛好用英語跟兩位西藏及澳洲的朋友聊天，大家有說有笑。至於那名指責我「歧視」他的遊客，是因為我當時替他點單之後，沒有拋下我的朋友，好好坐下來跟他一個人談天，所以他覺得被我歧視。有些人活起來就像個巨嬰，無時無刻都以為全世界都是以他為中心一樣，必須跟隨他的意志而行，稍微缺乏母親的關愛就惶恐不安，像個身體長大了但頭腦仍停留在嬰孩階段的巨大嬰兒（注一）。我留言給他，說自己清楚記得他當時點了甚麼喝，我們之間又說了些甚麼。然後我寫道：「如果你去到所有的咖啡館，都要求老闆拋下所有的朋友和事情，只為你一人服務，那麼你去到全世界，也肯定要被人歧視了。」對方後來刪了該篇博客，並真誠向我道歉。

至於之前我朋友說歧視他的餐廳，我以前也經常前往，倒不覺得有任何歧視，旁邊另一名中國的朋友談起同一店舖，也說不覺得有差別待遇。如果你去到時總覺別人歧視你，其中一個可能當然是別人真的崇洋媚外，但會不會也有其他可能，例如你樣子長得較兇，缺乏笑容，呼叫服務員時嗓子太高，語調太急，嚇得侍應小妹都怕了呢？

以上提到的旅客，均是來自中國，我們很容易就會把這種現象，說成是對方的「玻璃心」

或「瓷器心」，但其實類似情況，在香港人身上也有發生。就像今年大年初一，我與家人坐飛機去越南胡志明市時，一名操著流利粵語的男人，在香港的登機閘位拿著一個行李拖喼，加上兩個鉅記手信袋。閘口的地勤人員說他行李太多，中年男子明明是自己不對，卻對地勤極為不滿，還想辯駁，女地勤職員便說：「如果你再係咁講，我真係會要求你將啲行李擺返上去寄艙，先可以上飛機。」

中佬當時不作聲，但上了接駁巴士後，就自言自語地說：「佢剩係識得話我，又唔見你鬧鬼佬！」他的意思好像是，香港的地勤人員敢罵他，只是歧視他，又或者是崇洋媚外。我當時環顧全車，所有人包括外國人，都只是拿著一件手提行李或是完全沒有行李。地勤人員批評他，純粹是因為他真的太多手提行李，跟民族身份又有何關係呢？

我不是要否認種族歧視的存在，但我對於那些事無大小都說自己被歧視的人，總是抱持警惕和戒備的心態。一宗事件，本來可以有千百樣的解讀，卻簡化為「歧視」二字，不單無助理解世界，也對自身毫無益處。

∨∨∨∨∨∨∨∨∨∨∨∨∨∨∨∨∨∨∨∨∨∨ 小後記

以前聽過一種說法，有餐廳對西方人的食客較爲熱情，對東方臉孔就相對較爲冷漠

（或「正常」），當然惹人不高興。但深層的原因，可能是因爲不少西方人（尤其美國人）會點酒水，

也給小費，但東方人去到應付小費的國家，也會「忘記」把小費計算在內。有人可能覺得，

付小費不是天經地義的事，但換了你是侍應生，難道又眞的一點感覺也沒有？

注一　有關「巨嬰」這個比喻，來自武志紅的《巨嬰國》一書，書中指出不少中國人，都是全能自

戀，以爲世界都必須依著自己的意志去轉動，卻又意志薄弱，底氣不足，像是被父母的關注

寵壞了一樣。這本書的內容主題寫得有點散亂，觀點也不算太新鮮，卻居然成了禁書，似乎

正好驗證了書中的比喻，即中國就是一個巨嬰國。

一名安多的小孩，哭起來很可愛。地點是拉薩河邊，那時剛好是沐浴節。現在的拉薩河，已經面目全非了。

小費之談（一）

給不給小費，是個問題。而給多少小費，更是另一個問題。記得還是大學生時，走到西安旅遊，臨離開旅館前，想拜託前台職員幫忙寄明信片，她答應了，我們便放下了貼好郵票的明信片，她點頭說好。然後，我們做了一個舉動，直接把她震驚了，就是給她小費。她一看到小費，表情誇張震驚到一個點，先問我們是甚麼意思，我們說是小費，她就猛力搖頭說不，弄得我們都覺得冒犯了她，估計她之後還要把事情說給她信任的人知道，我們那時候才發覺，原來有些三文化圈裡，給小費是一件奇怪的事情。

香港的情況就非常複雜，到底應不應該給小費，在甚麼餐廳要給小費，我到現在還是覺得甚為混淆，自己也摸不清狀態。好像去到酒樓或有收加一的餐廳，小費不就是加一的那

百分之十嗎？但用現金找贖後，又習慣要把零頭放下。但還得看餐廳的種類，如果只是麵館之類，又好像沒有給小費的道理，雖然我也真的看過有服務及格局都是不應收小費的雲吞麵館居然會收加一，並期望客人不要零錢。

記得很多年前，在銅鑼灣有一家越南餐館，服務員全程黑面，黑面到你都覺得有點反常的那種。我其實挺懷念他們的牛肉河及炸扎肉，但服務及環境，確實極為一般。這家餐廳的老闆有個奇怪的習性，付款的過程都是在收銀機前進行，但老闆總會把零錢打得極散，好像暗示客人要給小費。有次我跟舅父同去，在收銀機前付費過後，舅父看到老闆將零錢打得極散，也不理會，照樣把餘額一掃而光。老闆看到後立即說了一句：「哇，大佬，唔係咁肉酸呀？」舅父忍不住笑了，說：「哇，大佬，你呢度咁咋喎！」說實在的，以香港當年的小費文化，地踎或大排檔或多菇亭之類的地方，有時也會給小費，但這家越南菜館，真的不太有資格收小費。

然後到了信用卡消費的社會，聽一些在餐廳工作的朋友說，其實老闆根本不會把信用卡（或甚至現金收取）的小費分給職員，所以簽帳過後，客人給不給小費，實在與他們無干，反正他們也不靠這些小費過生活。

不過說到小費，還是要看不同國家的風氣。聽過有一名香港非親戚的阿姨跟我說，有次他們去到加拿大的餐廳吃飯，飯後侍應生很兇，追出了門口罵他們，原來就是因為他們沒有付小費。阿姨到現在說起這件事，還是會說：「佢哋好惡啊，我都有消費啦，佢哋都有人工啦，點解重要我畀小費呢？」阿姨可能不知道的是，別人的主要收入來源，根本就不是薪水，而是小費。如果你不給小費，別人對你的服務，基本上就是做義工，有時因為稅務的原因，甚至要倒貼。這種系統，美加朋友都可能覺得混亂。例如我在多倫多喝咖啡，店裡標價是超低的一元加幣（約是六港元），那要付多少小費呢？是兩成？三成？不是，當時同行的加拿大朋友就說，這種情況，要給一倍甚至兩倍的小費。按他的說法，因為咖啡的定價遠偏離市價，所以會多給小費去彌補當中的差額。我寧願他們可以乾脆把訂價包含小費列出，乾手淨腳，也不用擔心不慎冒犯了對方。

至於有關北美的小費系統，在網上引起大量討論。從其起源啊，奴隸制的延伸啊，要維持還是改革啊，都有大篇幅的討論。但身為外地旅客，去到當地，也有責任查證清楚相關習慣。與其怪罪於文化差異，倒不如怪罪自己沒有先弄清楚別人的消費文化。

美國經濟學家佛利民（Milton Friedman）在一九八零年首訪中國，據說就曾經埋怨中國沒有小費文化，因為按他那種自由放任資本主義的主張，小費的金錢是最有效去改善中國服務人員態度的捷徑。他看到中國人排斥小費，好像還說了中國的服務業不會進步之類的話。

不過說句公道話，中國服務行業的從業員，近幾年在沒有小費的文化推動下，還是有不少改進，可能跟顧客的網上評分，以及老闆的獎金也有點關係。

至於文首提到，二十多年前那名西安的酒店前台職員，我們見她願意幫我們寄明信片，本來想給她小費，及後弄得場面有點尷尬。沒錯，她對我們的小費，一開始是拒絕，後來也是拒絕，但那年我們從西安托她寄回香港的明信片，全都寄失了。

當年在西安城牆上遇到兩名小孩，拍攝日期為一九九八年八月十日，那年是我第一次背包旅行。如果這兩名小孩那年是九歲，現在都就快奔三了。

我在拉薩經營咖啡館，店裡沒有收取小費的習慣。不過有一次印象較爲深刻，大概是在二零零九年，當時剛剛經歷二零零八年的動盪，西藏的旅遊業慢慢恢復。某天忽然有數名香港人前來我的咖啡館，其中一人姓廖，好像有六十多歲。

喝了數杯咖啡，談了不少西藏情況。原來他們陸路進入拉薩，途中被攔，說「香港人不能進來」，廖老先生因爲長期在中國工作，跟油漆業務有關，反正就是對中國政情頗爲熟悉，便跟公安說：「你不讓我們進來西藏當然沒問題，但你不把香港人當中國公民，這個就是另一個問題了。」然後，據廖老先生說，當時公安嚇了一跳，立即請示上級並放行。沿路上的安檢，全都暢通無阻。

與廖先生言談甚歡，到結賬之時，賬單大概一百元左右，但廖老先生卻給了二百元，當時還像爺爺的語氣跟我說：「年青人在西藏開店不易啊，多給一點小費。」

這件事，一直記到現在。

小費之談（二）

西藏不算是個小費社會，去到任何餐廳或酒店，也沒有給小費的習慣。唯一例外的，可能是導遊及司機。不過導遊司機也分兩類，一是接待中國團隊的司機及導遊，雖然沒有收小費的習慣，但就養成了一個不好的做法，就是帶人去購物，甚至帶人買貴價藏藥或天珠之類，當中肯定就有收回扣。

至於習慣接待外國團隊的司機及導遊，在長期跟外國人，尤其北美國家的遊客接觸後，或多或少也養成了收小費的習慣，不過感覺上他們對小費的期望值不算百分之百，因為外國遊客很理性，去到一個沒有小費習慣的國度，不少人看到司機及導遊，也不會覺得有必要給小費，所以旅行社在聘請司導時，也要按著市場薪金支付，否則誰會走進這個行業。

所以每次有團隊問我，要不要給導遊及司機小費，我的建議就只有兩個。第一個建議是：

小費之事，絕對不是強迫收取，因為司導的工資都是符合市場價格，對他們而言，給小費當然開心，但不給小費也是完全沒有任何問題。另一個建議，就是如果真的給小費，那麼金額就要符合一定的預期範圍。

例如跟了一個十天的團隊，團隊裡的人一共給了司機數百至千元的費用，這樣聽起來很合理。但換了另一場景，嘴巴裡一邊說感激，但團隊合共的小費只有十元，那就真的不給更好。從古典經濟學的理論來說，十元比零元好，始終十元也是錢嘛，有總比沒有好，那麼司導收到十元，是不是也應該要開心呢？人對金額多寡的看法，不是傳統的經濟學能夠解釋，這就涉及行為經濟學的範疇。

有一個很有趣的實驗，叫做「最後通牒賽局」（Ultimatum Game），遊戲是這樣玩法。

共有一百元，有兩名參與者，甲方可以決定如何分錢，例如五五分、六四分，還是三七分。乙方則可以決定是否接受分錢的方案，如果乙方接受，那就按甲方所訂來分錢，如果乙方不接受，那麼甲乙雙方均是沒有任何得益，變成兩敗俱傷。

按古典理論來說，因為有錢始終比沒有錢好，那麼甲方提出任何方案，只要乙方能分到

一丁點錢，理論上他也應該接受。例如甲方要求自己分到九成，而乙方只得一成，由於一成總比沒有好，所以理論上乙方接受才是符合自己最大的利益。

這個實驗最早是科隆大學進行，後來重複無數次，只從公平心去看，將心比己，也能猜到結果。如果你身邊有朋友把利益霸佔九成，而只分一成給自己，估計有極大比例的人，會選擇不接受這個方案，縱然一拍兩散。這個實驗測試的是公平心，而客人單方面給予小費，又不是兩人之間的分賬，當然就跟這個實驗的主題其實不盡相同，也不應該用公平心去解說，但從另一方面，這個實驗也闡明了人對金額的概念，不是有就較沒有好，多就比少好，有時還得看比例、金額或情況。

如果去完餐廳之後，沒有留下任何小費，大概可以理解為不知道有給小費的習慣，但如果刻意留下一毛錢的小費，這就不再是小費，而是有些暗示，好像是說你這個服務就值一毛錢。

我在西藏經營咖啡館，其實就很少有機會收取小費，記得有一名美國客人來喝咖啡，支付過後，他忽然再從錢包裡拿出一張五毛錢的鈔票，說要給店員小費。店員不知所措，我就忍不住笑了。我回想這件事，引起我笑出來的笑點，大概除了是因為美國客人給小費，可能還有因為給的是五毛錢。當時美國遊客給這五毛，從行為及語氣上來看，肯定就沒有甚麼

貶義了，美國遊客說自己第一次來亞洲，我也看得出來了，便跟他說其實在西藏或亞洲大多地方，除了旅遊業與中國的文化差異，一般都沒有收小費的習慣。

還有一個香港與中國的文化差異，大概也可以體現在金額上。有次我跟四川朋友在拉薩去過林卡（就是戶外野餐），租了帳篷。四川朋友事後去付費，按當時的市場價格應該是百多元，沒想到四川的老闆卻開價二百多元，感覺不太老實。於是我的四川朋友就跟租帳篷的老闆說，好吧，你這樣收費，乾脆給你二百五十元吧！老闆聽狀，怎麼也要找她一元錢，最後只收了二百四十九元，回來後說起這件事，大家都笑了。

讀者知不知道，為甚麼帳篷老闆拒收二百五，堅持要找回一元錢呢？

文中提及的「二百五」，在中國一些方言裡，解作笨蛋及傻瓜，所以朋友堅持給對方二百五十元，有暗諷對方的意思。這個數字其實有點搞笑，算不上是粗鄙或敏感的咒罵語，大概只是打情罵俏式的口頭調侃。

不過有次我用微信支付給朋友錢，金額剛好是二百五十元，為免有誤會，我也真的只支付了二百四十九元而已。至於為甚麼不是給二百五十一元呢，這個嘛，反正多一元或少一元，誰又在乎呢？

西藏寺廟裡到處能看見朝拜者放下來的毛毛錢供養。

分享心態博奕談

西藏有個說法，獨食不是難肥，而是喉頭會長出毛。記得數年前有一位西藏朋友進來我的咖啡館，手持兩杯哈根達斯，我當時很好奇，在拉薩怎麼可以買到這種雪糕呢？她說是前面有間麵包店引進，要二十五元一小杯（一球一杯）。她見我在店裡，二話不說，就把其中一杯雪糕遞給我。

及後其他朋友也來了，一聊就是數小時。朋友離開後，只剩她一人，她問我覺得冰淇淋好不好吃，我說挺好吃，兩分鐘就吃完。至於她的那杯呢，居然溶化了。原來她以為只有店員在，所以買了兩杯雪糕來，一杯是她吃，一杯是請我的店員吃，但見我剛好在咖啡館，就把一杯送給我，她跟店員各吃半杯。沒想到其他朋友同時進來，她覺得小小一杯，分來

分去，頗為尷尬，就把雪糕放到窗邊，寧願溶化，也不想吃了。

有些外地人可能覺得，遇到這種情況，其實跟朋友說一聲，東西不夠分享便可以，又何須為了怕尷尬而浪費了一杯哈根達斯。不過我在西藏生活多年，對西藏朋友的其中一個印象，就是藏人極為注重分享。與西藏朋友同去甜茶館，他肯定不會讓你的杯子空著，必須把別人（尤其客人）的杯子倒滿，才可以為自己斟茶。

你走進咖啡館，看到西藏朋友在吃爆谷（爆米花），對方二話不說，肯定要把爆谷與你分享。你說自己飽了，不想吃，他怎麼也要勸你拿一點才肯罷休。我見過一名香港客人說真的不想吃，西藏朋友忍不住說：「我看到只有我們吃，你沒得吃，弄得我心裡都不舒服。」

西藏有句諺語，叫做「ཁྱེད་རང་གཅིག་པུ་ཟ་གི་ midba la pu-gyadgi rey」，意思就是「如果獨食，喉頭會長出毛」。很多民族也有分享的習慣，但西藏人的情況還是有些不同，他們會因為沒法與你分享而感到內疚，而這種心態是深植骨子裡。

相比之下，外地的遊客，就沒有那麼重視分享。我經常看到一些香港遊客，邀請藏人司機或導遊同來，遊客問司機要喝甚麼，司機出於禮貌，說不需要，可能不想遊客破費，香港遊客聽罷，也不多推幾次，果然就自顧自地喝飲品和吃零食，藏人司機坐在一旁，情況有點

西藏的小孩，很喜歡跟人分享食物。有時甚至從自己的
嘴裡把食物拿出，再遞給我，無私分享，非常窩心。

尷尬。遇到這種情況，為了緩和氣氛，我通常都會
立即免費給司機倒杯飲料。

西藏人的分享心態，我們當然可以從佛教、
民風等角度去解讀，但我也可以用博奕論去
解釋。博奕論當中最著名的例子，肯定就是囚徒困
局（Prisoner's Dilemma），也是很多人對博奕
論的唯一認識。

假設有兩人犯案，警方同時拘捕甲乙二人，並
分開審問。有三種情況：

一，如果甲乙相互背叛對方，兩人分別判監兩年。

二，如果甲背叛乙，乙保持緘默，那麼甲就會
被釋放，乙則要服刑三年（或相反的情況）。

三，如果甲及乙同時保持緘默，互不背叛，即
是「合作」，那麼兩人只用服刑一年。

這個場景當然有些假設，例如甲乙之間只有這次機會見面，不會出獄後找對方尋仇，而這個背叛還是合作的決定，只會做一次，而非多次。

按這個囚徒困局的選擇，如果水不確定對方會否背叛自己，那麼最理性的決定，就是要背叛對方，因為背叛對方，最多只是判兩年或被釋放，但萬一選擇合作，而對方又做衰仔，反咬你一口，你就要坐三年監。不過最理性的決定，並非最好的結果。最好的結果，是雙方都選擇合作，互不指控，那麼自己及對方也只用服刑一年。

這個推論的意思，就是如果你相信對方會選擇跟你合作，那麼你最好的決定，就是同樣選擇合作。以分享食物的情況為例，西藏人見到一名陌生人，他會選擇合作（分享）。當大家都選擇分享時，對二人以至社會來說，這名陌生人也會有較大機會選擇合作（分享），而這是有較大的好處。

我要十萬次強調，西藏人跟別人分享東西前，肯定不會想著博奕論，又或是有預謀有計算，盯著你將來會有甚麼回報，更非意圖去用博奕論去解釋西藏人如何發展出這種分享文化。如果這樣解釋分享文化的起源，很易變成循環論證，好像是愛分享的民族之所以愛分享是因為他們愛分享，說了等如沒說。

我只是想用博奕論去推論，一個習慣分享的民族，往往會給自身及社會，帶來最大的利益。而這種平衡，有時也可以延伸到外地人身上。不過一牽涉到外地人，有時就會因獨特情景而有所變化。例如在數年前，有幾名踩單車進入西藏的外地青年，不停在網上炫耀自己如何從藏人手上拿了不少餅乾，還強調只要「裝得可憐」，兼且有幾個「好基友」，別人就會把東西免費送給你。

這個帖子的語氣，倒是把無私分享的藏人，說得像傻瓜一樣。這件事在我的藏人朋友圈裡，一石激起千層浪，我聽過不少藏人司機朋友說，以前他們看到踩車進來的人，有時也會噓寒問暖，主動送水送零食，但現在太多「蹭吃蹭喝」（繾飲繾食）的人，覺得如果再送他們東西，自己反倒變成傻瓜一樣。當對方不領情（類似背叛），自己最理性的決定，就是也不要付出，不要與這些人分享。

然後有些旅客，看到藏人不再願意跟他們無私分享，就感嘆道：「藏人不再純樸了！」

小後記

有些人可能誤以為，囚徒困局的教訓是讓自己背叛別人，並從中獲取最大的利益，那就大錯特錯了。我看過對囚徒困局最好的啟發，是在威廉・龐德斯通的《囚徒的困境》，書中提到：「對囚徒困境，唯一令人滿意的解決辦法，就是——避免囚徒的困境。」

有時寧願不跟對方作任何合作或妥協，反而最能保有自身的完整（Integrity，也解作誠實與正直）。

炫耀心態（一）

在二零零二年我去了阿富汗旅行，遇到數名來自中國的商人。有晚共同吃飯，席間一名電訊行業的商人說到，他去到某省某地，問酒店要多少錢，對方說一千元（人民幣），我問他可不可以便宜點，前台說八百，雖然有點貴，但他也住了。然後到另一人說話，格式大概也是相同，就是他又去了某地，晚上到酒店，要一千五百元，他問可否便宜點，前台說一千吧，他也住了。這裡的重點不是八百或一千元在二零零一年是否高昂得可以去炫耀的房價，而是數人之間的對話，就是你一言，我一語，互相比一下旅館價錢的高低。

我當年聽到數名商人這樣說後，只是以爲他們在談論跟酒店有關的經歷，完全沒有察覺他們在炫耀價錢，於是我也說了一個我覺得挺特別的經歷，也是跟旅館的價錢有關。話說當

年我去到江西婺源的紫陽鎮，那時候婺源的旅遊業剛剛開發，有說江澤民的真正祖籍原來就在這裡，好像是江的姐姐來了婺源江灣的江氏宗祠，忽然想起七歲時曾經跟祖父來過這裡。那個年頭，旅館不多，紫陽鎮有一家很大的賓館，據稱江澤民將要到訪，所以把裡面的服務員及廚師都撤走，換成了「有知識兼相貌端好的有為青年」云云。

而我當年背著背囊，來到這個地方，找旅館找了半天，才發覺在江澤民可能入住的大賓館對面，有個郵政招待所。我跟那些阿富汗遇到的中國商人提到這家旅館，還是禁不住興奮地說：「我去問他們要多少錢，招待所說要十元，但我覺得有點貴，問他可不可以優惠點，他們就只收了我五元！」

那個年頭，五元住一個晚上，還是便宜得有點誇張，所以印象特別深刻。看到中國商人聊到酒店房間的逸事，我便把這段趣談拿出來跟大家分享。沒想到，眾人一聽，忽然不知如何接下去，尷尬地笑了起來。然後我才明白，原來他們剛才是在炫耀，一個說得比一個高價，不是八百就一千，然後我卻一下子小了他們兩百倍，只說五元，確實反高潮，太不識趣。

不過後來在中國生活久了，發現對著陌生人炫耀的風氣，還真的挺普遍。我當然不敢說只有中國人才會這樣，但跟不同國家的人相處過，似乎中國人在這方面的癥狀特別明顯。而

這種想法，由內在到外在，由個人到集體，由反映到投射都有。

一篇文章不夠去說，下篇再續。

＞＞＞＞＞＞＞＞＞＞＞＞＞＞＞＞＞＞＞＞＞＞＞＞＞＞＞＞ 小後記

爲甚麼當年別人開價十元，我居然會還價五元呢，我現在實在答不上來。不過呢，當人長大之後，還是會慶幸，自己曾經爲了五元錢，而在乎過。

阿富汗首都喀布爾的 Spinzar Hotel 酒店，是該市的其中一個地標，很多食肆、銀行、市場等，都標明自己是 Spinzar 的哪個方向。當年的費用，是每晚二十元美金，我嫌稍貴，就去了對面的另一家旅館叫 Zar Negar 住，當年老闆只收我三元美金，房間只有一張小床，經常停電，沒有廁所，但可以用水桶打水（這是賣點啊），還有飲用的熱水供應，較特別的是晚間在前台可以看衛星傳來的色情片，老闆 Baryalai 說要計劃在每個房間加裝電視。拍攝日期是二零零二年十一月九日，是的，沒有寫錯，是二零零二年。

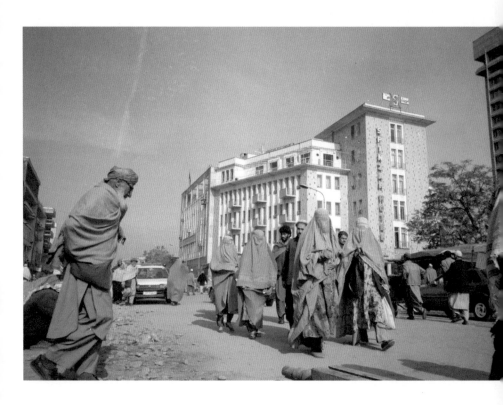

炫耀心態（二）

說到炫耀，可以從三個角度去談，既由內在到外在，由個人到集體，再由反映到投射都有。

買一件貴價玩具或衣服，有兩重意義，一是內部的，就是物件本身內在的價值，例如質料、設計、性能、舒適感和耐用程度等，這是很在乎該物件與用者本身的連結。還有一層意義是外部的，即是別人對該物件有何觀感，對用家本身唯一的得益，就是虛榮了。

貴價物件的質素往往較好，在中國的網購世界裡尤爲明顯。在淘寶等地買物，同一類產品，經常發現有多個不同等級的價錢，例如我以前用一個卷尺，是一元的中國貨，用了一會就自體分解了。後來換了一個三十二元的德國貨，拉伸起來順暢得多，而且看起來也較爲結實，確實是貴價貨就較好用。本來爲了買到質素較好的物件而付出較高的價錢，是理所

當然。但有些二人買東西，根本不關心物件本身的價值，只在乎別人的看法與觀感，一心以為該件物件可以提升自己在別人眼中的形象，一心只關顧別人對自己的看法，就是本末倒置。

還有從個人到集體，我以前寫過文章，提到在中國內部，有一種很特別的討論，就是「個人主義」對「集體主義」，先是有一輪似有非無的討論，然後表面上好像又不完全否定個人主義，最後的結論卻永遠是集體主義優先。

我又扯遠一點，在中國外交部例行記者會上，有一位香港的良心記者問到諾貝爾和平獎得主劉曉波的妻子劉霞的情況，外交部發言人就叫記者不用問了，然後又嘲諷說：「我也很好奇，我在這邊記者會跳到香港記者來提問，好像特別關注個人的問題。其實中國的外交有很多的事值得你們（香港記者）可以開闊，拓寬一下視野，更多的關注一下。」這種態度，說穿了，也是回歸到中國核心的意識形態，即「個人主義」對「集體主義」的爭論。

不過如果你以為我想說中國是唯一以集體主義作主導的國家，又或者想在這篇文章裡只是說中國才會有奢侈品的誇張消費現象，那就大錯特錯。在 Radha Chadha 及 Paul Husband 所著的《The Cult of the Luxury Brand: Inside Asia's Love Affair With Luxury》（簡體中文版譯作《名牌至上》）一書中，提到跨文化人類學家 Geert Hofstede 從地理位置上，分出

集體主義與個人主義的差別。「正如所料，日本、韓國、香港、台灣、新加坡和其他東南亞國家是堅定的集體主義者。；而美國、英國和澳大利亞是世界上最具個人主義國家的三個國家。」

雖然香港人經常強調自己與中國人不同，但在一些事情上，例如對面子的看法，對名牌的追崇（當然還有吵鬧的音量、土豪的氣度等），就只有程度深淺之分。例如在香港的聚會裡，還是間中會聽到一些以金額作為炫富的舉動。「我老公隨便就是幾千萬上落」、「我剛給孩子買了三千萬保單」，又或是「不到一千萬的樓，真的不是人住」等等。

在強調集體主義的亞洲，似乎更容易滋生奢侈品的市場。你買的東西，不只是個人使用，而是影響到集體的觀感，因為生活在集體主義社會的群眾，普遍認為符合團隊制定的規範，才是正確的行為方式。好像買一件奢侈品，不能只滿足於我個人的虛榮，還有要滿足於集體的虛榮。在這種社會裡，炫耀的情況，也就特別明顯。

《名牌至上》一書裡，還提到不少有趣例子，曼谷一名上流社會女性告訴該書作者，她使用奢侈品牌的主要動力，是要維持她丈夫的面子，她家人的臉子。「你必須看起來很好，讓你的家人看起來很好。」還有一名美國女性，嫁進了南韓的上流家庭，其老爺及奶奶（丈夫的父母）見她買了一雙菲拉格慕（Ferragamo）的鞋子後，才對她改觀。

在中國有一股很有趣的社會風氣，都是由政府牽頭帶動，一方面又強調集體主義，另一方面又說要打擊過度消費的奢侈品市場。如果相信《名牌至上》書中的觀點，兩種風氣，其實是相互依從。既要集體主義，就不能摒除崇尚名牌之風。如果要減少對名牌的盲目追求，也就只能推崇個人主義，但這又跟政權的意識形態不同。

不過偶有遇見一些相識，拿著名牌在我面前炫耀，其實真的不能起甚麼作用，我對那些名牌，除了最出名的幾個，本身從來就沒興趣，也沒甚麼認識，好像上文提到的Ferragamo，我見書裡說得很貴，在網上查看，才知道原來是名牌。對著我來炫，估計也炫不出甚麼效果。

記得很多年前，有朋友發現我總是喜歡穿同一樣式的衣服，例如一年裡只穿藍色T裇，另一年裡又只穿紅色上衣，忽然很離奇地問我：「你到底甚麼時候才會換衣服（樣式）？」我就回答：「穿衣方面呢，一是自己是否喜歡（例如舒適合心），二是別人是否喜歡。同一件樣式的衣服，我自己穿得舒服，又不介意別人的看法，那我為甚麼要換呢？」

如此說來，我真的挺有個人主義的味道。但是真的，要對抗那股盲目追求奢侈品的炫耀風氣，最有效果的解藥，確實就只有個人主義了。

我去旅行之時，只會帶備兩件衣服，都是美利奴羊毛的衣服。在較為炎熱多汗之時，一件穿著，另一件手洗，質料快乾，第二天又可以換上新衣。而如果去的地方較為涼快，也沒必要天天洗衣，難道讀者會覺噁心？背囊當中，上衣兩件，內褲兩條，襪子兩對，再加一件外套，兼一長褲一短褲，就是我旅行時所帶的衣物。

有朋友問過我：「你甚麼時候能穿得正常一點？」我想說的是，在我眼中，那些經常換款的人，才屬於不正常呢。哈哈！

我穿來穿去，基本上都是穿同一樣式的衣服，方便嘛。以下這些相片，由香港到西藏，還有中東及日本等，不論是去野餐，去婚禮，搞講座，做訪問，迎賓客，去見客，上沙漠，行熱山，跑凍山，轉神山，登獅子山，全部都是同一款式的衣服。強調不是同一件衣服，只是同一款式，以免引起不必要的誤會。

然後好友林輝說：「你也在炫耀自己只穿一款衫。」我這麼低調地炫耀居然也逃不出他的法眼。

炫耀心態 （三）

之前說到炫耀，可以從三個角度去談，既由內在到外在，由個人到集體，再由反映到投射都有。這一次說的，是內化的炫耀，也就是投射的炫耀，我覺得在三種炫耀心態裡，以這一種最為有趣。

所謂內化了的炫耀心態，就是因為自己喜歡以該物件作炫耀，所以覺得全世界都在炫耀，又或是反過來的妒忌自己。最簡單易明，就是舉出小孩子的例子。有個小孩在舐雪條，身為成年人的你，不小心看他一眼，他忽然洋洋自得地大口大力去舐雪條，好像有甚麼了不起。原來他覺得可以咬著雪條，是很值得炫耀的事情，然後就以為別人在羨慕他，或甚至在嫉妒他，這就是內化了的炫耀心態。

記得有次我在讀一本英文書，有個朋友忽然走來跟我說了一句很無厘頭的話，他說：

「哇，你睇英文書，你扮勁呀？」當時我很驚訝，反問他：「你覺得讀英文書，咁叫扮勁？」

這樣一答，他反而有點不好意思，我猜想他有此一問，也許他真的曾經會覺得拿著外語書來讀，是一件「勁」事吧？這也是內化了的炫耀心態的另一種表現。

有些遊客，去到別的地方，動作不太文明，舉止不甚優雅，看到別人不喜歡自己，他們沒有意識到是自身的問題，卻會推論出一大堆很可笑的理論，例如說：「這裡的人不喜歡我們，是因為我太有錢，我買的東西太多，引起他們妒忌。」還有人說：「我以後不來香港，為甚麼給錢你，還要受你氣？」他們覺得，既然給了錢，不論自身的行為或語氣如何，就應該得到所有人的無限尊重。他們無法明白為何財大，人家還是打從心裡看不起對方，最後只能有一個解釋：「我們有錢，他們仍然不尊重我們，肯定就是嫉妒了。」

這種說話邏輯，聽起是如此可笑，但感覺還是很普遍，至少我就聽過不少次，在網上甚至看過一些很可笑又搞笑的「旅遊指南」，叫人去到外國，不要買太多東西，否則惹起別人嫉妒云云。

這種心態，說穿了，就是小孩舐雪糕的投射。自己雪糕在手，別人肯定眼紅，因為他們

也會因為別人手中的一杯雪糕而心生不憤。正如暴發的人曾經因為別人的財富而怨恨，所以他們也把同樣的心態投映到別人的任何動作。他拿著名牌手袋，你瞄他一眼，是妒忌；他用中文問路，你友好回答他，是因為媚財；他用英文問路，你好心回答他，是因為崇洋。我注意了這類言論很久，一直覺得荒謬得來又挺符合黑色幽默，荒謬是因為與自己所見的有所不同，黑色幽默是因為抱有這種心態的人，往往不小心透露了其媚財媚外的想法。

你以為這只是民間個人層面的互動，其實在反智的媒體上，也有類似說法。好像二零零八年北京奧運，當時中國花了不少人力物力，說實在的場景其實有點拜金的俗氣，但當年的評論，就是說甚麼北京搞了這麼大的場面，給倫敦及以後的奧運會造成鉅大的壓力。而類似言論，在上海世界博覽會時也有出現。反正政府搞了個甚麼大型活動，投入的財力太大，就會說甚麼「給別人壓力」。

但其他奧運或世博的舉辦城市，根本就看不到甚麼來自上屆的壓力。倫敦的奧運會開銷一百七十二億美元，跟北京那個四百二十億美元的奧運開銷，效果有何分別，有目共睹。當年倫敦奧運開幕式，至今印象最深刻的片段，是英女皇伊麗沙白二世與占士邦一同登場，

還有 Mr. Bean 與倫敦交響樂團同場演奏《烈火戰車》，這種軟實力，不單不比歷屆奧運會開幕禮遜色，更非輕易能用金錢衡量。

有一句話，我都忘了是在哪裡第一次聽到，但我印象特深，也覺得特別有啟發，就以這句話作爲這幾篇文章的總結——「外在的世界，往往是內心的反映。」你心裡想甚麼，就見甚麼了。

莫名其妙的「競爭意識」，往往讓群眾透不過氣。奧運開幕式可以比，近來也流行拿手機功能去比。最怕就是聽到有人拿著某國的手機跟我說，這個功能好，那個功能正。我真的很想說，你覺得好用就可以了，你覺得高興就可以了，我不打算用就是了。

我們的鄰居旦增吃糖果時的表情很豐富，
攝於二零一零年七月十日。

論純樸

聽過不少來西藏的旅客，談起西藏人，就會說：「西藏人真的很純樸啊。」然後又有另一些遊客說：「西藏人越來越不純樸啊。」說時還要像演戲一樣，把頭左右擰來擰去，好像是自己失去了甚麼一樣。不過每當牽涉到純樸這等虛空的形用詞時，總要問一句，到底何為純樸？

如果是讚賞別的民族純樸，反正是較為正面的說法，動用的標準，就算是不夠嚴謹或是比較空泛，大體上也沒有問題，隨心便可，簡單說一句：「我覺得他們很純樸。」實在也沒有人會質疑。相反地，如果說的是負面評語，尤其是批評其他民族，那麼要求有個較為嚴格的準則，實屬無可厚非。

記得某天一名遊客氣沖沖地走進來咖啡館，跟我說起他在拉薩八廓街的遭遇，覺得那些藏人「詐騙」自己。一問之下，原來他去到買紀念品的時候，對方開了個較高的價錢，他覺得別人如果老實，就應該開個實價，然後又說西藏人不夠純樸。

又有另一種情況，這種情況發生的機會更多，就是有人說他去拍照的時候，對方要求收費。他覺得只是拍張照片，居然也要涉及金錢，太不純樸。還有聽過有人想坐順風車，等了很久，卻沒有人願意停車，他的結論居然也是當地人不再純樸，所以才不願把車停下來。

我每次聽到這類定義，都覺好笑，因為這些批評別人不夠純樸的人，往往都來自那些典型不算太爲純樸的國度。諸位讀者不要誤會，我不是說現今的西藏民風，跟十年前的沒有分別。我只是想說，很多批評西藏人不夠純樸的人，往往只是反映了自己對西藏或西藏人有一份自己也無法符合的預期，往往流於一廂情願。

外地人對西藏人純樸與否的界線，經常只能用金錢去衡量。例如，一名陌生人請我吃東西，這人便真的純樸。有人送我禮物，也是特別純樸。相反地，他用典型商業模式跟我談起交易，賺我的錢，就是詐騙。他沒有隨便給遊客拍照，行爲沒有符合遊客的預期，還敢開口說要收錢，肯定就是不純樸了。說實在的，這種所謂純樸的定義，只是用錢銀數字來定義，

本身也不見得如何純樸。

還有一些更好笑的「不純樸」案例，有遊客去到八廓街，想出一種很有趣的購物方式，就是直接從當地老人家身上買物。遊客的交易理論是，老人家轉經時也戴著這粒天珠，肯定是個好東西。老人家最後只花了一百元人民幣便把天珠賣給遊客，滿心歡喜地把天珠給我看。我忍不住笑了出來，天珠有一定的公價，但怎麼也不會是一百元人民幣買回來吧。

那粒天珠，看來看去，其實就是旅遊市場只值三至十元的貨色。我把實情告知，遊客一開始不願相信，但後來反正就是相信了。他忍不住嘆了一句：「想不到現在藏民都變了，沒有以前那麼純樸！」這種負評，特別可笑。本來老人家戴著這粒天珠，或者只是覺得好玩，沒想到有遊客真的會「斥鉅資」要貨。對老人家而言，也只是順理成章，何樂而不為。

而老實說，遊客買天珠前，難道真的不知道大概價格是多少？就算不知道天珠可以（據稱）叫價一億，但怎麼也應該意識到不可能只用一百元就行。遊客本身以為一百元可以買到好貨色，難道是出於純粹的購買心情，還是聽得太多那些農村裡撿到清朝古玩的故事，

以為自己成了幸運兒？這種「撿到便宜貨的幸運兒」，背後難免有個不識貨的傻瓜。

那麼遊客以為只花了一百元就買到真天珠，知道多付了錢就批評別人不純樸。我在這裡不留情面地說穿事實，其實就是被我騙的人就是純樸，不被我騙的人就不夠純樸，反過來如果自己上當，就是對方整體民風不再純樸了。以前有一名母語為粵語的香港朋友，聽到別人在其他人面前用普通話說她的人品「很純」，一時聽錯，誤以為別人說自己「蠢」，鬧出一點笑話。現在想來，確實有些人把「純樸」和「蠢僕」混為一談了。我與西藏的藏人朋友交流的時候，其實經常也會聽到他們會說：「現在藏族人越來越不純樸了。」但藏人之間對純樸的定義，主要還是基於人與人之間的信任，鄰居之間的相處等。相比起來，他們這種對自身民族的反思，在我眼中，本身其實還算是頗為純樸。

下次如果覺得別的民族不純樸時，不妨撫心自問，將心比己，類似情況發生在自己身上，自己又會有何對應。

在納木措羅湖（納木措附近另一個很小的湖），湖邊有家小餐廳，餐廳裡有位很可愛又純樸的小孩。

小後記

有些人對於別人不夠純樸，因而感到失望或幻滅，說穿了，就是因為抱怨別人不夠傻，不上自己的當。

七天無理由

最好的理由，往往是沒有理由；最好的原因，往往是沒有原因。土生土長的香港人，走到西藏開咖啡館，而且一開就是十一年，大概是個很有趣的故事吧。於是不論在咖啡館裡的客人，或是媒體的記者，每次跟我有些對談或訪問，總愛提出一個疑問：「你來西藏開店的原因，是甚麼呢？」又或者問：「是甚麼動機，促使你去西藏開店？」

我最初聽到這個問題，很容易被問者誘導，於是順著對方的取向，即時想出一大堆原因。

所謂「原因」，不外乎就是「人文、歷史、宗教、文化」之類。這句話就像唸咒一樣，「人文歷史宗教文化」唸起來特別順口，說得太過習慣，習慣得連自己都相信。而每次這樣回答，對方的反應又像是深有體會，擺出略有所悟的表情，或是解開心中的謎團。

但是仔細一想，這種答案，其實說了等如沒說，完全廢話。換了當時我去的不是西藏，而是泰國，那麼別人問我爲何要留在泰國，我也可以回答「人文歷史宗教文化」。如果去的是日本，也是「人文歷史宗教文化」。除了去火星，這八字眞言基本上都能成爲萬能答案。

只是這種答案太不具體，也過度空泛，於是說穿了，就成了廢話。

以前讀 Jonathan Gottschall 的《Storytelling Animal》，書中提到人類最愛聽故事，甚至只能透過故事去理解世界。但問題是，如果沒有故事，又可以如何去理解世界？

我第一次去西藏的故事，沒有刻意營造，只是出於偶然。記得二零零一年八月，我在上海的時候，剛好在某家書店看到一本西藏的旅遊書，書中提到雪頓節的展佛儀式，把巨大的唐卡佛畫放到哲蚌寺的山坡上，極爲震撼。這個場景特別觸動我心，查看日期，赫然發現再過兩星期就是這個一年一度的節日，決定走到西藏看看。過了數年，想再回去西藏，就決定由泰國踩自行車經滇藏線前往拉薩。如果問我當中有甚麼考慮，又或是會否像是那些愛好分析的人一樣，把利與弊、優與劣左右列出，還要像香港知識份子那樣，弄個 Excel 表格詳細寫明？其實眞的沒有。

去西藏前有甚麼特別的動機？沒有。去西藏後有甚麼觸動的感慨？也沒有。不是說生活平平無奇，淡然無味，而是硬要找個所謂的「激活點」，幾近不可能。別人大家可以說，你小時候的成長經歷，變成長大後的行動，但到底是哪段歷史，哪段記憶，又或是何種性格，促使現在的我？如果用真正佛學（而不是「佛系」）的教化去理解世事，就是最根本的緣起之說，即在真實的體驗當中，根本沒有甚麼是獨立或永恆的。因緣千絲萬縷，相互牽引，交織而成。此有故彼有，此無故彼無，此生故彼生，此滅故彼滅。所有成長的體會，本來就像是色彩滴進水缸，幻作一團，分化不清，如果硬要分清楚，反而影響對自身或別人的理解。

可是，這樣的論述太不符合聽者的心態。你說你所作所為的原因，是沒有原因，那根本沒法滿足讀者的口味。你很認真地說，沒有直接的前因能夠幫助理解現在的後果，別人卻誤會你在迴避問題，又或是以為你在談論形而上學的沉思，卻不知道你所說的其實是真心表白。

我想起波蘭詩人、諾貝爾文學獎得主米沃什（Czesław Miłosz）在《被禁錮的頭腦》裡提過，他當初選擇和東方集團決裂，其他人一廂情願地認為這是他對專制的仇恨，但他自己表白道：「實則是由各種動機所促成，而其中有些動機說起來並不冠冕堂皇。我的決定與其說是經過理智冷靜的思考，倒不如說是由於胃口無法受納。」

最近在拉薩，遇到一名踩自行車來的香港青年，我問他踩車來的香港的原因。我心中期待他有個動人的故事，例如說自己在香港時經歷巨變，又或是失去了關愛的人，經歷無盡悲傷，某天看著大海，對著無垠天際，大聲用潮汕話叫出一聲：「大海，你還好嗎？」聽到回音，感受了高原的呼喚，然後就決定踩車走向聖城拉薩。但是啊，他只是淡淡然地跟我說：「別人問我踩車的原因，我就說是想逃離香港，但想深一層，根本不是這個原因。」那麼真正的原因是甚麼？「真正的，只是想踩車而已，說穿了，也就是沒有甚麼原因。」

記得有次在淘寶買東西，貨到後與預期相距甚遠，立即申請退貨退款，賣家居然膽敢拒絕。他留言道：「你申請退貨，也得先給一個理由！」我便回答說：「好吧，我就給個理由。我的理由，就是沒有理由。」然後備註：「使用七天無理由退款保證。」有時最好的理由，就是沒有理由。有時最好的解釋，就是沒有解釋。

不過從效果主義來說，大可以忽略過程本身的內在含意，只著重結果的本質。姑且不談前因，只看結果。能夠找到自己喜愛的異鄉城市，又能認識一班文化及族裔差距頗大的知心好友，卻還能相知相遇，在世界另一端找到意想不到的平行共鳴，大概是一輩子的幸運，以及數輩子的福份。

∨∨∨∨∨∨∨∨∨∨∨∨∨∨∨∨∨∨∨∨∨∨∨ 小後記

記得有次做訪問，跟記者表白這種心態，對方聽時不停點頭，深有體會，然後忽然很認真地問：「那麼你去西藏的原因，是不是文化呢？還是宗教？」那刻我感到半絲的寂寞。

也許你以為我避而不談，也許你以為我不想深究，但當你問我最終的理由時，我最踏實的回應，就是沒有理由了。謝謝！

布達拉宮北側的倒影，時正三月，環繞著拉薩的，是讓人神往的雪山。我特別喜歡西藏的冬季，更有雪域之鄉的感覺。攝於二零一八年三月二日。

後記

讀者與作者之間，間或存在一些想法的分歧。我的文章是在一至兩年間寫好，先發表到網上，之後再由編輯篩選，結集成書。有些誠心忠實的讀者，幾乎把我在網上發表過的文章都讀完，然後向我反映，期望在新書裡能收集一些全新的文章。

在社交媒體發文，傳播期限往往就是發佈後的四小時，之後隨風飄散，消失於空氣中。但是寫文章很花力氣，如果只能傳播數小時，整件事就變得毫無意義。

我堅持在網上發表文章，最大的動力，就是希望能夠結集出版成書。在電子書大行其道，網絡文章為主要讀物的世界，我仍然認為，只有印成紙書的文字，才能獲得較長久的生命力。

作者希望結集舊文字，讀者又希望要有新篇章，兩者的預期落差，本身也非巨大鴻溝。某次跟讀者 MC 談到這種分野，對方提議可以像卓韻芝的結集書，如《孔子的敵人》，在文章後加入一篇小後記，既是整理或總結自己的想法，也可以讓讀者有較多新鮮感。我在書中採用了這個方案，多謝 MC 的建議。

這次結集成書，還必須多謝編輯阿雞日以繼夜地幫忙篩文，出版經理 Karen 在公私事上的幫忙，還有美術設計師 Melvin 設計封面及排版。與你們討論出版的過程，間中會衝擊我的想法，也為我注入新的靈感。還有要感謝負責畫插畫的 Hiko，為這本書添加不少活力。書名最終定為《不正常旅行研究所》，要謝謝想法好 Creative 的創作部同事 Johnathan 及 Michelle 提出的主意。

在構想的過程裡，編輯阿雞還想出了一個傳承「毛毛」風格的書名，我看到時忍不住爆笑了一陣，雖然最終沒有選用，但在這裡，跟讀者分享一下這個落選的書名——

《Cult 人 Cult 地 Cult 遊》。

也許編輯察覺到，在我的內心深處，就是希望自己所寫的文章，不會隨波逐流，

正經中帶點怪氣、邪典兼 Cult Cult 哋吧！

薯伯伯

寫於 2019 年 3 月 14 日

在埃塞俄比亞南部，從阿瓦薩飛往阿的斯阿貝巴的 ET156 航機上。

不正常
旅行
研究所

我的行李其實不算少或輕，但我其實從來也沒有聲稱自己要過上「斷捨離」的生活，只是我希望自己的行李包裡每一件物件，都是經過深思熟慮。例如我的行李裡，電子的產品就佔了很大的部份（及重量），我曾經嘗試過精簡一下相機、電腦、充電等設備，但自己確實喜歡攝影，覺得手機無法取代相機，而旅行時整理文件、照片時，也有不少操作不能完全用手機取代。所以就算是相對短途的行程，也寧願帶上電腦和相機。反而衣物之類，對我就很易減低，也許因為我從來就不理「時裝警察」的溫馨提示。

這裡列出的行李清單，是我去埃塞俄比亞時的行李清單。非洲的行程剛開始時，新書就同時進入審稿的階段。在卡塔爾機場轉機的時候，我在等待期間時間充足，便把整個行李翻倒出來，逐一記錄，就是這個清單。這些物件都是我精挑細選，不一定是最好，但肯定都是我當時找到較為精選的物件，或是對我有較為特別的意義。

還有，因為我的清單其實是不停改變，所以日後有所不同也不要覺得奇怪。謹列出我的旅行裝備清單，其中精選物品會有解說。

薯伯伯 ← 「不正常」 旅遊裝備清單

攝影相關 / 相機（微單） / 01 GoPro 運動相機 從第三代開始用，仍然是我其中一個最喜歡的影相設備。我幾乎不拍片，但喜歡用它來拍一些 Snapshots，廣角更是無敵。**/ 02 GoPro Shorty 自拍棍加三腳架、Glif 手機夾** Glif 是在眾籌網 Kickstarter 買回來的手機夾，用過不同的機夾，以這款最合我心意。夾起來力度非常大，但獨特的設計，解開時一秒搞定。而 GoPro 自家出品的自拍棍加三腳架，小巧精緻，不過我發覺我更愛用它來配合螺絲轉駁配件及 Glif 手機夾，當作手機的支架。**/ GoPro 鏡頭蓋 / Ztylus 手機 iPhone 鏡頭 / 後備電池（相機，GoPro） / 有繩鏡頭蓋**（有繩就不易丟失）**/ Zeiss Lens Cleaning Wipes / 03 Peak Design Capture 相機扣及 ProPad** 這是扣在背囊的背帶上，一邊可以扣上 GoPro（要另外配備一個接駁架），另一邊則可以扣著相機。好處是用相機時非常方便，隨便就能把相機脫下來拍照。不好的地方，就是如果把相機扣在胸口，遠看起來太過像「有備而來」，可能會引起當地人較多意見。還有，如果有這種扣，跟人擁抱時，很容易把對方胸口壓痛。我有個朋友有次跟我臨別擁抱道別時，就忍不住叫了一聲，並說：「你身上怎麼有那麼多暗器！」

電子產品與相關用具 / 04 iPhone 相信不用解釋。/ 05 MacBook 手提電腦 五年前買的機型，目前稍慢，但使用起來大致可以。如果下次換機，想換一些更輕便的蘋果電腦。/ 06 骨傳導耳筒（主要耳機）骨傳導耳機的原理，是直接震動殼上方，從而直接震動到耳骨，並能夠保持耳道開放，仍然能夠接收外界的聲音，不過因為耳道開放，如果環境太過嘈雜，就會聽不清楚耳筒的聽音。聽的時候不妨加個海棉耳塞，效果更佳。不過對於這種骨傳導的耳機，使用的情況跟正常耳機不同，有些朋友用過後，表示極不適應，買前要去測試一下。/ 07 AirPods（通話或睡覺時用的耳機）AirPods 本身很輕便，電話通話的聲音非常清晰，我有時在睡覺前聽音樂，就很喜歡用上這個耳機，戴起來舒適，而且電量合理。/ 平價防水單邊耳機（洗澡用）/ Bose QuietComfort 35 II 降噪耳機（短途行程會用）/ Kikkerland UL03-A 國際轉換插頭（最好用的國際插）我用過很多款轉換頭，我覺得這個是全宇宙最好的轉換器，又輕又薄，而且像變形金剛一樣，可以隨時變成不同國家電插的配搭。不過，買前必須注意，這個轉換器，只能插入二腳扁腳或二腳圓腳頭，不能插入英式三腳頭。/ 08 電插頭延長線 有些旅館的設計，把電插安裝在很高的地方，如果沒有電源延長線，電插不知如何安放好。我買的只是淘寶貨，平靚正兼輕，沒甚麼講究。/ 09 一開三電插分頭轉換器 插在電源延長線上，再分插不同的設備。/ Momax 伸縮 Lightning 線 / 10 Momax Q.Power 3 3-in-1 無線移動電源 我去旅行時，會按不同情況，帶兩至三個移動電源。其中一個最喜歡的，就是這個。為這個移動電源充電之時，可以同時在無線面板上為 iPhone 充電，而如果配上 Apple 快充線，甚至可以在半小時左右為 iPhone 充滿 50% 的電，我其實沒有計過時，但充電速度確實理想，外出時只需記得在用餐或坐車時快速充電，就不用經常吊著尿袋。這樣會否「傷」電池呢？不知道啊，但最不傷電池的方法，其實是減少使用手機，我暫時做不到了。/ Romoss 移動電源（10000 毫安）/ 11 Micro USB 短線（20cm x 7 條）、Micro USB 轉換頭（USB-C、Lightning、Mini USB 各兩個）好吧，可能以後會再減少，但現在我覺得，帶七條最符合我的使用情況。目前太多不同的充電頭，用起來很不方便，最麻煩是我所有插頭的設備也有。所以，最好的方法，是全部使用 Micro USB 線，再配合相應的插頭使用。/ Apple 原廠 iPhone 快充線 / Microsoft Universal Keyboard 摺疊鍵盤 / Bone 手機 Run Tie / 小米 USB 小風扇（小巧像竹蜻蜓）/ 法國 Petzl E+LITE 輕緊急照明頭燈 / 背包紅色安全小燈 / CR2032 電池餅數粒

個人衛生及梳洗工具 / 無水洗手液 / 牙膏牙刷 / 防曬霜 / Liane 靚媽靚皂天然番梘 / Humangear 漱口杯（200ml）/ Matador 番梘袋 / 12 Matador 毛巾（細版）我用過的快乾毛巾裡面，目前最好的，就是這一款。我用細版，抹一半身，輕輕扭乾，再抹另一半身。有時早上離開旅館前洗了澡，毛巾濕了，掛在背囊上大概一小時，也就乾了。而且，暫時還沒有發臭。/ 摺扇（有時用來撥乾身體）/ 馬來西亞甘油（用來護膚）/ Oral B 牙線（50m）/ 鼻毛修剪器（不用電）/ 吉列鬚刨（切了一半）/ 香體液（18ml）/ 少量棉花棒 / 指甲鉗 / 濕紙巾 / 斯里蘭卡肉桂牙簽

食具 / 13 伸縮筷子、鈦金屬匙羹、鈦金屬叉 其實用鈦金屬，輕不了多少，但反正也不貴，最適合吹毛求疵的人使用。筷子方面，我目前用的是 Let Eat Go，香港出品，筷子的設計方便好用，但那個包裝盒既重又大，希望他們以後會只出筷子。/ 14 印度鬼椒粉 我很喜歡辣味，用上辣度數一數二的辣椒粉，可以只帶一小瓶出遊，下一點就能有足夠辣味。對我來說，是居家旅行必備恩物。

證件及錢財 / 15 BNO 護照 到底旅行帶 BNO 還是 HKSAR，各有各不同的策略，但我是兩本都帶，以防萬一。涉及護照的實際操作，可以另外成文，而且經常在變，這裡就不多作探討。/ HKSAR 護照 / 16 提款卡 X 2（銀聯及 Plus）我的銀行在同一個儲蓄戶口，可以同時申請一張銀聯的提款卡，以及一張 Plus 網絡的提款卡，所以我兩張都申請，放在背囊裡不同的位置。/ 17 信用卡 X 2（Mastercard 及 Visa）其中一張是主卡，放在常用的錢包裡，另一張當作後備，放在非主要的錢包裡，因為有payWave 功能，用防 RFID 袋放好。/ 證件相片 / 回鄉卡 / 領隊證 / 美元現金

衣物穿著相關 / 美利奴羊毛恤衫 X 2 / 18 Nosilife 防蚊長褲 目前穿的是聲稱防蚊的可以變長變短的兩截長褲。有一段時間我也喜歡牛仔褲，在較乾冷的天氣行山時，穿牛仔褲還算合適，不過遇著下雨天就不方便。/ 19 短褲 / Darn Tough 羊毛襪子 / 20 Dexshell 防水襪子 這種襪子穿起來，無論是透氣及質感，雖然都跟羊毛襪有點差別，但沒有典型塑膠的感覺，而且百分百防水。我的鞋本來也屬防水，但如遇傾盤大雨或走過較深河流，還是無可避免會滲水。配備一對防水襪，遇到特殊情況，無往不利。而且當整個鞋筒都濕了水，但穿著防水襪的腳掌卻是乾爽無比，那份感覺，非常過癮。/ 21 Exofficio 底褲 X 2 這種底褲不是羊毛，是合成質料，也有防臭快乾的功能。本來呢，其實使用羊毛內衣褲是最好的，也有可能較為健康，但是我以前用羊毛內褲，不知是質料的問題，還是使用的狀態，羊毛內褲的破損程度較為嚴重，最後覺得還是這個牌子的內褲用起來較為安心。/ Sea to Summit 晾衣繩 / 輕便超輕摺疊水桶（洗衣用）這個水桶，不能獨自站立的，要掛在水龍頭位置，配合鋅盤才能使用。不過本身很輕，大概只有二十多克重，而且完全不佔空間，洗衣時我喜歡把衣服放到這個水桶當中，然後汁水。洗完衣服時，如果天氣合適，也不用刻意把衣服完全扭乾，把通濕的衣服放在水桶當中，拿去天台晾曬，非常方便。/ 22 印尼 Flipper 拖鞋 我喜歡人字拖，但在大腳趾及二腳趾中間的繩，下方的支撐材料最好是較硬的物料去做，這樣夾腳趾的繩子就不易甩出來。Teva 有一款拖鞋是把夾腳支撐繩深藏在底板內，但這種拖鞋底板為海棉，濕水後非常難乾，用起來很不舒服。/ Scarpa 登山鞋 / 在拉薩找裁縫訂造的藏式棉麻外套

飲水相關 / 23 Sawyer Squeeze Filter 濾水器 我從 2012 年開始就不喝塑膠樽水，去旅行時就從水龍頭接水，先用這個過濾器把水淨化，然後再用紫外線水壺把水消毒。留意淨化過程只可以過濾細菌及雜質，加上紫外線，才能把病毒消毒。/ 24 Camelbak UV Purifier 紫外線消毒水壺 / Hydaway 可摺疊水壺（600ml）含咬嘴的可摺疊矽膠水樽，因為有咬嘴，坐車時喝水也較方便。扭緊蓋子及收起咬嘴時，倒轉也不會掉出液體。在寒冷之地，放入熱水可以當暖包。還有，插入淘寶買來的發熱線，可以用來煮水。我喜歡一物多用，只是沒想過一個水樽可以被我玩得如此出神入化而已。/ 清風牌插入式燒水棒

藥物 / 25 保濟丸 雨綿綿、少穿衣、去旅行、搭車又搭船時可以吃的藥。/ 瘧疾藥（非洲用）/ 頭痛藥 / 傷風藥 / 褪黑激素（幫助入眠，間中使用）/ 紙口罩 / 小林液態膠布 / 蚊怕水 / 印尼 Hit Magic 紙蚊香

收納類 / 26 Doughnut Traveler Edition 30L 背囊 香港的背包公司，跟其老闆 Rex 認識，是因為有次他們提議想和西藏的風轉咖啡館合作，搞一個送背囊的活動，便有留意這個牌子。後來 Rex 說想集合九名香港旅行人的想法，把自己理想中的背包設計都放進去，我當時也提供了一些意見，很高興最終的設計也採納了不少我的意見。非常喜歡這款背包，而更重要的是，每售一個背包，都有善款捐給香港的善遊，而當中也有部份款項是支持西藏的盲人福利事業，非常有意義。我目前帶這個背包去過不丹、西藏（轉山）、台灣、越南、印尼、埃塞俄比亞，感覺在不同場景，都很合適。/ Matador Freerain 24 2.0 摺疊背囊 / 27 Sea to Summit 環保購物袋 購物袋除了要結實，還必須小巧輕盈，經常放在身邊，否則去到購物時又沒購物袋，最終可能還是要浪費膠袋。我最喜歡的購物袋就是這款，收藏時要花點力氣，但是值得。/ Eagle Creek Pack It Quick Trip Toiletry Bag X 3（分別用來收納充電用具、梳洗用品及濾水器）/ Eaglecreek Specter Cubes 衣物收納袋 / Bellroy 護照套 / Pacsafe Cashsafe 內藏暗格的純膠腰帶（可過安檢）/ Cuben 質料製成的側孭袋 / Exped Fold Drybag UL（小袋方便收納，通常放茶葉及即溶咖啡）/ 背囊雨罩

雜項 / 小新護身符（行李再精簡，也要有無聊的東西做心靈慰藉）/ 28 即溶咖啡及茶包 曾幾何時，我會帶著磨豆器、濾網或壓杯、咖啡杯等去旅行。這種方式，曾經給我 極大享受，但去旅行時只有一個背囊，咖啡豆及工具始終佔據行李較多位置。所以我 後來明白，其實去旅行時，帶一點即溶咖啡就可以了。連掛耳咖啡、冷萃咖啡粉之類 也是無謂。/ 29 Airwaves Super 香口膠 我喜歡有強勁薄荷味的香口膠，在暈車或喉 嚨痛時，嘴嚼一下，感覺清新。/ 30 Euroschirm 雨傘 我沒有太講究，目前用的是可 以摺得好小巧的。/ 三位數的密碼鎖頭 / 31 Deutschmacht 眼罩 可能我有點反睡，每 次戴著眼罩睡覺，第二天都不知道眼罩放在哪裡。我記得我第一次使用這款眼罩時， 驚訝地發現，第二天早上居然眼罩仍在面上，使用起來很舒服。/ 32 Ohropax 回彈海 棉 Mini Soft 耳塞 非常柔軟，對耳朵沒有刺激性。/ 布基膠紙（出門用即棄筷子捆上一 小團，臨時緊急修補有用）/ 針線（黑色紅色）/ 後備的眼鏡膠托（防滑落）/ 眼鏡螺絲 批 / 3M 書籤貼紙 / 袖珍筆 / Rhodia 7.5 X 12 cm 袖珍筆記簿 / 33 Sitpack Zen 這個東西 算是我行李當中，其中一個最不正常的用具，是 T 字型的摺櫈，在排隊、參觀博物 館、聽導遊長時間解說，或要站立乘搭長途車時必備的神器。

不正常旅行研究所

作者　Pazu 薯伯伯

出版經理　霍珈穎

編輯　韋銳

美術總監　melmelmel

書籍設計　melmelmel

排版助理　Pui Lok Lau

出版　白卷出版社
　　　黑紙有限公司
　　　新界葵涌大圓街 11-13 號同珍工業大廈 B 座 1 樓 5 室

網址　www.whitepaper.com.hk

電郵　email@whitepaper.com.hk

發行　泛華發行代理有限公司

電郵　gccd@singtaonewscorp.com

版次　2019 年 5 月　初版
　　　2019 年 6 月　第二版

ISBN　978-988-79043-2-8

© 版權所有 · 翻印必究